Q版漫畫入門
這本就夠了

飛樂鳥工作室

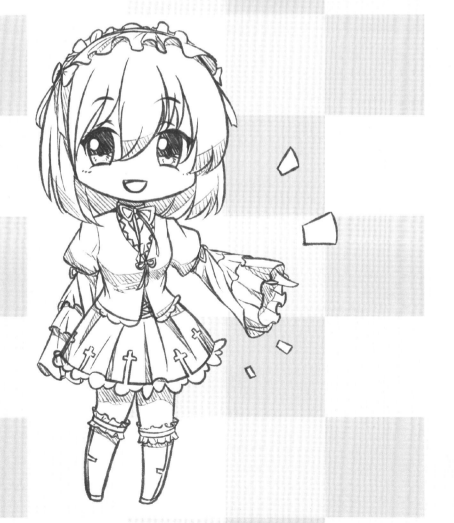

U0072790

Q版漫畫入門
這本就夠了

出　　　　版／楓書坊文化出版社
地　　　　址／新北市板橋區信義路163巷3號10樓
郵 政 劃 撥／19907596　楓書坊文化出版社
網　　　　址／www.maplebook.com.tw
電　　　　話／02-2957-6096
傳　　　　真／02-2957-6435
作　　　　者／飛樂鳥工作室
審　　　　校／龔允柔
總 經　　銷／商流文化事業有限公司
地　　　　址／新北市中和區中正路752號8樓
電　　　　話／02-2228-8841
傳　　　　真／02-2228-6939
網　　　　址／www.vdm.com.tw
港 澳 經 銷／泛華發行代理有限公司
定　　　　價／320元
初 版 日 期／2018年8月

國家圖書館出版品預行編目資料

Q版漫畫入門這本就夠了 / 飛樂鳥工作
室作. -- 初版. -- 新北市：楓書坊文化,
2018.08　面；公分

ISBN 978-986-377-379-5 (平裝)

1. 漫畫　2. 繪畫技法

947.41　　　　　　　107008669

前 言 Preface

　　Q版漫畫一直是我比較喜歡的繪畫風格，開始學習的時候也是問題多多：誇張的「大腦袋」難以駕馭；拿捏不好頭部與身體的比例，不是畫得太高就是畫得太矮；掌控不好人物的面部表情；人物的肢體動作也不夠協調，畫出來的人物各種不Q。怎麼辦？除了盡可能多地理解理論知識外，我的方法就是多參照喜歡的作品，勤學苦練。在日常生活中多積累一些角色姿態與服裝素材，對於人物的設定有很大幫助。下面就來一起學畫Q版漫畫吧！

一 首先來總結一下畫好Q版漫畫的五大關鍵點。

適合Q版的頭身比　▶　又大又靈動的眼睛　▶　豐富生動的表情　▶

誇張搞笑的動作　▶　簡單可愛的服飾

二 本書的幾大特色讓你的Q版漫畫學習之路更加輕鬆有趣。

1. 風趣幽默的小漫畫：展示初學者和他筆下（並不美）的Q版角色，
　引出接下來所講的重點內容，為學習營造輕鬆的氛圍。

2. 經典錯誤案例分析：初學者學畫Q版漫畫都會遇到一些共性問題。
　結合我自己的「黑歷史」，告訴你如何解決這些問題，走出那些阻
　止你前行的泥潭。

3. 超多的互動小課堂：你可以隨時參與每項技巧的學習，即學即練，
　通過不斷的總結與針對性練習，提升眼力和手力。

4. 豐富實用的案例：把這麼多適合新手臨摹的參考圖放進來可是耗盡
　了我的洪荒之力，讓你「一本到位」免去到處尋找圖的煩惱。

✖ 錯誤　　◎ 正確

帶領讀者在錯誤案例中找到關鍵點，並加以修正。

全篇由我這個可愛的小光頭為大家做具體分析和講解！

三 盡情地畫起來，把你喜歡的角色或照片用書中的知識變成可愛無比的Q版形象吧。

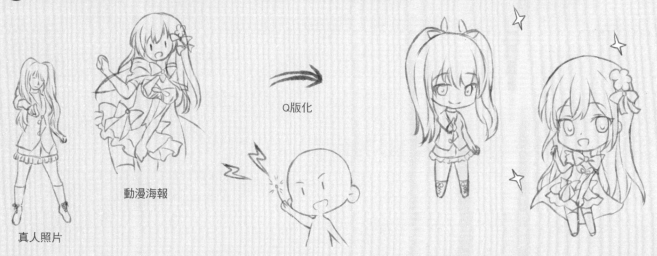

真人照片　　　動漫海報　　　Q版化

Q版形象與大頭身比角色或真人形象有密切的聯繫，可以看做是由他們簡化變形而來的。仔細觀察人物的特點，並對特點進行整合與強調，就能很好地創作出個性十足的Q版角色啦。

目錄

1章

軟軟的身體，
萌萌的心

2 章

什麼？
Q版人物
「活過來了」

為什麼他就
是不萌呢

來玩換裝遊
戲吧！你喜
歡什麼主題

5章

嘗試不同的Q版風格吧

6章

挑戰多格漫畫和插畫吧

軟軟的身體，萌萌的心

二次元中Q版人物一直都是呆萌、搞怪、可愛的存在。他們擁有圓潤、軟軟的身體和一顆萌萌的心，本章我們就從基礎的頭身比、頭部、五官和髮型幾大部分來學習一下Q版人物吧。

比例什麼的真的那麼重要嗎

你是不是覺得頭身比例一點都不重要，只要畫好臉型就OK了？錯！錯！錯！不正確的頭身比例很容易導致人物比例失衡，結構錯誤。比例可是學畫Q版人物的基礎哦。

1.1.1　Q版漫畫的繪製順序

你喜歡從五官開始繪畫人物，他喜歡從臉型開始繪畫人物。每個人的繪畫順序都有很大的差異性，下面我們就來學習一下正確的Q版繪製順序，改掉錯誤的繪畫習慣吧。

錯誤的Q版繪製順序及修正

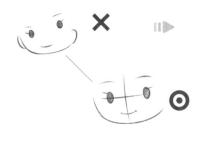

先從臉型開始繪製，不畫五官十字線，導致眼睛一高一低。

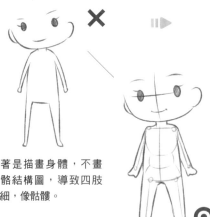

接著是描畫身體，不畫骨骼結構圖，導致四肢太細，像骷髏。

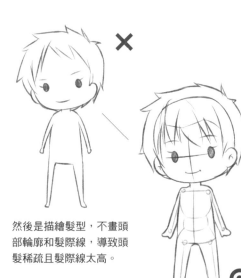

然後是描繪髮型，不畫頭部輪廓和髮際線，導致頭髮稀疏且髮際線太高。

正確的Q版繪製順序

1 先畫出中心線和3頭身的頭身比例。

2 用簡單的線條勾畫出人物的身體動態，是半側面的站姿。

腰部線條不是特別明顯。

3 細化人物的肌肉結構及五官表情，一隻手抬起，一隻手背在身後。

4 簡單勾畫出齊瀏海長髮以及在膝蓋上方的短裙。

技巧提升小課堂

找準人物身體比例的要點，才能更好地臨摹出有靈魂的作品。

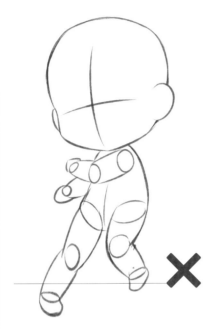

人物的腿部應該在一條直線上，右腳畫得太長了，身體比例不對。

[手臂與腿的比例分析]

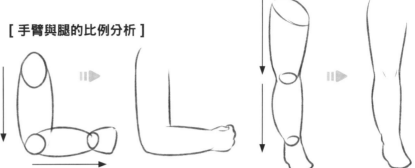

彎曲的手臂上臂和小臂的長度應該是一樣的，且手臂要有肉感。

大腿和小腿的比例也是一樣的，但小腿的肌肉線條比較明顯。

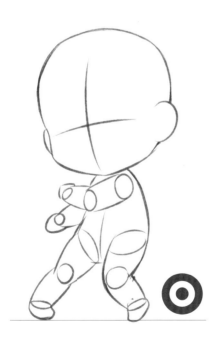

正確的腿部比例應該是雙腿在一條直線上。

嚶嚶～
我害怕小狗狗啦！

1.1.2 Q版的頭身比

你不知道Q版的頭身比有哪些？沒關係，我來為你介紹。1～5頭身都是Q版的頭身比，其中2頭身是最常見的Q版人物頭身比。

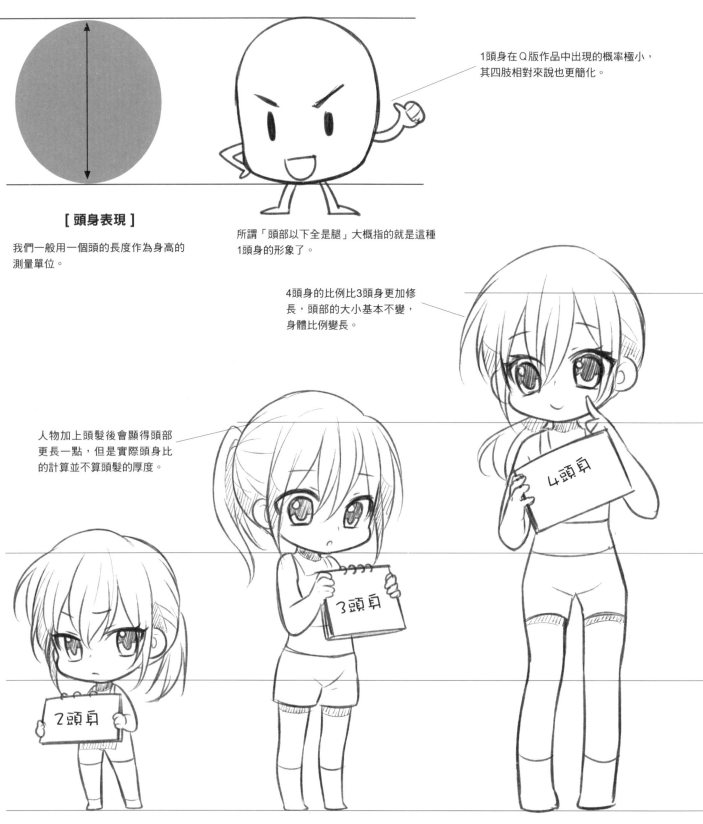

[頭身表現]

我們一般用一個頭的長度作為身高的測量單位。

1頭身在Q版作品中出現的機率極小，其四肢相對來說也更簡化。

所謂「頭部以下全是腿」大概指的就是這種1頭身的形象了。

4頭身的比例比3頭身更加修長，頭部的大小基本不變，身體比例變長。

人物加上頭髮後會顯得頭部更長一點，但是實際頭身比的計算並不算頭髮的厚度。

2頭身

2頭身人物的頭長與身體的高度相等。腰部在身體的½處，腿部關節基本被省略。

3頭身

3頭身的頭、軀幹、腿的比例大約是1：1：1。在四肢關節的描繪上可以稍稍帶有一點弧度變化。

4頭身

4頭身人物的腰部在人體½的分界處。4頭身人物的頭部佔身體總高度的¼，大腿、小腿與軀幹部分長度大致均等。

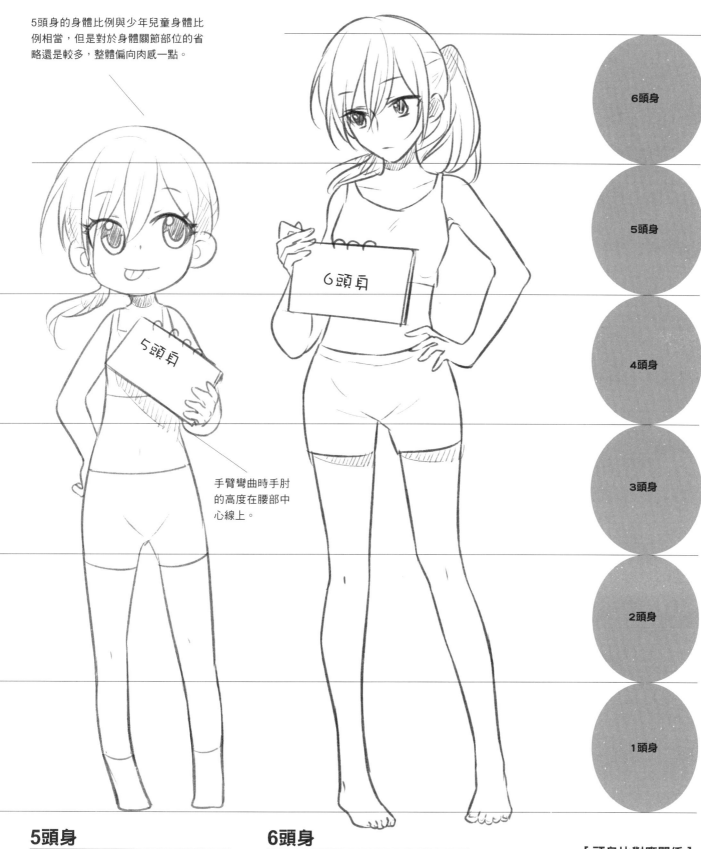

5頭身的身體比例與少年兒童身體比例相當，但是對於身體關節部位的省略還是較多，整體偏向肉感一點。

5頭身

6頭身

手臂彎曲時手肘的高度在腰部中心線上。

6頭身

5頭身

4頭身

3頭身

2頭身

1頭身

5頭身

5頭身人物的腿長大概佔整體身高的⅗，腰部大體位於軀幹的½處。

6頭身

6頭身為正常的頭身比，人物的四肢與關節的描繪相對都較明顯。6頭身人物的頭、軀幹、腿的比例大約是1：2：3。

[頭身比對應關係]

1.1.3 2頭身的Q版畫法

蠢萌2頭身的Q版人物是漫畫中最常見的一種頭身比，這種頭身比人物的頭部和身體都剛好是一個頭長，身體的四肢十分短小，基本沒有關節的表現。

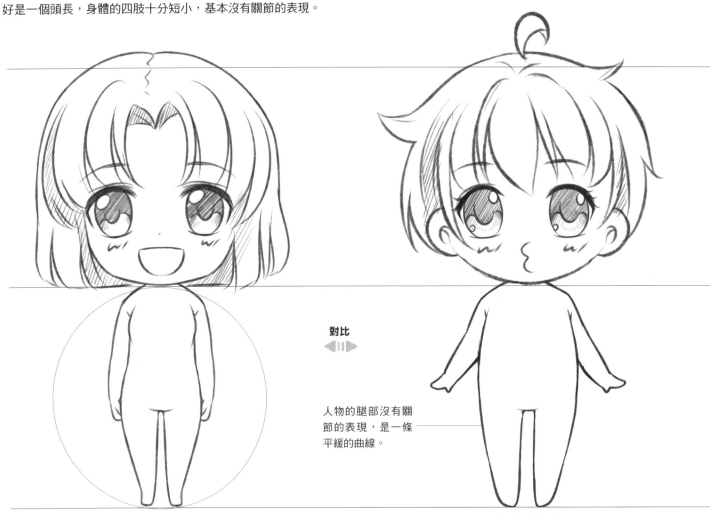

對比
◀▮▮▮▶

人物的腿部沒有關節的表現，是一條平緩的曲線。

[2頭身女性]

2頭身的女性，我們可以看出肩部、腰部相對男性要窄，且胸、腰、臀部有一些基本的曲線變化。

[2頭身男性]

男性人物的身體則是一條順滑的弧線連接著腿部線條，基本沒有腰部的曲線描繪。

男、女身體結構的區別

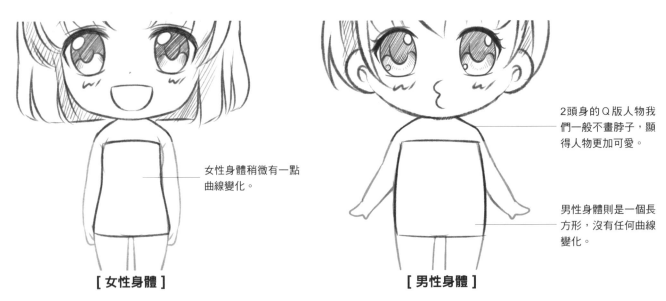

女性身體稍微有一點曲線變化。

2頭身的Q版人物我們一般不畫脖子，顯得人物更加可愛。

男性身體則是一個長方形，沒有任何曲線變化。

[女性身體]

[男性身體]

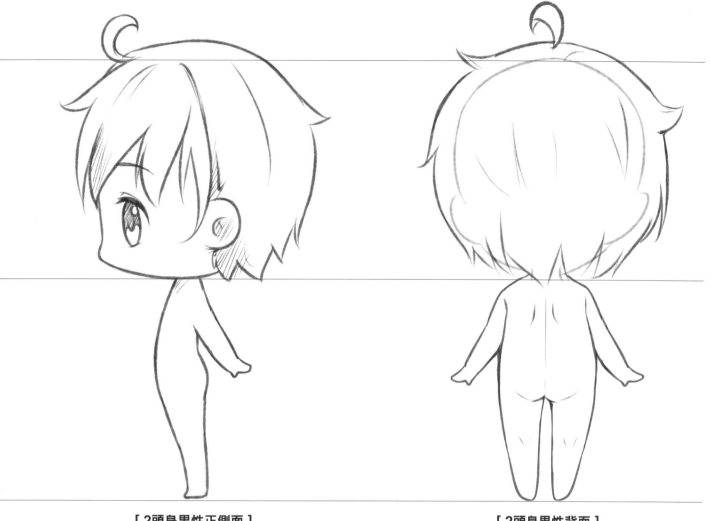

[2頭身男性正側面]

正側面男性人物的身體髖部較寬，臀部線條是一條微微凸起的弧線。

[2頭身男性背面]

從背面可以看見背部的線條有一點曲線變化，人物的臀部線條則比較平緩。

●男、女腿部和臀部線條的變化

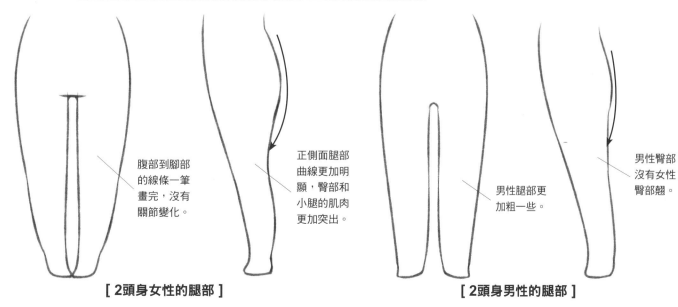

腹部到腳部的線條一筆畫完，沒有關節變化。

正側面腿部曲線更加明顯，臀部和小腿的肌肉更加突出。

男性腿部更加粗一些。

男性臀部沒有女性臀部翹。

[2頭身女性的腿部]

[2頭身男性的腿部]

1.1.4 3頭身的Q版畫法

可愛3頭身的人物身體結構更加明顯，繪製人物的身體時，注意四肢的描繪，特別是手部的變化，而且身體的關節變化更加明顯。

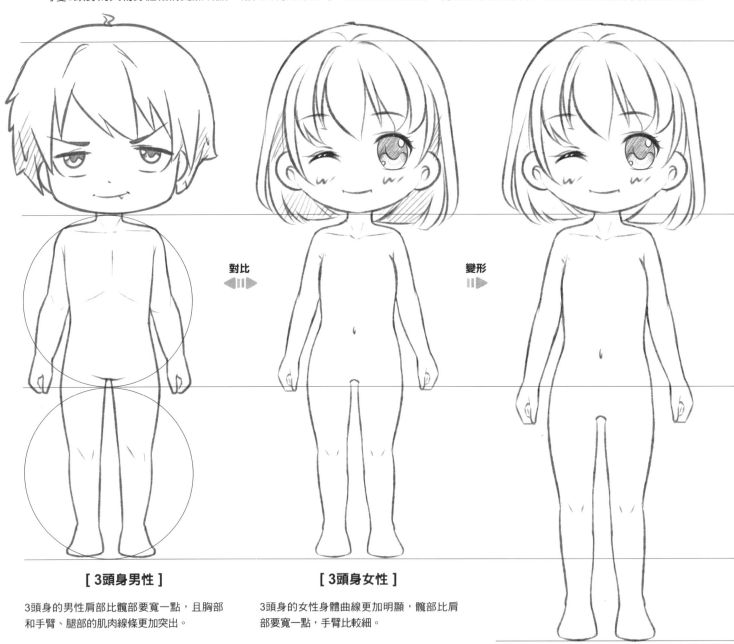

對比 ◀▮▮▮▶

變形 ▮▮▶

[3頭身男性]

3頭身的男性肩部比髖部要寬一點，且胸部和手臂、腿部的肌肉線條更加突出。

[3頭身女性]

3頭身的女性身體曲線更加明顯，髖部比肩部要寬一點，手臂比較細。

[3.5頭身女性]

3.5頭身人物的身體更加修長，腿部的線條更加纖細，其他身體關節比例不變。

男、女身體結構的區別

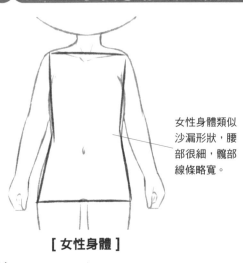

女性身體類似沙漏形狀，腰部很細，髖部線條略寬。

[女性身體]

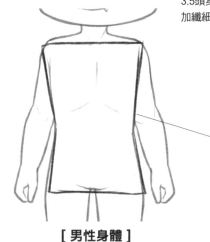

男性身體肩部比較寬，顯得人物十分偉岸，腰部略微有一點曲線形態即可。

[男性身體]

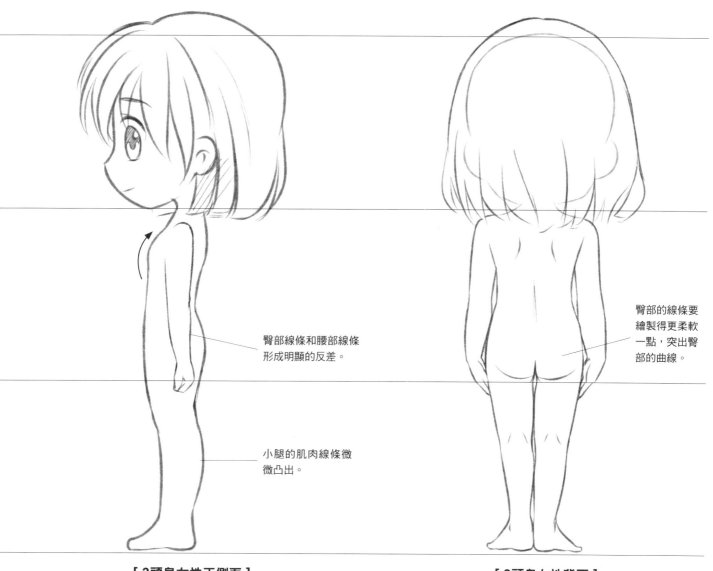

[3頭身女性正側面]

臀部線條和腰部線條形成明顯的反差。

小腿的肌肉線條微微凸出。

[3頭身女性背面]

臀部的線條要繪製得更柔軟一點，突出臀部的曲線。

正側面略微可以看出S形身體曲線，胸部微微隆起，臀部翹起一點。

背面的身體可以看見腰部的曲線變化，以及其他身體比例的變化。

男、女腿部和臀部線條的變化

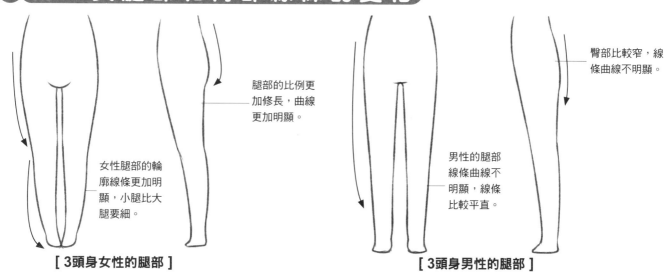

腿部的比例更加修長，曲線更加明顯。

女性腿部的輪廓線條更加明顯，小腿比大腿要細。

臀部比較窄，線條曲線不明顯。

男性的腿部線條曲線不明顯，線條比較平直。

[3頭身女性的腿部]

[3頭身男性的腿部]

1.1.5 4頭身的Q版畫法

　　4頭身人物身體更加修長，身體曲線也慢慢變得與真實的漫畫人物身體曲線類似。4頭身的人物身體長度為3個頭長，對身體曲線起伏的變化表現要求更高。

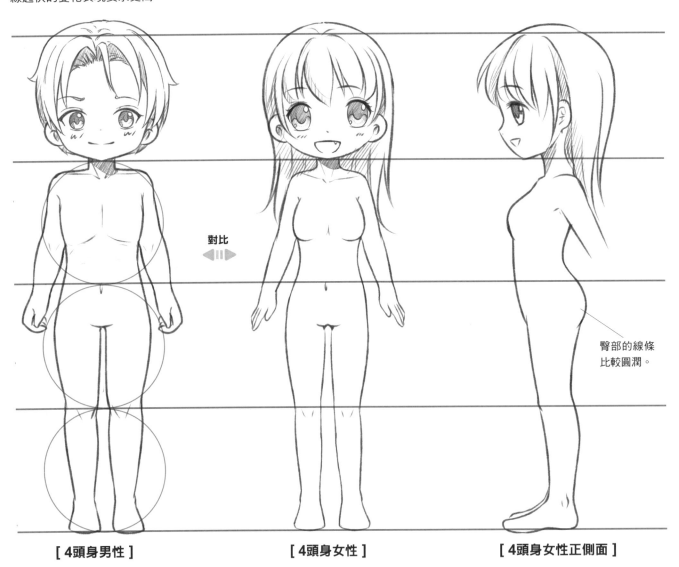

對比

臀部的線條比較圓潤。

[4頭身男性]　　　　　　[4頭身女性]　　　　　　[4頭身女性正側面]

4頭身與正常比例身體結構的區別

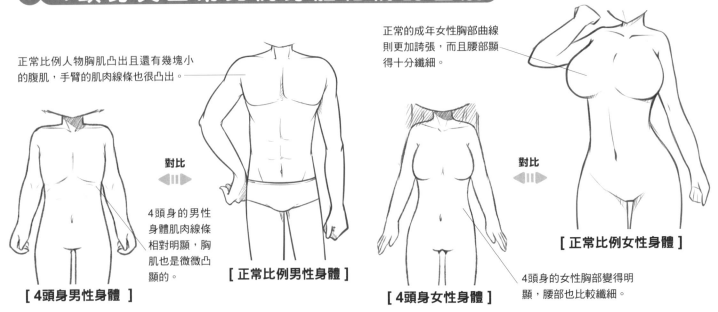

正常比例人物胸肌凸出且還有幾塊小的腹肌，手臂的肌肉線條也很凸出。

正常的成年女性胸部曲線則更加誇張，而且腰部顯得十分纖細。

對比

對比

4頭身的男性身體肌肉線條相對明顯，胸肌也是微微凸顯的。

[正常比例男性身體]

[正常比例女性身體]

[4頭身男性身體]

[4頭身女性身體]

4頭身的女性胸部變得明顯，腰部也比較纖細。

本小節我們一起來看一下人物手臂和腿部的變形。

我們一般先將人物的手臂輪廓線條簡化成一條弧線，再簡化手部和手指的動態。

成年人的手臂

4頭身人物的手臂

2頭身人物的手臂

成年人的腿部

4頭身人物的腿部

2頭身人物的腿部

腿部的變形和手臂的變形基本原理是一樣的，頭身比例越小，腿部繪製越簡化！

頭部、胸部和腰部的身體結構曲線有從大到小的透視關係。

1.2 哇，好想戳戳他那軟軟的臉蛋

終於講到大家都喜歡的臉型了，是不是很興奮？Q版人物的臉頰是肉嘟嘟的圓形，或者是可愛的包子臉，讓人總是禁不住想要去戳戳他那軟軟的臉蛋。

1.2.1 Q版人物的頭部特點

Q版人物的頭部不就是一個大圓嘛！歐耶，你答對了！Q版人物的頭部就是一個很大的圓形，而普通漫畫人物的頭部則是一個修長的橢圓形。

Q版人物的頭部整體輪廓近似圓形，顯得十分飽滿、圓潤，人物看上去比較可愛。

[Q版少女的頭部]

漫畫人物的頭部是一個略長的橢圓形，所以臉型會顯得瘦削，臉頰和五官也更加立體。

[漫畫少女的頭部]

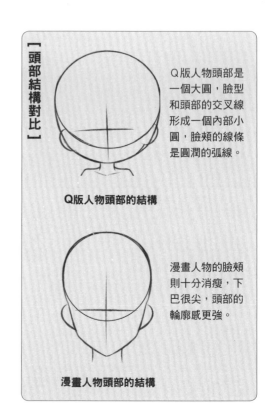

【頭部結構對比】

Q版人物頭部是一個大圓，臉型和頭部的交叉線形成一個內部小圓，臉頰的線條是圓潤的弧線。

Q版人物頭部的結構

漫畫人物的臉頰則十分消瘦，下巴很尖，頭部的輪廓感更強。

漫畫人物頭部的結構

1.2.2 Q版頭部的畫法

頭部近似於一個球體，不同角度的頭部造型也各不相同，且頭部的轉動會帶動五官和脖子發生變化，下面就一起來看看Q版頭部的變化和畫法吧

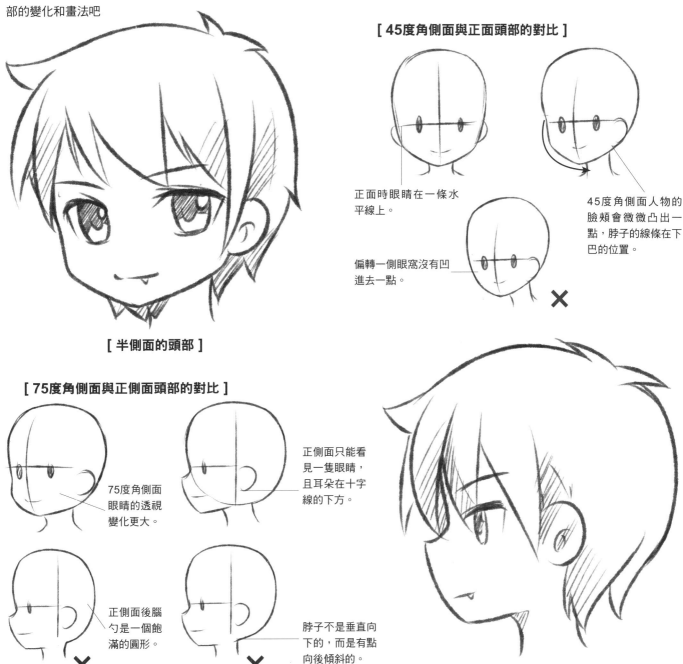

[半側面的頭部]

[45度角側面與正面頭部的對比]

正面時眼睛在一條水平線上。

偏轉一側眼窩沒有凹進去一點。

45度角側面人物的臉頰會微微凸出一點，脖子的線條在下巴的位置。

[75度角側面與正側面頭部的對比]

75度角側面眼睛的透視變化更大。

正側面只能看見一隻眼睛，且耳朵在十字線的下方。

正側面後腦勺是一個飽滿的圓形。

脖子不是垂直向下的，而是有點向後傾斜的。

[正側面的頭部]

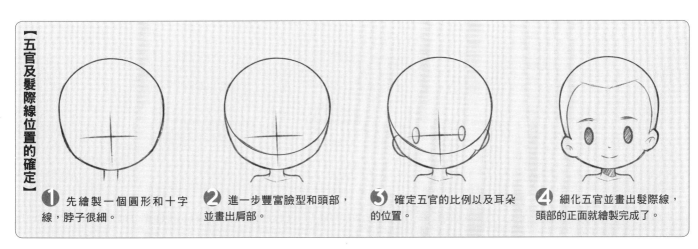

【五官及髮際線位置的確定】

❶ 先繪製一個圓形和十字線，脖子很細。

❷ 進一步豐富臉型和頭部，並畫出肩部。

❸ 確定五官的比例以及耳朵的位置。

❹ 細化五官並畫出髮際線，頭部的正面就繪製完成了。

頭部的透視表現

[頭部俯視]

可以看見人物額前瀏海與後面頭髮的分界線。眉毛壓得很低,和眼睛連在一起。臉頰微微凸起。

可以看見大面積頭頂。

正面俯視

耳朵在十字線上方一點。

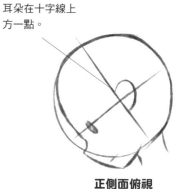

正側面俯視

頭頂的面積很大,五官位置整體下移,臉顯得很小,耳朵的位置偏向斜上方。

耳朵的位置和後腦勺挨得很近。

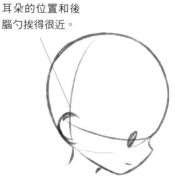

斜側面俯視

眼睛等五官整體上移。

正面仰視

耳朵在十字線的斜下方。

正側面仰視

眼睛和十字線靠得很近。

半側面仰視

仰視時人物的五官整體上移,可以看見下巴的底面,以及耳朵與下巴連接的結構線。

[頭部仰視]

仰視時人物的頭部向上抬起,可以看見圓潤的下頜角,脖子的線條拉長,五官整體向上移。

1.2.3 畫出不同角度的包子臉

包子臉是Q版人物最常用的臉型之一。包子臉的特點是兩腮向外凸出，且下巴也會肉肉的很圓潤，把握好這兩點就能繪製出好看的包子臉了。

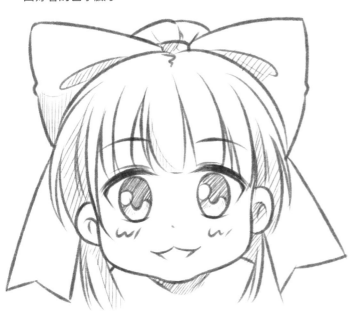

[可愛包子臉]

[包子臉與圓臉的區別]

包子臉正面

圓臉正面

包子臉的臉頰像包著兩個圓形，下巴像凸出的小圓。

圓臉臉頰和下巴是圓潤的弧線，沒有明顯的凸起。

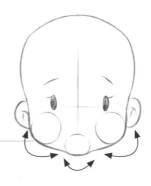

仰視時，揚起的包子臉一側顯得特別凸出，臉頰與眼窩的位置有明顯轉折，下巴也微微凸起。

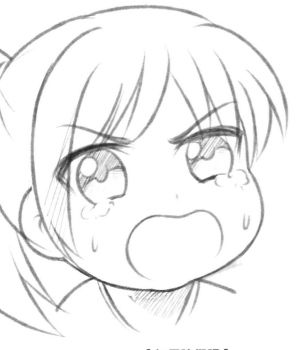

[包子臉仰視]

俯視的包子臉特徵更加明顯，鼓起的腮幫和下巴形成明顯的凹凸變化。

[包子臉俯視]

1.2.4 不同的頭身比對應不同的臉型

Q版2頭身是圓臉，3頭身是包子臉，4頭身是鵝蛋臉。頭身比越大，臉型的輪廓感越強。

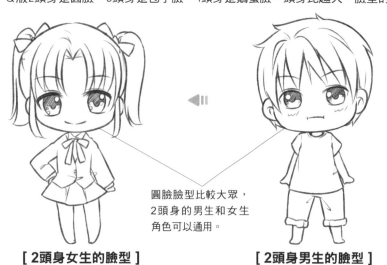

圓臉臉型比較大眾，2頭身的男生和女生角色可以通用。

[2頭身女生的臉型]

[2頭身男生的臉型]

圓臉臉型

圓臉的特點是臉型在耳朵位置有凹陷，臉頰和下巴是一條圓潤的長弧線。

方臉

方臉臉型很寬，下頜線條較直，適合男性。

包子臉

包子臉的臉頰會鼓起，下巴比較有肉感。

鵝蛋臉

鵝蛋臉臉型比較長，臉頰圓潤，下巴略尖。

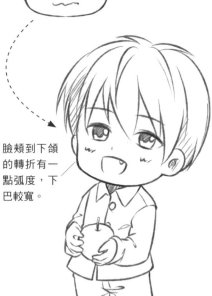

臉頰到下頜的轉折有一點弧度，下巴較寬。

半側面臉頰微凸，像嘴裡含著東西。

半側面臉頰線條向內收，下巴略尖。

[3頭身男生臉型]

[4頭身女生臉型]

[5頭身女生臉型]

快來看看2.5頭身少女適合哪種臉型吧！不同的頭身比臉型也會有一點差異哦，千萬不要把Q版人物的臉型都畫得一樣！

尖臉的臉型顯得人物臉頰消瘦，下巴尖銳，容易給人尖酸刻薄的印象。

方臉的臉型線條太過平直，且臉型很寬，不適合嬌小可愛的Q版女生。

[2.5頭身女生的圓臉]

2.5頭身的人物是肉嘟嘟嬌小可愛的，所以臉型也應該是圓潤、可愛的圓臉，會讓人物顯得更加乖巧、伶俐。

阿勒～
肉嘟嘟的包子臉你喜歡嗎？

2.5頭身人物整體給人的感覺仍然是圓潤嬌小的，四肢的肉感也很明顯，搭配圓鼓鼓的包子臉非常契合。

就是這雙大眼睛萌到我了

大家有沒有覺得很多時候繪製人物的眼睛、鼻子、嘴巴都覺得很單調乏味？現在就跟著我們的步伐一起來學習生動的Q版人物面部表情的繪製吧！

1.3.1 Q版人物的五官比例

畫五官之前，我們怎麼能不先學五官的比例呢？就算你把五官畫得再美，五官比例不對，你的人物一樣會被大家嫌棄的。心動不如行動，下面先來瞭解五官的比例吧！

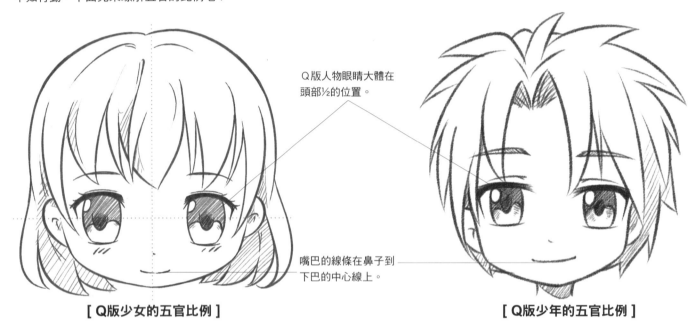

Q版人物眼睛大體在頭部½的位置。

嘴巴的線條在鼻子到下巴的中心線上。

[Q版少女的五官比例]　　　[Q版少年的五官比例]

Q版人物的眼睛很大，在面部十字中心線下面，鼻子和嘴巴的距離很近。

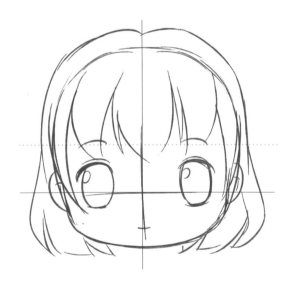

如果是描繪Q版角色的面部，不需要使用精準的尺來畫十字線，徒手繪製即可。在「圓形+十字線」的輪廓線上再粗略地描繪出髮型，人物的頭部就基本繪製完成了。是不是很簡單呢？而且這樣更具有手繪效果哦。

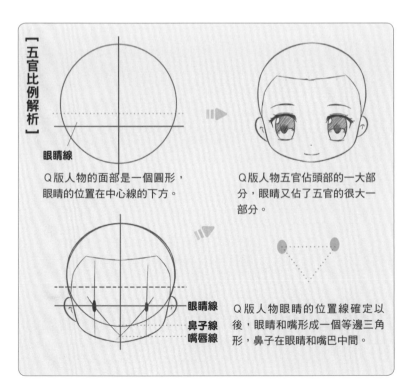

[五官比例解析]

眼睛線

Q版人物的面部是一個圓形，眼睛的位置在中心線的下方。

Q版人物五官佔頭部的一大部分，眼睛又佔了五官的很大一部分。

眼睛線
鼻子線
嘴唇線

Q版人物眼睛的位置線確定以後，眼睛和嘴巴形成一個等邊三角形，鼻子在眼睛和嘴巴中間。

1.3.2 畫出萌萌的大眼睛

眼睛是Q版人物面部最精彩的一部分，Q版人物的眼睛一般都比較大且圓。對於Q版人物來說，無論男女，只有在一些特殊的表情中眼睛會經過變形表現出誇張的情緒。下面我們就一起來看一下Q版人物萌萌的大眼睛吧。

[Q版少年的眼睛]

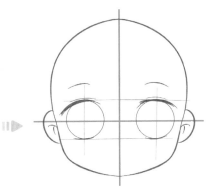

[Q版眼睛的比例]

Q版人物的眼睛瞳孔很大，兩眼之間的距離剛好是一隻眼睛的長度。

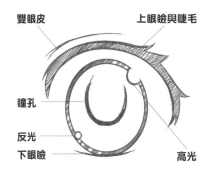

[Q版眼睛的結構]

Q版眼睛睫毛可以畫得長一點，眼球可以畫得大一點。

Q版少女的眼睛

正面少女的眼睛

半側面少女的眼睛

正側面少女的眼睛

驚恐的少女眼

心形的花痴眼

暈眩的蚊香眼

眉毛、眼睛的百變造型

睫毛很濃的眼睛

少女的吊梢眼

少女的貓眼

少女的心形眼

Q版少年的眼睛

正面少年的眼睛

半側面少年的眼睛

正側面少年的眼睛

犀利的眼睛

驚恐的眼睛

悲傷流淚的眼睛

1 首先勾畫出眼睛的大致輪廓。

2 調整眼球為圓形，上眼瞼畫得粗一點。

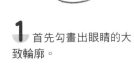

3 描繪出雙眼皮和長長的睫毛，並確定瞳孔和高光的位置。

4 將眼珠的上半部分和瞳孔塗黑，完成繪製。

1.3.3 小小的鼻子、嘴巴和耳朵

　　眼睛雖然是Q版人物五官描繪的重點，但是鼻子、嘴巴和耳朵也是五官的重要組成部分。鼻子可以簡化成小點，耳朵畫成半圓形就好，但嘴巴要萌萌的才乖哦。

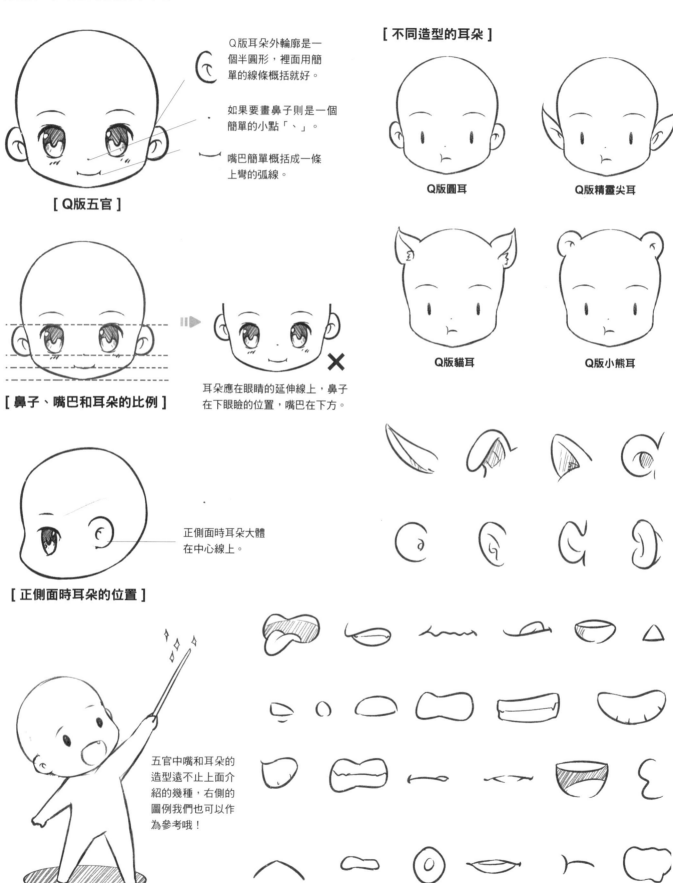

Q版耳朵外輪廓是一個半圓形，裡面用簡單的線條概括就好。

如果要畫鼻子則是一個簡單的小點「、」。

嘴巴簡單概括成一條上彎的弧線。

[Q版五官]

[不同造型的耳朵]

Q版圓耳　　　　Q版精靈尖耳

Q版貓耳　　　　Q版小熊耳

[鼻子、嘴巴和耳朵的比例]

耳朵應在眼睛的延伸線上，鼻子在下眼瞼的位置，嘴巴在下方。

正側面時耳朵大體在中心線上。

[正側面時耳朵的位置]

五官中嘴和耳朵的造型遠不止上面介紹的幾種，右側的圖例我們也可以作為參考哦！

1.3.4 不同角度的五官表現

看我、看我、看我！我要轉動頭部，仔細觀察五官都會怎樣變化吧，千萬不要畫錯了喲！

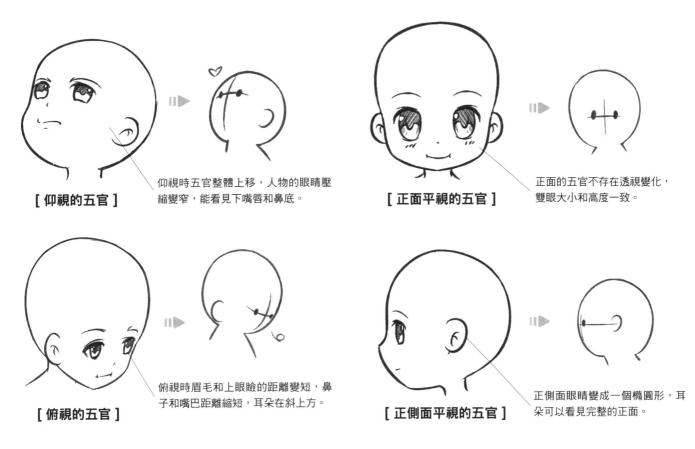

[仰視的五官]　仰視時五官整體上移，人物的眼睛壓縮變窄，能看見下嘴唇和鼻底。

[正面平視的五官]　正面的五官不存在透視變化，雙眼大小和高度一致。

[俯視的五官]　俯視時眉毛和上眼瞼的距離變短，鼻子和嘴巴距離縮短，耳朵在斜上方。

[正側面平視的五官]　正側面眼睛變成一個橢圓形，耳朵可以看見完整的正面。

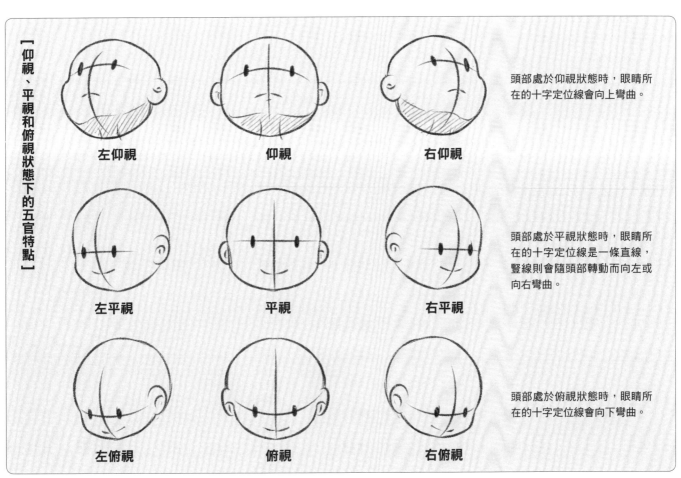

[仰視、平視和俯視狀態下的五官特點]

左仰視　　仰視　　右仰視

頭部處於仰視狀態時，眼睛所在的十字定位線會向上彎曲。

左平視　　平視　　右平視

頭部處於平視狀態時，眼睛所在的十字定位線是一條直線，豎線則會隨頭部轉動而向左或向右彎曲。

左俯視　　俯視　　右俯視

頭部處於俯視狀態時，眼睛所在的十字定位線會向下彎曲。

同樣的五官,當人物面部角度不同時,五官也會發生變化,下面動手畫一畫吧。

[半側面五官]

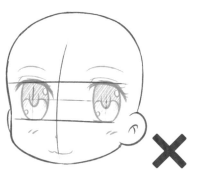

半側面的五官,眼睛會產生變形,一側的眼睛會變得很扁,且是一個橢圓,但另一隻眼睛則不變。

眼睛沒有透視變化,還是一樣的大小,看起來有點怪異,是錯誤的畫法。

❶ 繪製五官之前先畫出正面的臉型,接著確定五官的比例。

❷ Q版的眼睛是一個橢圓形,上眼瞼較粗,嘴角上翹。

❸ 突出少女眼睛瞳孔的描繪,高光的位置保持在同一方向。

1.3.5 常用表情的表現

我開心、我生氣、我悲傷、我興奮，我的表情就是那麼生動可愛。怎麼，你不服？那我們來挑戰一下表情的變化吧！看我360度表情秒殺你。

積極的表情

[高興的表情]

延伸 ⟹

哈哈大笑的表情

眼睛彎成一條線，嘴巴張大露出牙齒，笑得十分開懷。

愉快的表情

人物的眼睛裡面印著花朵，眉毛高挑，嘴角上彎。

竊喜的表情

眉眼低垂有些不想讓人看見，眼睛瞇成一條直線。

[興奮的表情]

延伸 ⟹

悠閒輕鬆的表情

睜一隻眼，閉一隻眼，嘴裡還哼著歌。

得意的表情

人物的眼尾上挑，嘴巴歪向一邊咧嘴笑。

壞笑的表情

人物的眉毛是不規則的狀態，眼睛微微上揚，嘴角掛著邪笑。

[害羞的表情]

延伸 ⟹

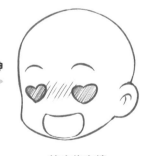

花痴的表情

眼睛變成兩顆心的形態，顯得十分激動。

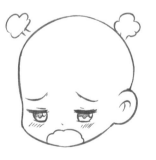

極度害羞的表情

人物低垂著頭，眉毛下垂，眼睛半瞇，極度窘迫。

超害羞的表情

眼睛全部被面部緋紅掩蓋，嘴巴不自然地張得很大。

[用簡單符號概括積極的表情]

● 消極的表情

[生氣的表情]

延伸 ▶

生悶氣

眼睛像箭頭一樣向中間靠攏，嘴巴誇張成三角形的形狀。

怒火中燒

眼睛裡和腦袋周圍都冒著火苗，嘴巴張得很大。

一臉黑線

人物的眼睛都看不見了，臉上是一排黑線，嘴巴張大到超出了臉頰。

[驚訝的表情]

延伸 ▶

驚恐的表情

眉毛和眼睛蹙起，瞳孔變成一個小黑點，眼睛下面是大排的黑線。

驚嚇的表情

眼睛裡一片空白，眉毛下垂，呈八字形。

驚呆的表情

臉頰上有一滴冷汗，眉毛下垂，眼睛緊緊地閉著。

[悲傷的表情]

延伸 ▶

難過的表情

眉尾下垂，眼睛微微閉上一點，嘴巴向下彎。

哭泣的表情

眼裡蓄滿淚水，就要滴下來，嘴巴張得大大的。

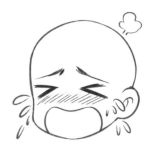

嚎啕大哭的表情

眼睛緊閉，眼角是大滴的淚水，嘴巴張得超大。

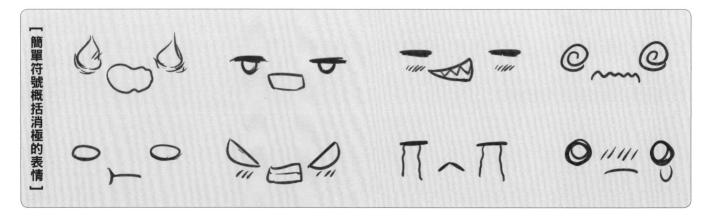

[簡單符號概括消極的表情]

1.3.6 不同的五官表現不同的性格

你我表情各不相同，因為我們是不同的兩個人啊！不同性格的人物就算做同一個表情也會有很大頭大的差異。給人物繪製表情時，需要先考慮一下這種性格的人物適合什麼樣的表情。

強勢的性格

平時都是一副無表情的狀態，眉毛會豎起來。

腦中有邪惡想法時看不見眼睛，嘴角會掛著一絲邪笑。

隨時都是看不慣別人的舉動，眉毛會豎在一起。

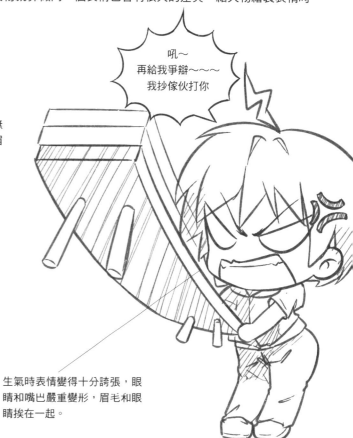

吼～
再給我爭辯～～～
我抄傢伙打你

生氣時表情變得十分誇張，眼睛和嘴巴嚴重變形，眉毛和眼睛挨在一起。

呆萌的性格

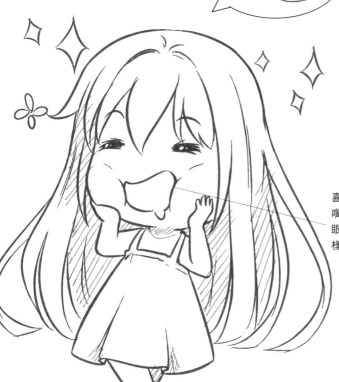

喜歡各種甜品，喜歡嘴巴裡面塞滿食物，眼睛閉著滿臉享受的樣子。

喜歡嘟著嘴巴撒嬌賣萌。

看見什麼都有點害羞，眉尾下垂，眼睛水潤，臉上一片緋紅。

瞅～

喜歡製造小驚喜，例如突然探頭笑著打招呼。

內向的性格

膽小，嘴巴微微張著，腦中一片混沌。

難為情地緊抿著嘴，嘴巴變成一條波浪線。

咦～

眼睛是一圈亂線，眉毛是一高一低的狀態。

為什麼沒人找我玩，一個人好孤單……

哎～

經常一個人坐著，很受傷地將頭偏向一邊，眼睛閉著，很委屈的表情。

開朗的性格

啦啦啦～
看我閃亮的迷人笑容，快來和我交朋友吧！

叮～

高興地吐舌頭，顯得心情十分愉悅。

眨眼睛，給人陽光燦爛的感覺。

不高興時眼睛擠成箭頭的形狀，嘴巴張大。

想要畫出生動的表情，需要將眼睛、眉毛、嘴這三部分做一些大的變形和改變，下面就來看看吧！

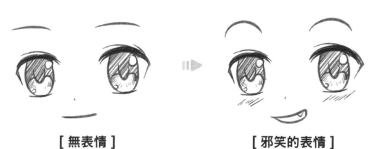

[無表情]　　　　　　　[邪笑的表情]

將無表情繪製成邪笑表情，首先需要把眉毛繪製得微微高挑和微微彎曲，眼睛的狀態不變，嘴巴微微張開，並且一側嘴角上揚。

五官沒有任何變化，顯然是一副無表情的狀態，沒有精神。

❶ 先繪製一個半側面的頭部，畫出五官十字線。

❷ 簡單繪製出髮型的草圖，確定五官的比例。

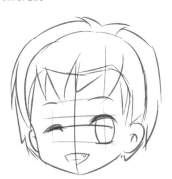

❸ 在十字線上描繪出少年眨眼的動態，嘴巴張開露出一顆虎牙。

Yes～

有沒有被我帥氣的微笑迷住呢？

頭髮看起來也很萌啊，怎麼辦

看看我這飄逸的長髮多麼柔順啊，你的頭髮那麼毛糙！羨慕我的髮型嗎？好看吧？那快動手一起學習本節的Q版頭髮的畫法吧！

1.4.1 Q版人物頭髮的特點

Q版人物頭髮最大的特點就是髮束比較大，且髮型整體更加蓬鬆、可愛，還有一個特點就是可以有萌萌的呆毛。Q版人物頭髮線條的描繪也更加簡單，減少了髮絲的繪製，注重整體簡單、自然的效果。

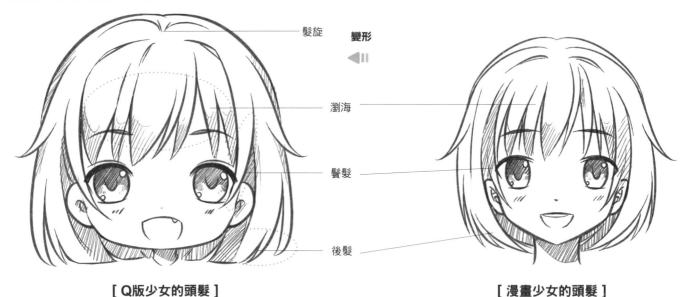

髮旋

變形

瀏海

鬢髮

後髮

[Q版少女的頭髮]

Q版少女的瀏海以簡單的大小髮束交錯描繪，後面的頭髮則以大髮束為主簡單概括髮型的輪廓。

[漫畫少女的頭髮]

普通漫畫髮型的髮絲比較細密，且髮絲柔順貼合。

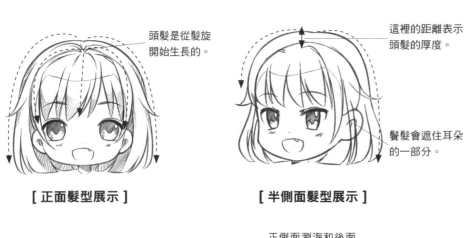

頭髮是從髮旋開始生長的。

[正面髮型展示]

這裡的距離表示頭髮的厚度。

鬢髮會遮住耳朵的一部分。

[半側面髮型展示]

正側面瀏海和後面的髮絲連接的地方有一個凹點。

[正側面髮型展示]

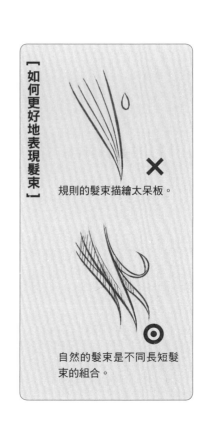

如何更好地表現髮束

✕

規則的髮束描繪太呆板。

◎

自然的髮束是不同長短髮束的組合。

1.4.2 Q版人物頭髮的繪製方法

頭髮是從髮際線開始生長的，且從髮旋的位置開始分散開，繪製的時候可以分區來畫。下面我們就來看看繪製頭髮時常見的錯誤，以及正確的繪製頭髮的順序吧。

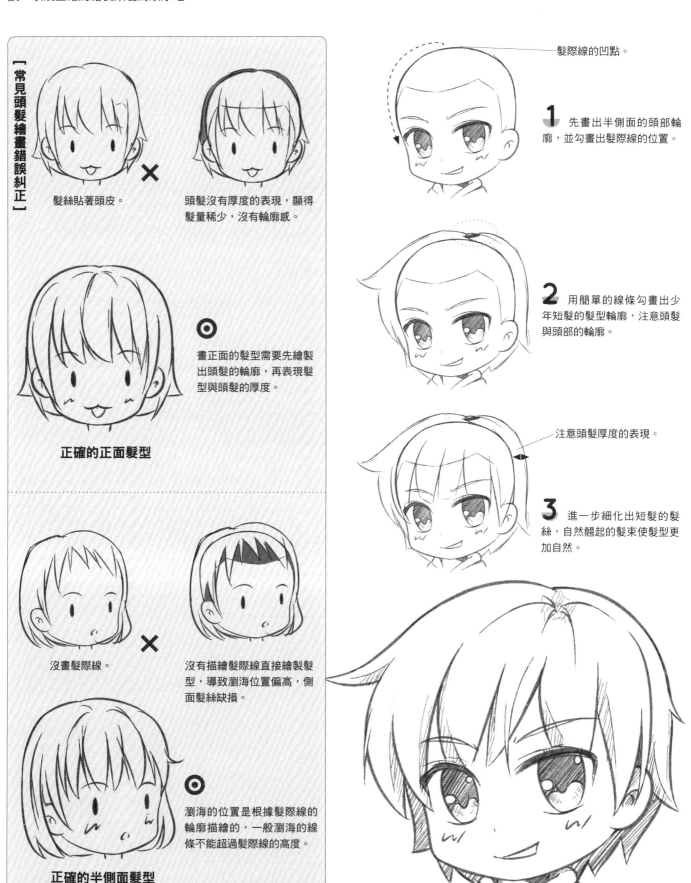

【常見頭髮繪畫錯誤糾正】

髮絲貼著頭皮。

頭髮沒有厚度的表現，顯得髮量稀少，沒有輪廓感。

🎯 畫正面的髮型需要先繪製出頭髮的輪廓，再表現髮型與頭髮的厚度。

正確的正面髮型

沒畫髮際線。

沒有描繪髮際線直接繪製髮型，導致瀏海位置偏高，側面髮絲缺損。

🎯 瀏海的位置是根據髮際線的輪廓描繪的，一般瀏海的線條不能超過髮際線的高度。

正確的半側面髮型

髮際線的凹點。

1 先畫出半側面的頭部輪廓，並勾畫出髮際線的位置。

2 用簡單的線條勾畫出少年短髮的髮型輪廓，注意頭髮與頭部的輪廓。

注意頭髮厚度的表現。

3 進一步細化出短髮的髮絲，自然翹起的髮束使髮型更加自然。

1.4.3 頭髮質感的表現技巧

髮型如果只是用簡單的線條來表現則很難描繪出頭髮的質感與光澤感。對此我們需要用不同的線條組合在一起，讓頭髮的光澤感更強烈。

不同髮質的特點

髮絲柔順地包裹頭部，線條細且軟。

[髮尾內扣的柔軟髮質]

髮尾內扣的柔軟髮質，一般髮絲的線條細且柔軟，髮尾是向內收的。

[髮尾外翹的毛糙髮質]

髮尾外翹的毛糙髮質，線條比較粗，而且髮絲比較凌亂，髮尾也比較尖。

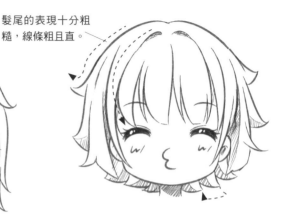

髮尾的表現十分粗糙，線條粗且直。

[內扣和外翹結合的粗硬髮質]

粗硬的髮質，髮尾是一刀切的平直形態，髮絲線條粗且直。

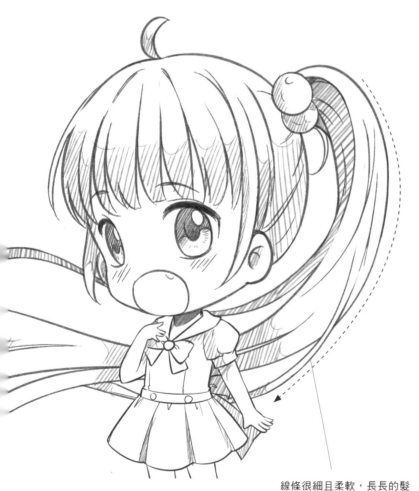

[細軟髮質的長馬尾]

線條很細且柔軟，長長的髮絲以順滑的曲線描繪。

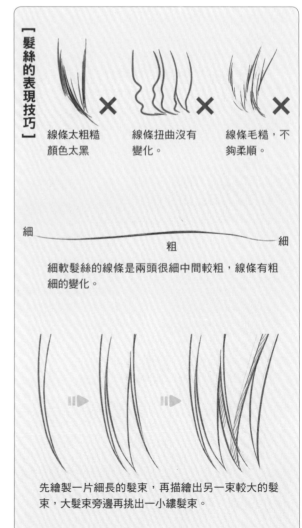

[髮絲的表現技巧]

✕ 線條太粗糙顏色太黑

✕ 線條扭曲沒有變化。

✕ 線條毛糙，不夠柔順。

細 ——————— 粗 ——————— 細

細軟髮絲的線條是兩頭很細中間較粗，線條有粗細的變化。

先繪製一片細長的髮束，再描繪出另一束較大的髮束，大髮束旁邊再挑出一小縷髮束。

髮色質感的表現技巧

[棕色或紅色頭髮]

棕色、紅色等髮色明度比較低，可以用深灰色或者深灰的網點紙表現，再描繪出高光即可。

[淺色或金色頭髮]

淺色或金色的髮色明度和飽和度都很高，可以用短線排線的方式在高光的部分描繪出光澤感。

[銀白色頭髮]

銀白色的髮色很淡，直接用簡單的線稿表現即可。

黑色頭髮的繪製方法

光源

1 先繪製一個少女的雙馬尾辮髮型，注意髮束與髮絲層次感的描繪。

2 直接將頭髮全部塗黑，不以排線的方式表現，這樣更加方便、快捷。

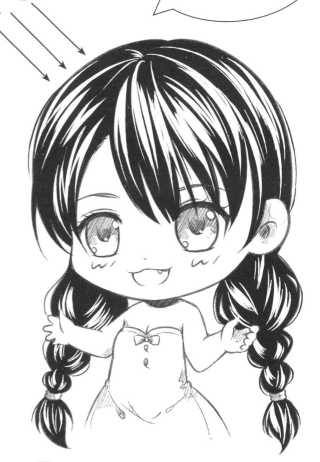

噹噹噹～
這黑亮如墨的髮色真漂亮啊！閃～

3 光源在左上方，確定好以後用白色顏料繪製出髮絲上的高光，這樣就完成了。

學習了直線條和曲線線條以及髮束的描繪，下面將可愛的短捲髮少女變成一個長直髮少女吧！

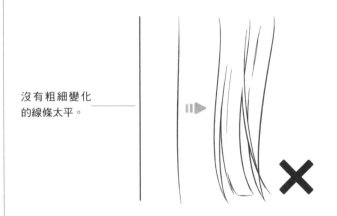

沒有粗細變化的線條太平。

直髮線條是有粗細變化的，而且要描繪出交錯的髮束。

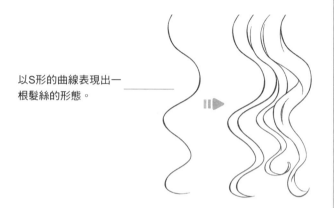

以S形的曲線表現出一根髮絲的形態。

先畫一條曲線線條，再描繪一束捲髮髮束，接著交錯表現髮束的大小和長短。

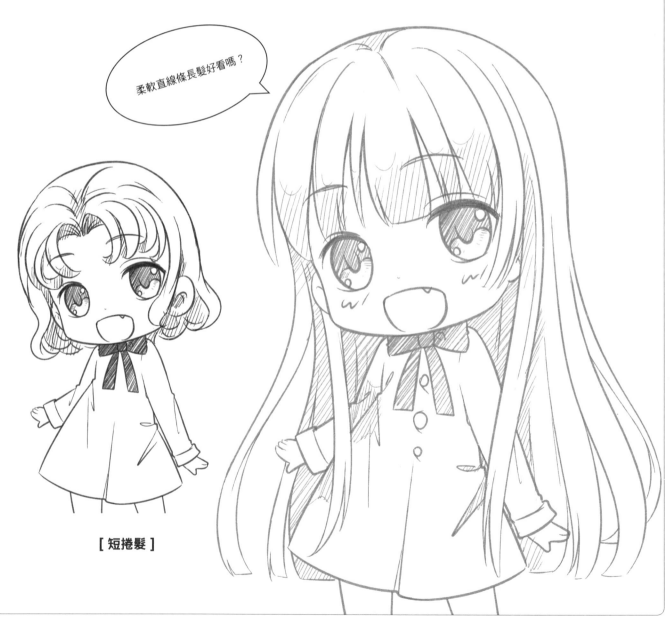

柔軟直線條長髮好看嗎？

[短捲髮]

1.4.4 常見髮型的繪製

髮型的繪製，你說畫髮型？哈哈哈……我最喜歡的髮型是長髮、捲髮、短髮、盤髮，可以都教我嗎？當然，這一小節就來一個360度髮型全解析。

長髮

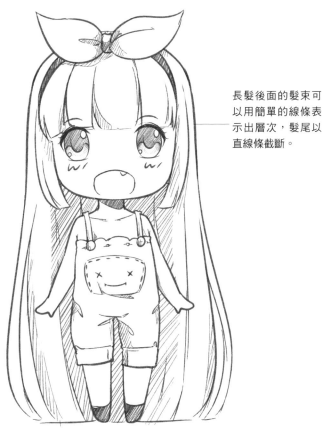

長髮後面的髮束可以用簡單的線條表示出層次，髮尾以直線條截斷。

長髮的長度要超過肩部，Q版人物的長髮可以長及地面，會顯得人物更加Q萌可愛。

[不同性格的長髮造型]

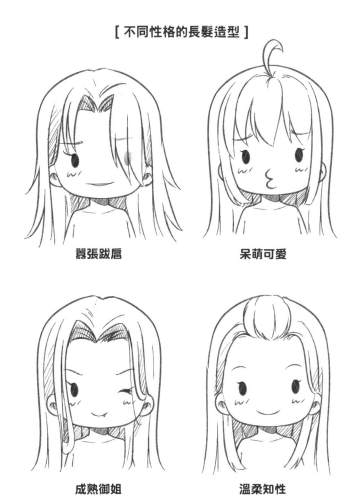

囂張跋扈　　　　呆萌可愛

成熟御姐　　　　溫柔知性

[適合長髮造型的髮飾]

花邊髮帶

髮帶是戴在頭頂的，在耳朵兩側繫一個小的蝴蝶結固定，注意兩側的花邊褶皺用自然的小曲線描繪。

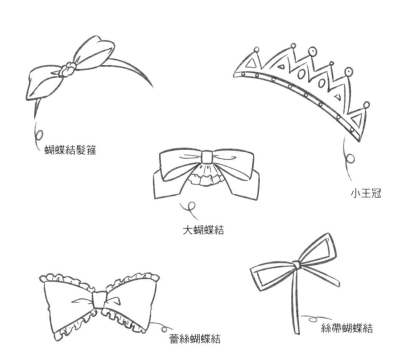

蝴蝶結髮箍

大蝴蝶結

小王冠

蕾絲蝴蝶結

絲帶蝴蝶結

短髮

男性短髮，髮尾會自然地向外捲翹，線條比較粗。

男性短髮

女性短髮長度在下頜的位置，髮尾有一些髮束比較長，髮束顯得不規則。

女性短髮

[不同性格的短髮造型]

呆萌性格

隨性性格

囂張性格

暴躁性格

[適合短髮造型的髮飾表現]

花朵流蘇型髮夾

花朵珍珠頭花

花朵蝴蝶結髮夾

小扇子古風髮夾

蕾絲蝴蝶結髮夾

糖果髮夾

圓球髮夾

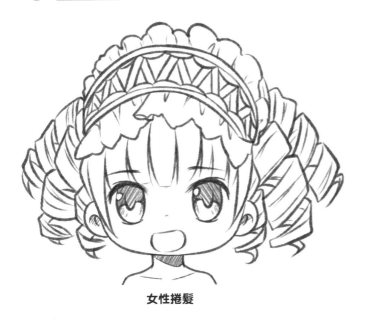

女性捲髮

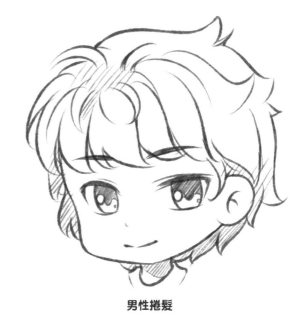

男性捲髮

[不同性格的捲髮造型]

活潑、可愛的性格

成熟的性格

恬靜的性格

[適合捲髮造型的髮飾]

長捲髮造型，我們可以將頭頂的一些髮束用絲帶紮成一個蝴蝶結，也是十分漂亮的哦！

絲帶型髮帶

蕾絲花邊髮帶

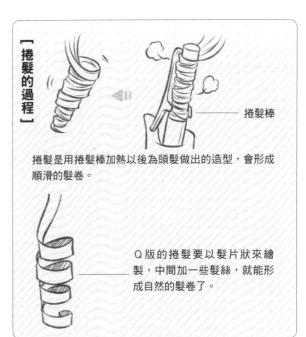

捲髮的過程

捲髮棒

捲髮是用捲髮棒加熱以後為頭髮做出的造型，會形成順滑的髮卷。

Q版的捲髮要以髮片狀來繪製，中間加一些髮絲，就能形成自然的髮卷了。

束髮

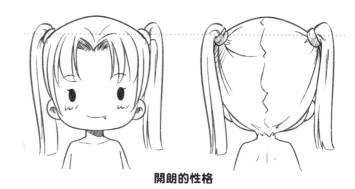

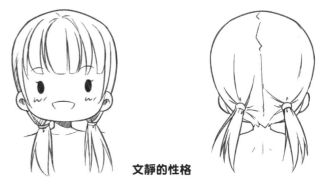

[不同性格的雙馬尾造型]

開朗的性格

雙馬尾要保持兩側高度一致，後面的分縫是鋸齒狀造型。

文靜的性格

文靜的少女喜歡將雙馬尾紮得低點，給人沉靜、內斂的感覺。

Q版少女的雙馬尾我們一般可以將髮束繪製得大而蓬鬆，減少髮絲量，以髮束的方式簡單勾畫。

馬尾束在正中間

馬尾束在一側

[不同性格的馬尾束髮點]

外向性格的高束髮點

內向性格的低束髮點

不同性格的人物紮馬尾時其喜歡紮的高度也不一樣，一般外向性格的人物喜歡把頭髮高高束起，顯得十分精神，內向性格則喜歡紮低點。

馬尾造型給人乾淨、清爽的感覺，使人物看上去更加精神、有活力。注意馬尾髮束不用畫太多髮絲。

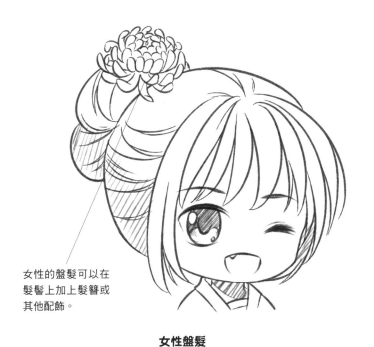

女性的盤髮可以在
髮髻上加上髮簪或
其他配飾。

女性盤髮

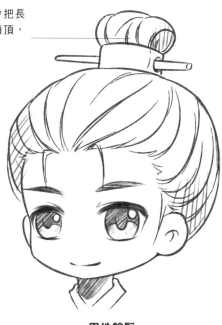

古風少年一般會把長
長的頭髮束在頭頂，
用髮冠固定。

男性盤髮

[適合束髮造型的髮飾]

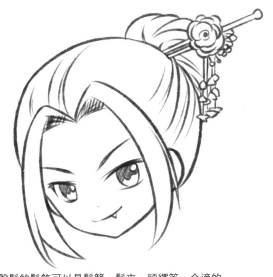

盤髮的髮飾可以是髮簪、髮夾、頭繩等，合適的
髮飾會使髮型更加華麗、精緻。

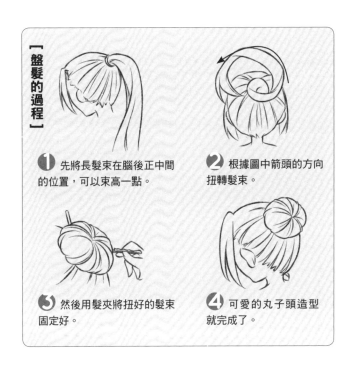

[盤髮的過程]

① 先將長髮束在腦後正中間
的位置，可以束高一點。

② 根據圖中箭頭的方向
扭轉髮束。

③ 然後用髮夾將扭好的髮束
固定好。

④ 可愛的丸子頭造型
就完成了。

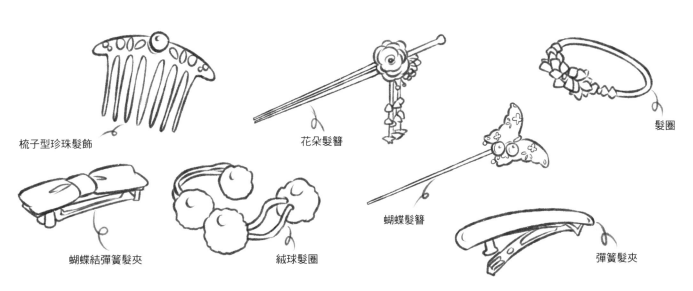

梳子型珍珠髮飾

花朵髮簪

髮圈

蝴蝶結彈簧髮夾

絨球髮圈

蝴蝶髮簪

彈簧髮夾

1.4.5 Q版各色髮型

頭髮的造型豐富多彩，不同風格、髮色、髮質的髮型給人的感覺也各不相同。Q版女生的髮型有長捲髮、長直髮、雙馬尾、辮子等，男性的髮型則以短髮居多。

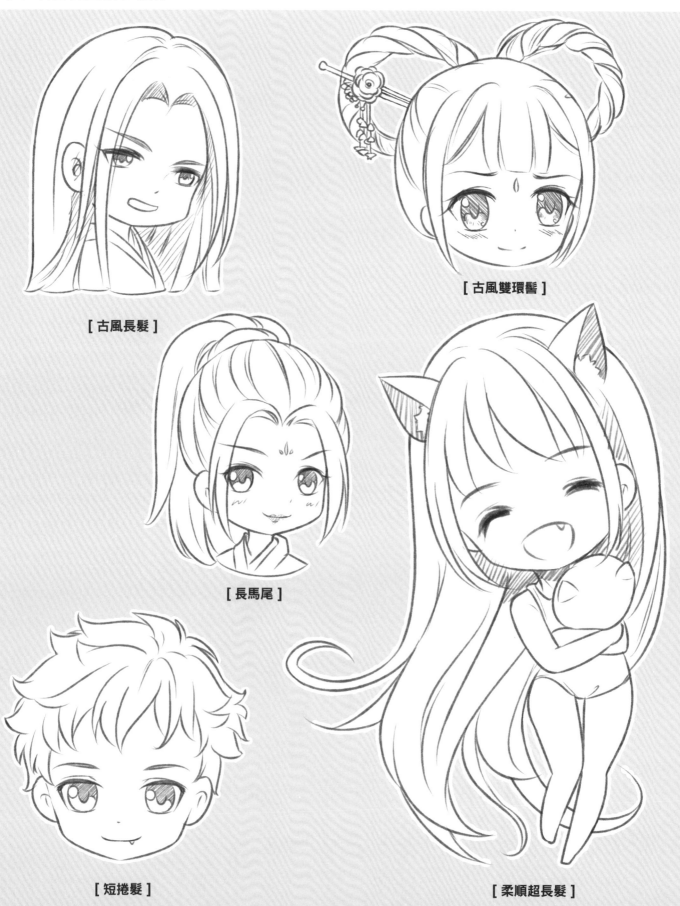

[古風長髮]

[古風雙環髻]

[長馬尾]

[短捲髮]

[柔順超長髮]

[無瀏海雙馬尾]

[火焰短髮]

[戴大髮帶的長髮]

[戴髮夾的低馬尾]

[雙麻花辮]

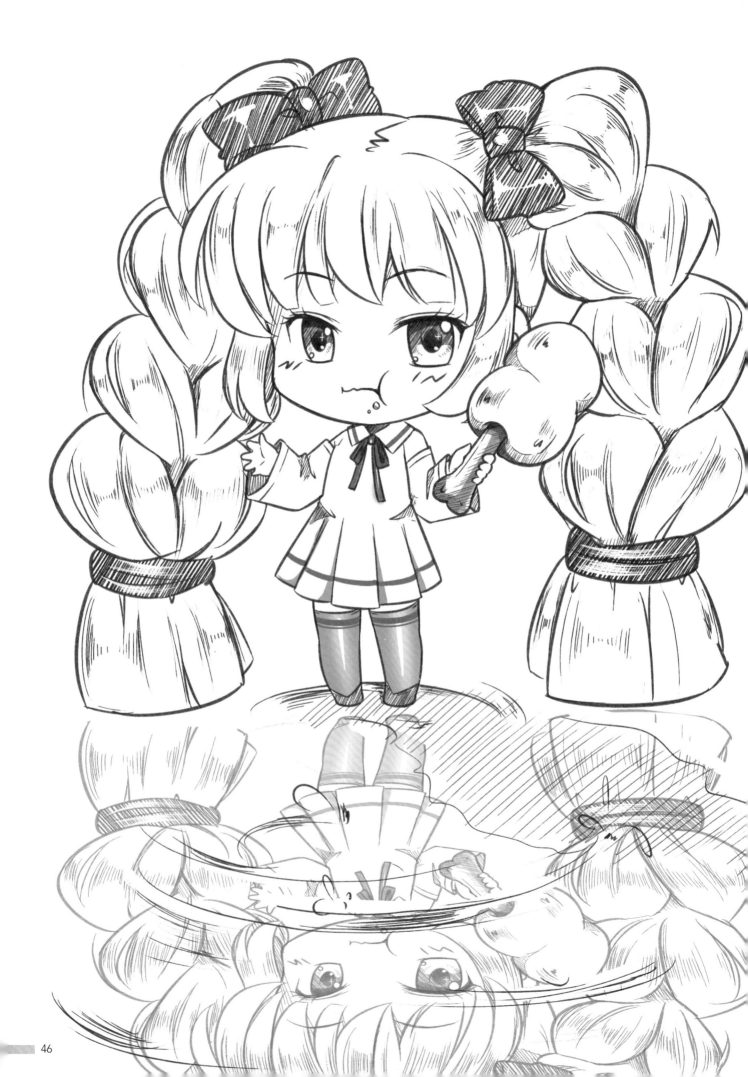

繪畫演練——試著畫一個Q版小人吧

嗒！嗒！嗒！到了這裡相信大家對Q版人物的繪畫已經有一定程度的瞭解了，也在不知不覺中學習到了更多經驗和技巧，那麼下面我們就來嘗試著繪畫一個完整的Q版小人吧！

1 先繪製草稿，這次主要表現的是一個完整的Q版小人，我們選擇繪製一個2頭身的人物，手上拿著大雞腿，畫出人物的可愛表情以及華麗的雙馬尾辮，注意辮子交錯的線條的繪畫。

2 根據草稿，我們需要進一步確定人物是否真的是2頭身的比例，頭和身體各佔據一個單位圓。

注意人物的頭部後腦勺是飽滿的圓形，不要畫扁。

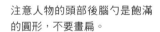

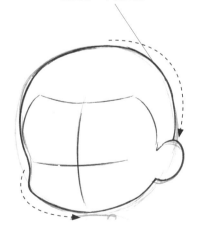

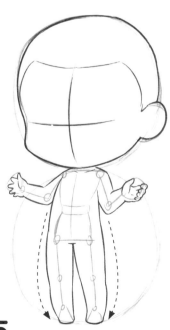

3 根據兩個圓的比例繪製出半側面Q版人物的臉頰與面部十字線，以及身體骨骼和關節，雙手是攤開的動態。

4 然後進一步勾畫人物的臉頰，近似圓形，半側面的臉頰會凸出一點，表現臉部的肉感，再畫出髮際線的位置。

5 根據動態描繪出人物的身體輪廓線條，Q版人物沒有關節表現，身體和腿部都是用圓潤的弧線勾畫的，注意手部畫出短短的手指即可。

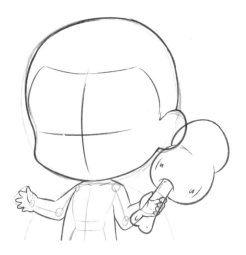

手指是微微收攏握緊的姿勢，注意大拇指和其他四根手指的動態。

擦掉多餘的線條，只能看見大拇指和其他四根手指握著骨頭。

6 手上拿著大雞腿，注意雞腿用兩個不同大小的圓形來表現，盡量畫大一點。

8 根據草圖用弧線勾畫出Q版人物的眉毛和上下眼瞼，嘴巴是閉嘴咀嚼東西的樣子，嘴角還有食物殘渣。

9 進一步勾畫出眼睛的大小和形狀，以及雙眼皮與長長的睫毛。

7 用直線大致勾畫出眉眼、嘴巴的比例，特別注意半側面時眼睛的透視關係。

10 確定光源的位置，描繪出瞳孔和高光，注意人物的眼睛要看向一個方向。

11 用斜線塗黑人物的瞳孔和上眼瞼投射的陰影。

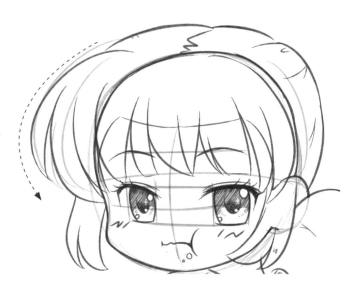

✗

瀏海的線條不能超過髮際線的高度，否則會顯得人物髮際線過高。

12 跟著草圖進一步勾畫人物的瀏海，瀏海是自然的碎髮，注意髮束要繪製得大一點。

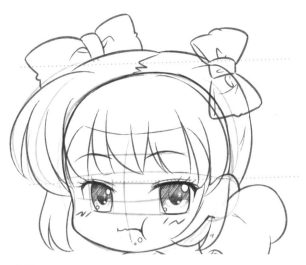

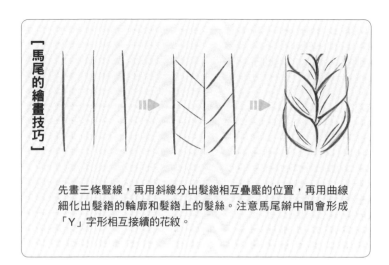

先畫三條豎線，再用斜線分出髮絡相互疊壓的位置，再用曲線細化出髮絡的輪廓和髮絡上的髮絲。注意馬尾辮中間會形成「Y」字形相互接續的花紋。

13 確定馬尾是在同一高度且和耳朵是平行的狀態，在雙馬尾辮束髮點的位置畫上蝴蝶結。

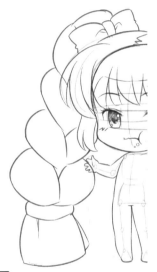

14 先勾畫出辮子的外輪廓，是向中間收攏的括號弧線，注意髮結比較大，而且髮尾比較整齊。

15 再描繪辮子中間髮絡交錯在一起的部分，會形成「Y」字形的花紋。

16 接著在髮絡上簡單地勾畫一些髮絲，並挑出幾根翹起的髮絲。

17 按上面的方法繪製另一邊的馬尾辮，雙馬尾辮就繪製完成了。

18 根據身體輪廓描繪一款短裙，注意袖子比較寬大，臂彎處有一點褶皺。

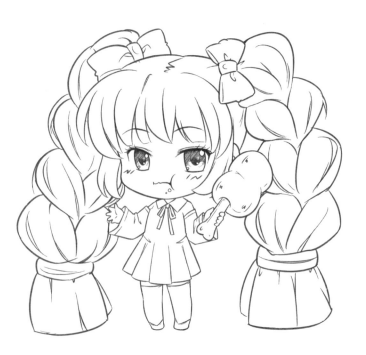

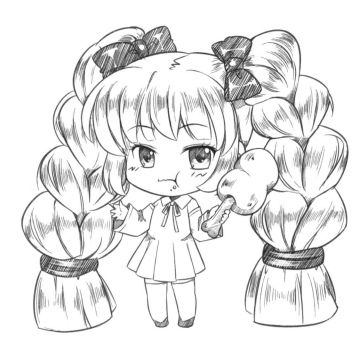

19 清理線條，將被遮擋的線條擦去，並在線條的交匯處稍稍加深處理。注意線條之間的遮擋關係要畫準確。

20 給瀏海畫上高光排線，兩邊的雙馬尾辮在大致相同的位置也要畫上排線來表現髮質和光感，蝴蝶結和髮結用簡單的排線塗黑表現出光澤感即可。

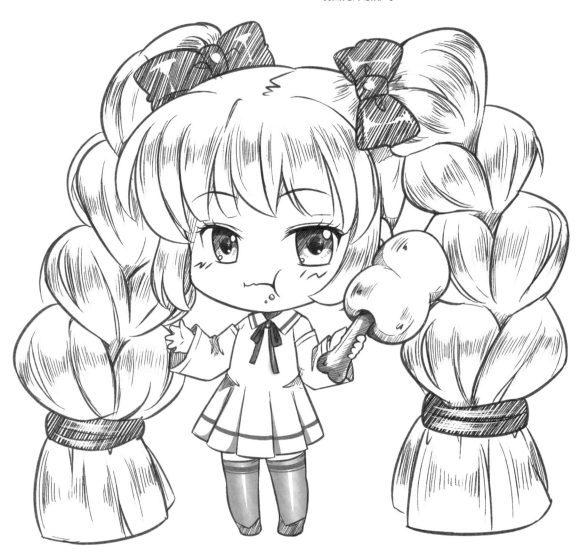

21 最後給人物的裙子和襪子以及絲帶添加一點灰度，使人物顯得更加立體、自然。

The Second Chapter

什麼？Q版人物「活過來了」

　　Q版人物的靈動可愛不僅需要誇張生動的表情來表現，更需要靈活多變的動作來進一步烘托。繪製Q版人物姿態動作同樣需要對身體各部分有所瞭解，本章我們就一起來探討Q版人物動作的繪製要點吧！

那麼小的手和身體怎麼畫啊

不少同學覺得Q版人物頭身比越小，四肢越簡單，人物就會越萌。錯錯錯！！只要掌握好不同身高比的身體比例特點，並將其表現好，即使4頭身和5頭身也是可以萌出天際的！

2.1.1 身體縮小，關節不變

Q版人物的身體特點是頭大身體小，隨著頭身比的變化，Q版人物身體的簡化程度也會有所變化，頭身比越小，手腳可以越簡化，頭身比越大，手腳以及關節的細節就越多。

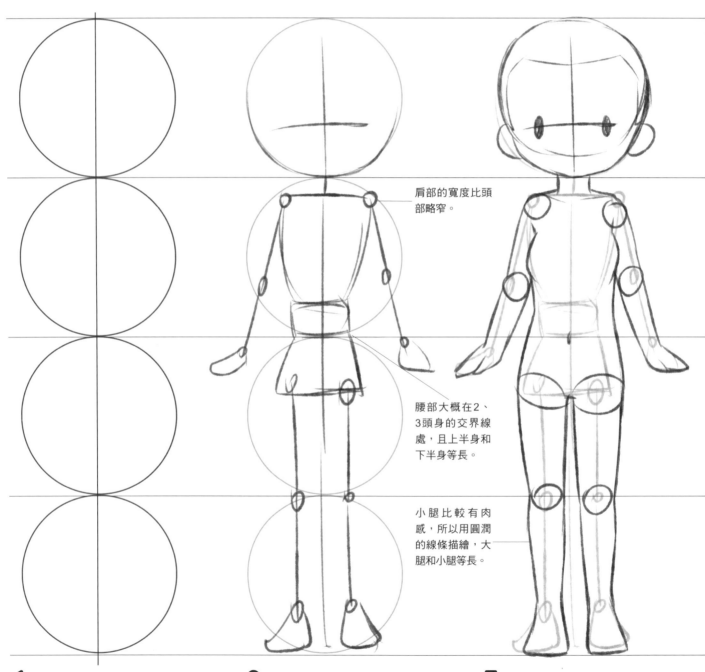

肩部的寬度比頭部略窄。

腰部大概在2、3頭身的交界線處，且上半身和下半身等長。

小腿比較有肉感，所以用圓潤的線條描繪，大腿和小腿等長。

1 我們以一個4頭身的Q版少女為例，先畫出一個大圓表示少女頭部的大小，再畫出身體的中心線及其他同樣大小的3個圓表示身體的比例。

2 根據肩部和髖部的線條比例畫出人物站姿的身體結構，關節用圓圈表示。

3 用弧線勾畫出人物的臉部輪廓，並確定五官的比例，Q版人物身體相對要簡化一些，手臂和大腿以及腰部都很圓潤。

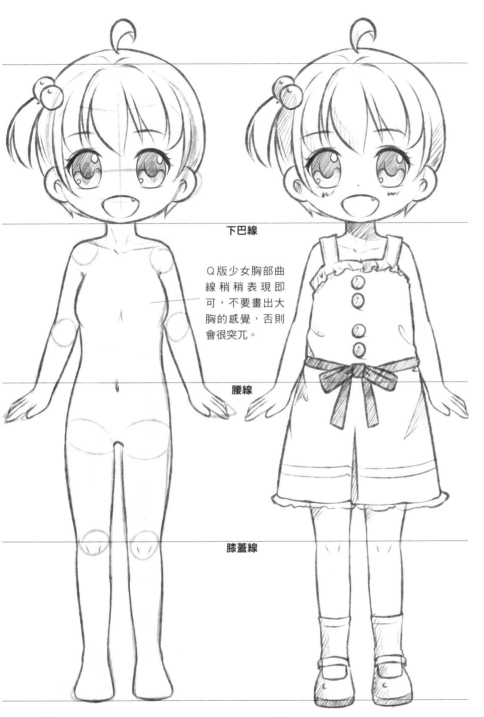

下巴線

Q版少女胸部曲線稍稍表現即可，不要畫出大胸的感覺，否則會很突兀。

腰線

膝蓋線

[3頭身身體比例]

我們將身體等比例縮小，關節點不變，可以看出3頭身的人物四肢比例比4頭身更加短小，其他身體結構不變。

[2.5頭身身體比例]

4 進一步仔細描繪出Q版人物的身體起伏和比例，特別是人物身體肉感的表現，以及身體的遮擋關係。

5 給人物添加上合適的連衣裙，Q版4頭身人物就繪製完成了。

2.5頭身的身體比例與4頭身的身體有很大變化，人物的關節點省略了，四肢的比例也更加簡化。

2.1.2 手腳雖小，姿態萬千

手腳雖小，但是關鍵點處樣樣不能少！要想表現出萌萌的手腳，就要懂得適當地簡化和省略。Q版人物的手腳大多以較軟較圓滑的線條來繪製，這樣更能突出Q版人物可愛的特點。

手腳的表現

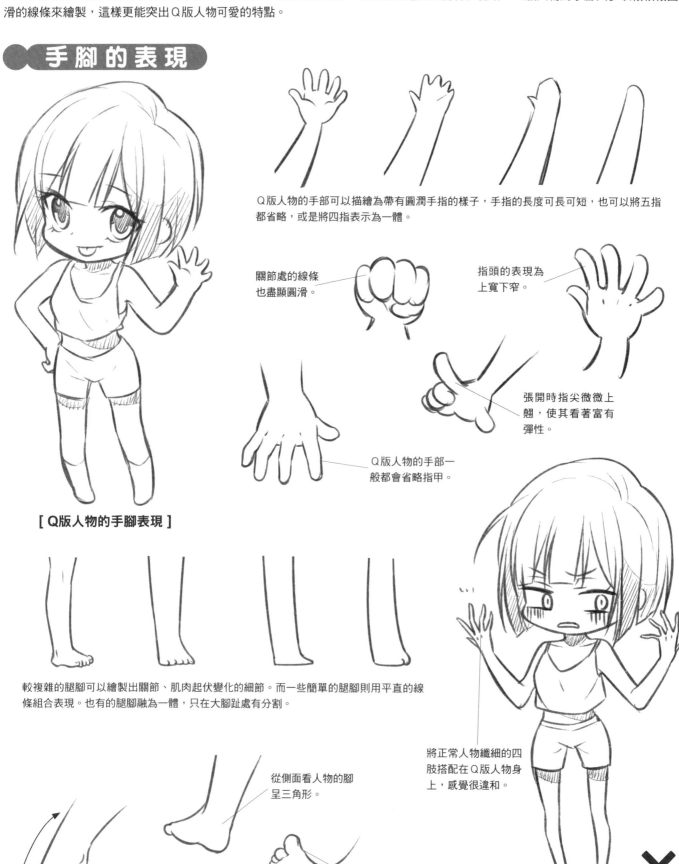

Q版人物的手部可以描繪為帶有圓潤手指的樣子，手指的長度可長可短，也可以將五指都省略，或是將四指表示為一體。

關節處的線條也盡顯圓滑。

指頭的表現為上寬下窄。

張開時指尖微微上翹，使其看著富有彈性。

Q版人物的手部一般都會省略指甲。

[Q版人物的手腳表現]

較複雜的腿腳可以繪製出關節、肌肉起伏變化的細節。而一些簡單的腿腳則用平直的線條組合表現。也有的腿腳融為一體，只在大腳趾處有分割。

從側面看人物的腳呈三角形。

將正常人物纖細的四肢搭配在Q版人物身上，感覺很違和。

在繪製帶有腳趾的Q版腳掌時，注意腳背輪廓可用一條平滑的弧線表示。

腳趾用小圓表示。

[錯誤手腳的表現]

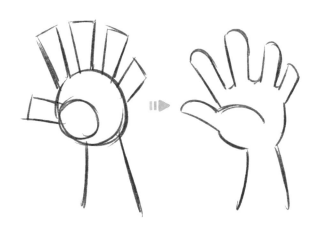 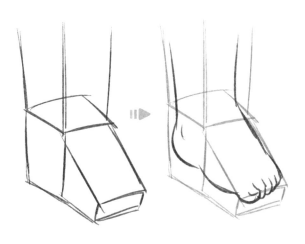

Q版手掌可以看做是圓形和長方形的組合,手心與大拇指下的肌肉部分可用圓形代替,並且五指可以簡化為上寬下窄的矩形。

將後腳跟與前腳掌的部分看做是一個長方體與一個梯形體的組合,這樣就能快速繪製出腳的外形了。

下面參照右邊的可愛美少女,我們一起為左邊的人物繪製出合適的手腳吧!

2.1.3 小小的身體也有性別區分

好苦惱噢～Q版男女身體好像長得一樣呢！等等～經過仔細觀察後我們可以發現二者是有細微差別的！Q版女生的腰身稍有弧度，而男生的身體可以簡化為梯形體。PS：我們也可以通過Q版人物的動作傾向來區分男女生哦～

Q版男女身體的表現

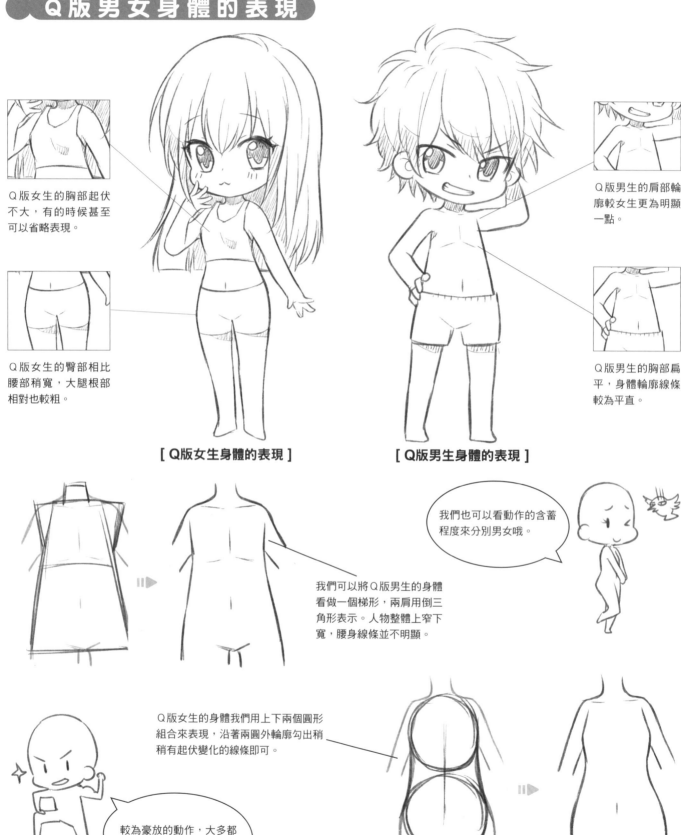

Q版女生的胸部起伏不大，有的時候甚至可以省略表現。

Q版女生的臀部相比腰部稍寬，大腿根部相對也較粗。

[Q版女生身體的表現]

Q版男生的肩部輪廓較女生更為明顯一點。

Q版男生的胸部扁平，身體輪廓線條較為平直。

[Q版男生身體的表現]

我們也可以看動作的含蓄程度來分別男女哦。

我們可以將Q版男生的身體看做一個梯形，兩肩用倒三角形表示。人物整體上窄下寬，腰身線條並不明顯。

Q版女生的身體我們用上下兩個圓形組合來表現，沿著兩圓外輪廓勾出稍稍有起伏變化的線條即可。

較為豪放的動作，大多都是表現男性的。

這動作，這姿態，萌到飛起來

當你筆下的小人東倒西歪時，你要相信他絕對不是因為沒吃飯沒睡覺，而是因為重心沒找準！把握好身體平衡的表現，這樣我們繪製出來的人物才會自然協調嘛～

2.2.1 身體的平衡感與自然感

為什麼有時我們會覺得自己繪製的人物歪歪扭扭的站不穩呢？那是因為我們還沒有掌握重心表現的真諦。重心線一般是由頭部的下頜處向下垂直延伸的線。由於動作的不同，人物身體的承重點也在發生著變化，而重心線也會隨之偏移，把握好重心偏移規律，對人物的姿態塑造非常重要。

重心的表現

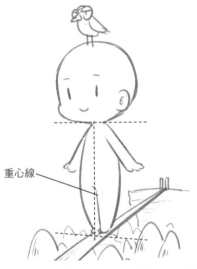

重心線

將人物想像成站在萬丈高空的獨木上，只要頭部下頜與腳部承重點保持一致，整體就會給人一種穩當的安全感。

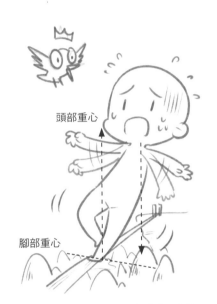

頭部重心

腳部重心

當頭部超出兩腳垂直範圍之外時，人物重心就會不穩，整幅畫面就充滿了搖搖欲墜的危機感。

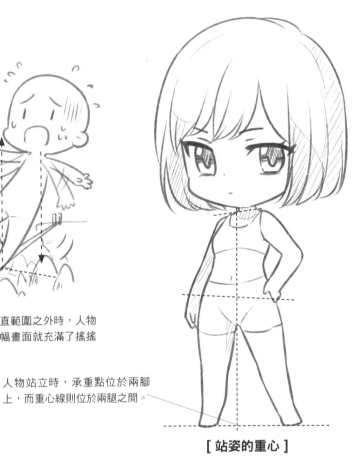

人物站立時，承重點位於兩腳上，而重心線則位於兩腿之間。

[站姿的重心]

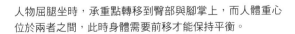

此時身體需要前移才能保持平衡。

[坐姿的重心體現]

人物屈腿坐時，承重點轉移到臀部與腳掌上，而人體重心位於兩者之間，此時身體需要前移才能保持平衡。

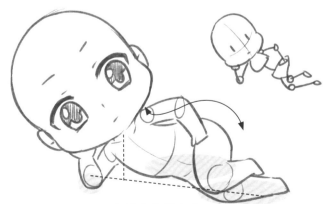

[躺姿的重心]

人物撐頭側躺時，身體輪廓為流暢的S形，而此時的承重點大多位於挨著地面的腰、臀、腿部的位置。

下面讓我們先來看一看當人物被石塊絆住後摔倒過程的分解圖，瞭解動作發生的過程，能夠更好地詮釋動作的動態感。
參考這一過程，我們再一起繪製一張少女摔倒圖吧！

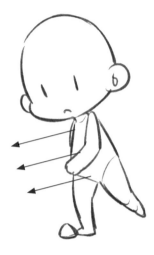 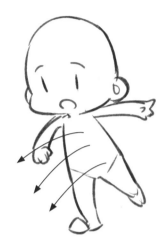

人物在行走時重心隨著身體前移，腳被石子絆住時身體因慣性持續向前運動，但腳部卻因受到阻力而停住，重心不穩而向前下方傾斜，身體則會因透視而越來越扁平。

❶ 繪製出人物向前摔倒時一隻手在前
一隻手在後的身體結構圖。

❷ 由於是偏正面的角度，所以向前摔
倒時小腿被大腿遮擋了一部分，抬得越
高遮住的部分越多。

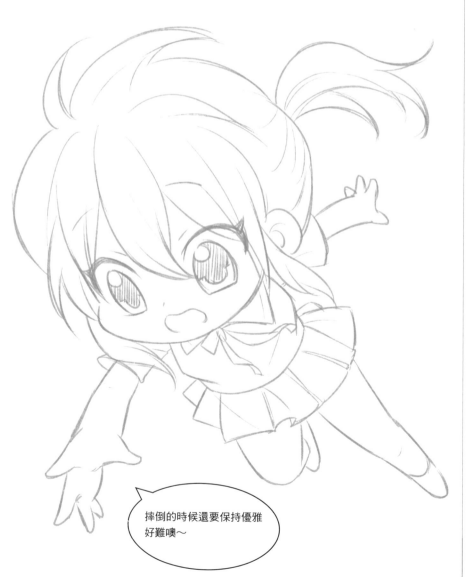

摔倒的時候還要保持優雅
好難噢～

2.2.2 萌萌的Q版姿態

常見的靜態動作有站、趴、坐、跪。Q版人物對於關節的刻畫並不明顯，而且有的時候動作會很誇張，但一般情況下我們對於姿勢的表現也應當盡量符合實際。

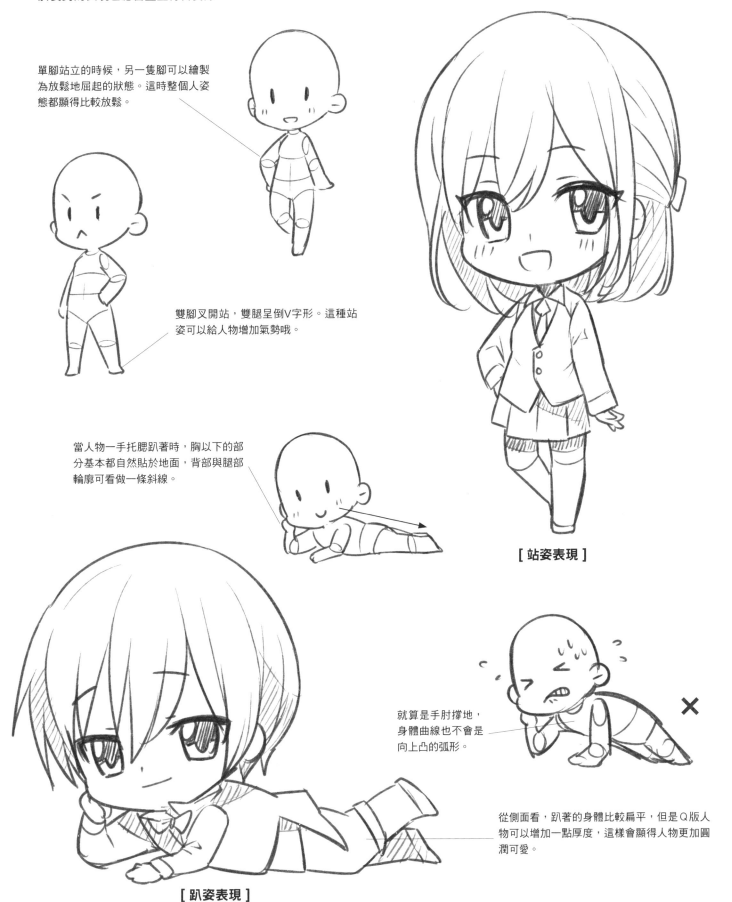

單腳站立的時候，另一隻腳可以繪製為放鬆地屈起的狀態。這時整個人姿態都顯得比較放鬆。

雙腳叉開站，雙腿呈倒V字形。這種站姿可以給人物增加氣勢哦。

當人物一手托腮趴著時，胸以下的部分基本都自然貼於地面，背部與腿部輪廓可看做一條斜線。

[站姿表現]

就算是手肘撐地，身體曲線也不會是向上凸的弧形。

從側面看，趴著的身體比較扁平，但是Q版人物可以增加一點厚度，這樣會顯得人物更加圓潤可愛。

[趴姿表現]

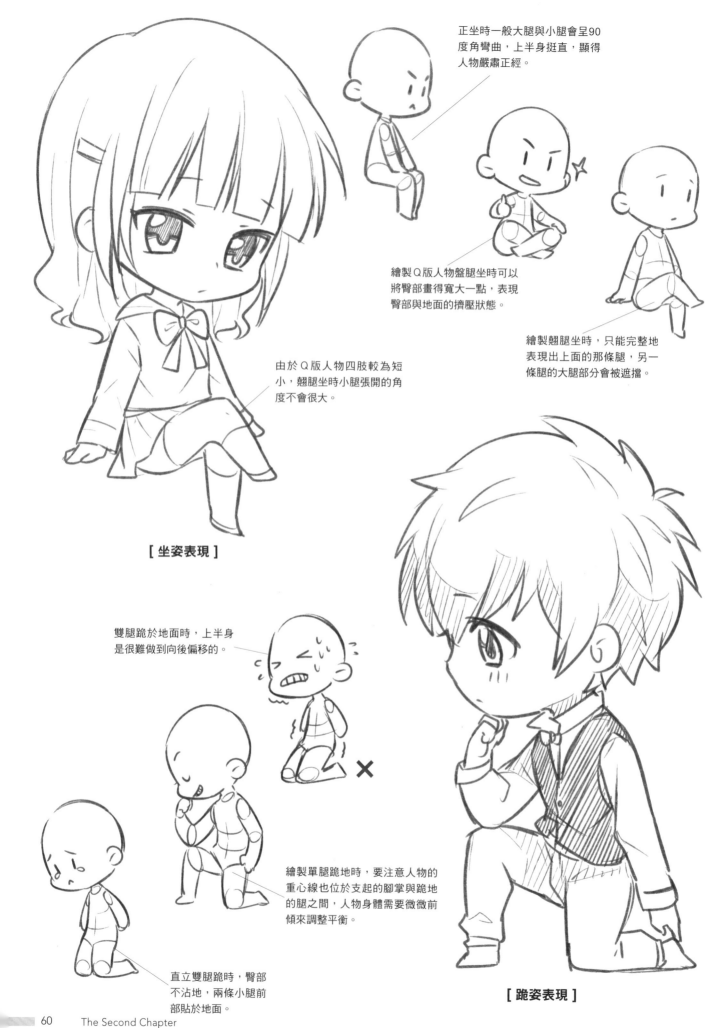

正坐時一般大腿與小腿會呈90度角彎曲，上半身挺直，顯得人物嚴肅正經。

繪製Q版人物盤腿坐時可以將臀部畫得寬大一點，表現臀部與地面的擠壓狀態。

繪製翹腿坐時，只能完整地表現出上面的那條腿，另一條腿的大腿部分會被遮擋。

由於Q版人物四肢較為短小，翹腿坐時小腿張開的角度不會很大。

[坐姿表現]

雙腿跪於地面時，上半身是很難做到向後偏移的。

繪製單腿跪地時，要注意人物的重心線也位於支起的腳掌與跪地的腿之間，人物身體需要微微前傾來調整平衡。

直立雙腿跪時，臀部不沾地，兩條小腿前部貼於地面。

[跪姿表現]

學習了各種姿態的繪製技巧，接下來我們一起繪製一個跪坐的乖巧少女吧！

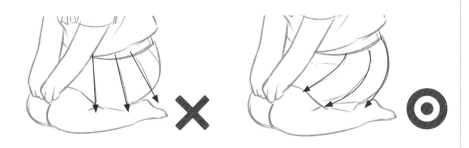

在描繪裙褶走向時可不要偷懶胡亂畫哦～我們仔細思考一下，人物跪坐時裙子也會跟隨大腿動作往斜前方偏移，因此裙褶的走向也應該是同一個方向才對。

❶ 繪製出人物雙手置於膝上，雙腿彎曲跪坐的身體結構。

❷ 在關節球結構基礎上細化身體輪廓，注意關節處盡量以圓潤的線條表現。

拜託拜託～
一定要把我畫得乖巧
一點哦！

❸ 人物是戴著蝴蝶結髮夾的短髮造型，穿著水手服與短裙，乖巧可愛。

2.2.3 動感十足的動態表現

　　Q版人物作品中最常見的動態姿勢當屬於跑姿和跳姿啦～雖然Q版人物四肢稍短，但是做起動作也是十分認真的哦。繪製跑姿時我們要注意四肢前後擺動幅度的交錯，跳姿則需要注意騰空時雙腳的姿勢與服飾的飄動感。

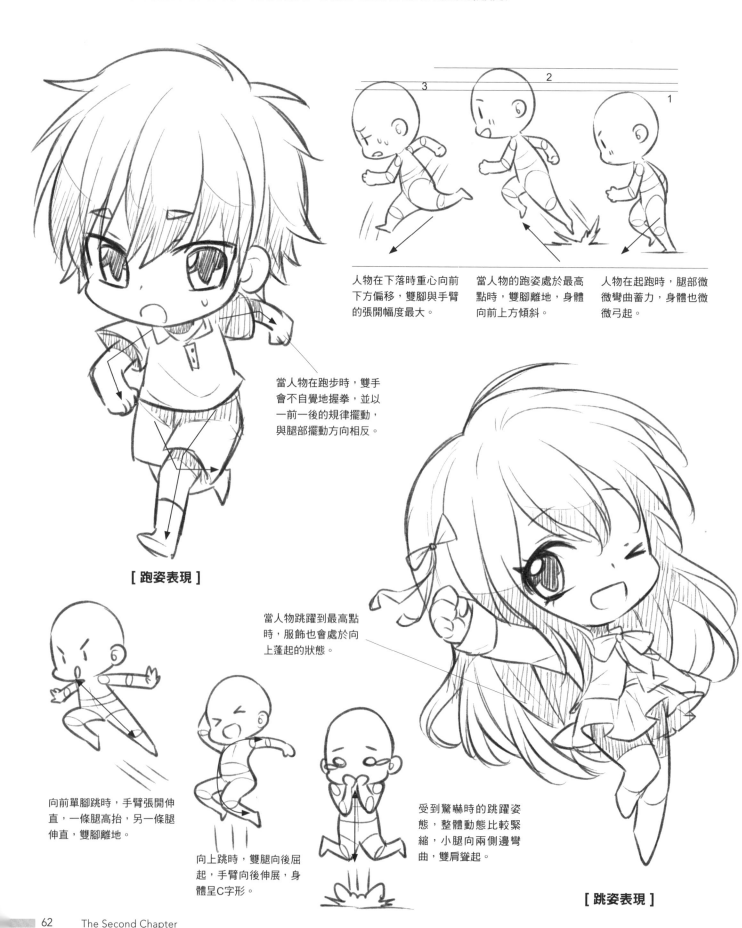

人物在下落時重心向前下方偏移，雙腳與手臂的張開幅度最大。

當人物的跑姿處於最高點時，雙腳離地，身體向前上方傾斜。

人物在起跑時，腿部微微彎曲蓄力，身體也微微弓起。

當人物在跑步時，雙手會不自覺地握拳，並以一前一後的規律擺動，與腿部擺動方向相反。

[跑姿表現]

當人物跳躍到最高點時，服飾也會處於向上蓬起的狀態。

向前單腳跳時，手臂張開伸直，一條腿高抬，另一條腿伸直，雙腳離地。

向上跳時，雙腿向後屈起，手臂向後伸展，身體呈C字形。

受到驚嚇時的跳躍姿態，整體動態比較緊縮，小腿向兩側邊彎曲，雙肩聳起。

[跳姿表現]

下面來看一下一些特效線條對動作的輔助表現,之後再動手畫一畫帶有透視角度的跳躍美少女吧。

① 繪製一個俯視角度下的長方體,並將長方體大致分為三個部分來表示Q版人物的3頭身。

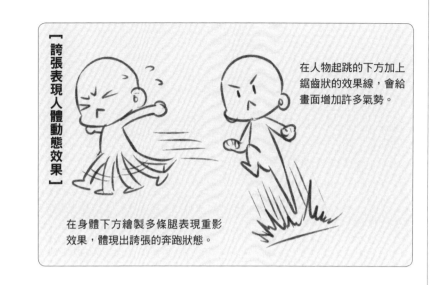

【誇張表現人體動態效果】

在人物起跳的下方加上鋸齒狀的效果線,會給畫面增加許多氣勢。

在身體下方繪製多條腿表現重影效果,體現出誇張的奔跑狀態。

② 按照長方體的格子將頭、軀幹、腿部結構劃分出來,整體上大下小。

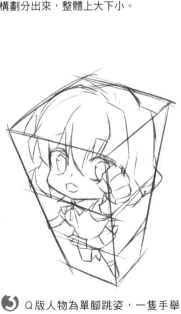

③ Q版人物為單腳跳姿,一隻手舉起超過頭頂,所以看起來拳頭較大。另一隻手垂下,要畫得小一點。

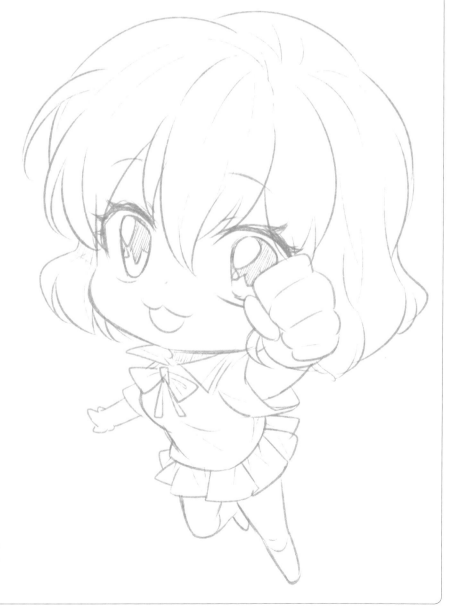

2.2.4 複雜獨特的Q版動作

　　當然，Q版人物的世界可不是只有跑、跳、坐這些常見姿勢哦，所以我們也要學會擴充我們的姿勢儲存庫。在繪製一些複雜不常見的動作時，一定要注意動作與身體之間的協調，在繪製一些誇張的動作時，關節擺動幅度不要誇張過度。

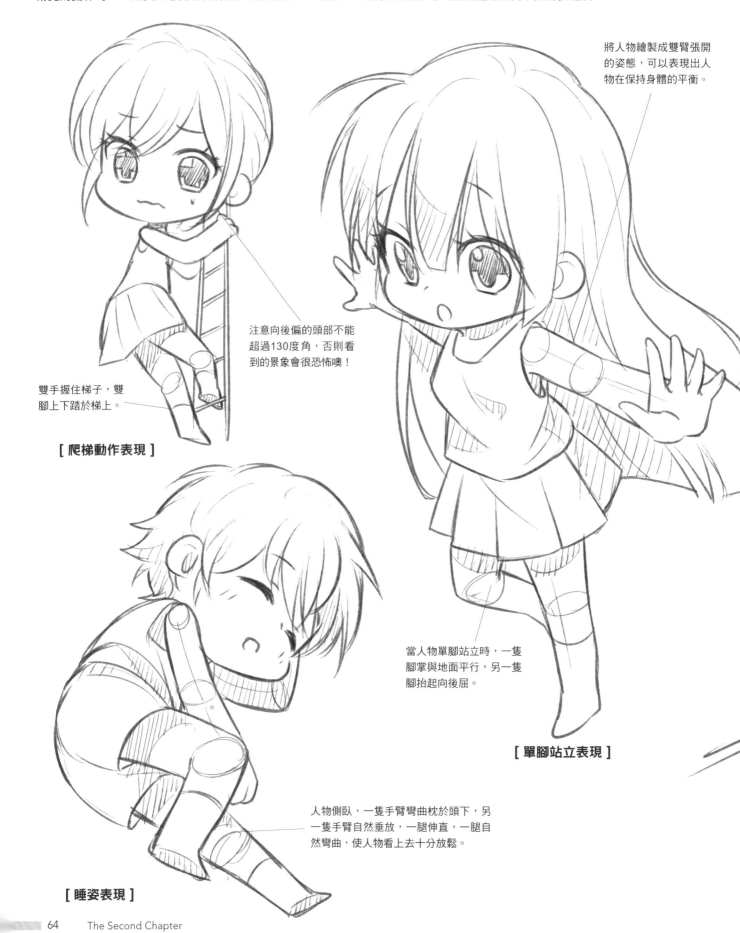

將人物繪製成雙臂張開的姿態，可以表現出人物在保持身體的平衡。

注意向後偏的頭部不能超過130度角，否則看到的景象會很恐怖噢！

雙手握住梯子，雙腳上下踏於梯上。

[爬梯動作表現]

當人物單腳站立時，一隻腳掌與地面平行，另一隻腳抬起向後屈。

[單腳站立表現]

人物側臥，一隻手臂彎曲枕於頭下，另一隻手臂自然垂放，一腿伸直，一腿自然彎曲，使人物看上去十分放鬆。

[睡姿表現]

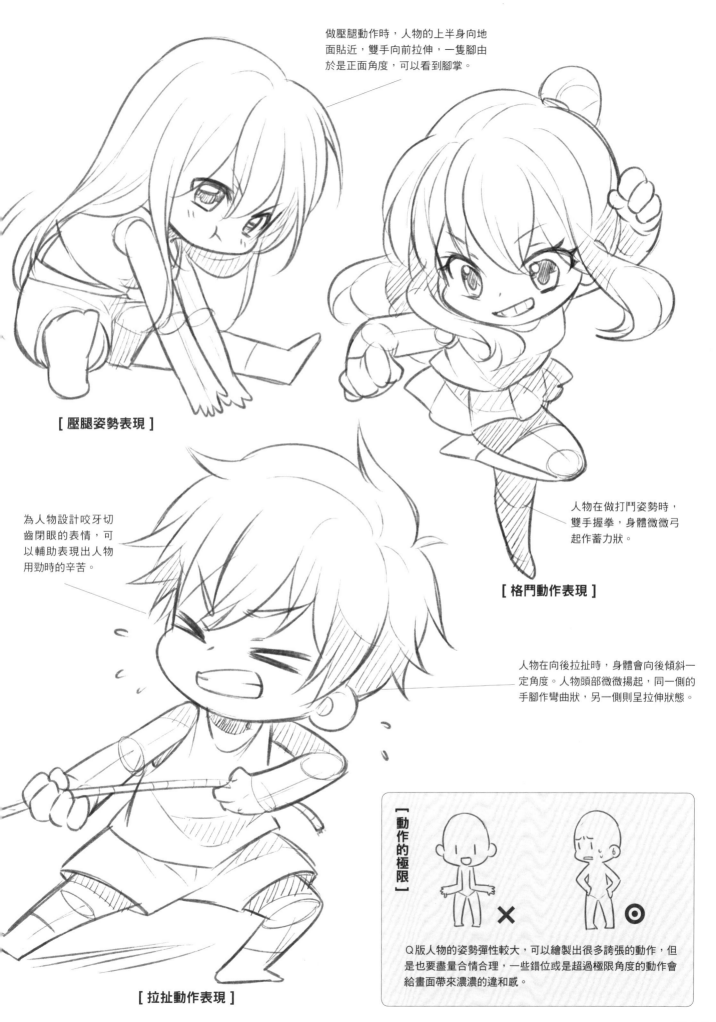

做壓腿動作時，人物的上半身向地面貼近，雙手向前拉伸，一隻腳由於是正面角度，可以看到腳掌。

[壓腿姿勢表現]

人物在做打鬥姿勢時，雙手握拳，身體微微弓起作蓄力狀。

[格鬥動作表現]

為人物設計咬牙切齒閉眼的表情，可以輔助表現出人物用勁時的辛苦。

人物在向後拉扯時，身體會向後傾斜一定角度。人物頭部微微揚起，同一側的手腳作彎曲狀，另一側則呈拉伸狀態。

[拉扯動作表現]

[動作的極限]

Q版人物的姿勢彈性較大，可以繪製出很多誇張的動作，但是也要盡量合情合理，一些錯位或是超過極限角度的動作會給畫面帶來濃濃的違和感。

2.2.5 說實話，我的萌可是360度無死角的

我們在繪製一些日常的動態和靜態動作時，會覺得正面或者側面特別好畫，但是換一個角度立馬就傻眼了。因此我們需要注意改變角度後的動作是否與之前的動作一致並且不違和。下面讓我們來全方位解析一些靜態和動態動作吧！

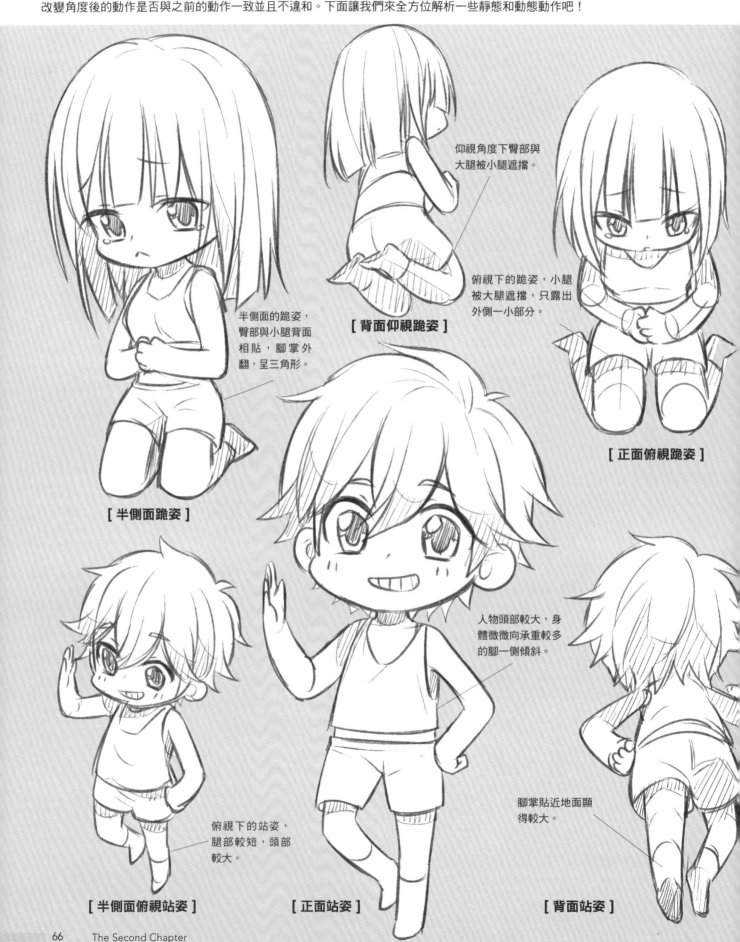

仰視角度下臀部與大腿被小腿遮擋。

俯視下的跪姿，小腿被大腿遮擋，只露出外側一小部分。

[背面仰視跪姿]

半側面的跪姿，臀部與小腿背面相貼，腳掌外翻，呈三角形。

[正面俯視跪姿]

[半側面跪姿]

人物頭部較大，身體微微向承重較多的腳一側傾斜。

俯視下的站姿，腿部較短，頭部較大。

腳掌貼近地面顯得較大。

[半側面俯視站姿]　　　　[正面站姿]　　　　[背面站姿]

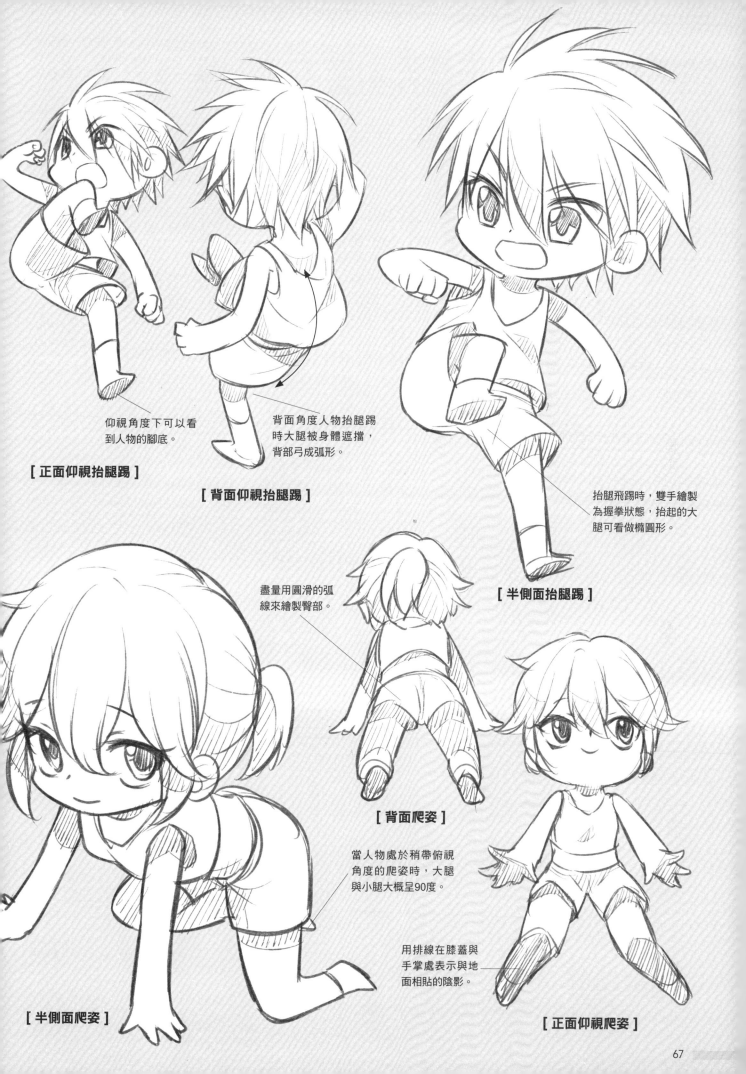

仰視角度下可以看
到人物的腳底。

[正面仰視抬腿踢]

背面角度人物抬腿踢
時大腿被身體遮擋，
背部弓成弧形。

[背面仰視抬腿踢]

抬腿飛踢時，雙手繪製
為握拳狀態，抬起的大
腿可看做橢圓形。

[半側面抬腿踢]

盡量用圓滑的弧
線來繪製臀部。

[背面爬姿]

當人物處於稍帶俯視
角度的爬姿時，大腿
與小腿大概呈90度。

用排線在膝蓋與
手掌處表示與地
面相貼的陰影。

[半側面爬姿]

[正面仰視爬姿]

明明只是Q版還這麼有個性

有人說Q版人物不就只有萌屬性嗎？其實不然，Q版人物的個性也是千變萬化的，所展現出的動作姿態除了萌屬性外還附帶了各種屬性表現，至於是什麼屬性表現呢～～我們看看下面這些不同個性人物的動作姿態就能感受到了。

2.3.1 軟萌可愛角色的動態

Q版人物中最常見的就是一些軟萌可愛的角色啦～他們的表情較為溫和，笑容很治癒，動作姿態都比較含蓄無力，進而展現出一種軟軟的萌感。

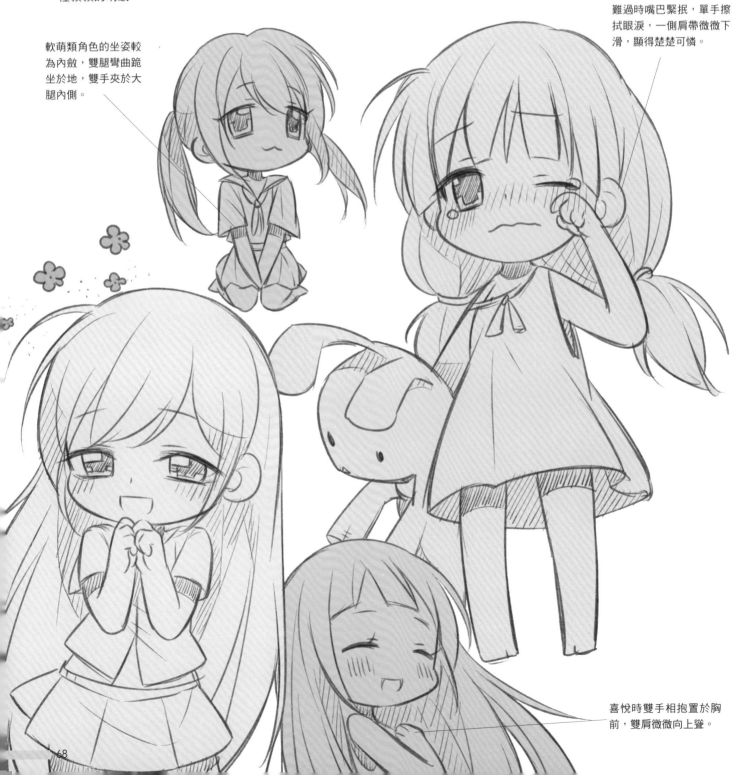

軟萌類角色的坐姿較為內斂，雙腿彎曲跪坐於地，雙手夾於大腿內側。

難過時嘴巴緊抿，單手擦拭眼淚，一側肩帶微微下滑，顯得楚楚可憐。

喜悅時雙手相抱置於胸前，雙肩微微向上聳。

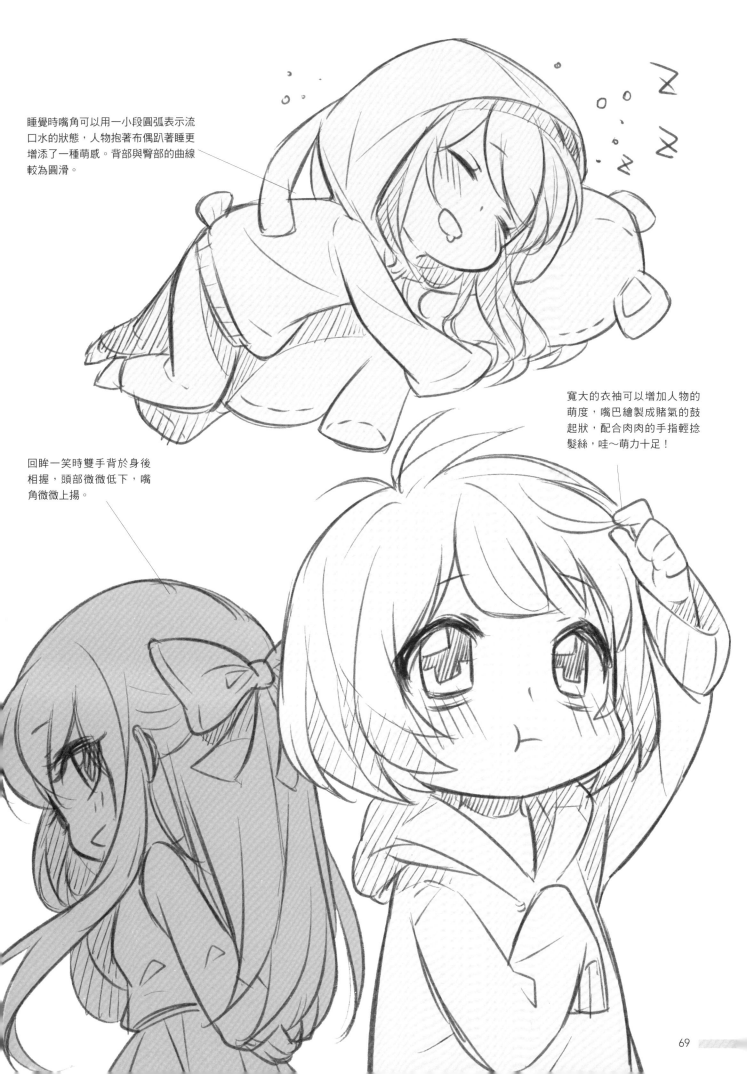

睡覺時嘴角可以用一小段圓弧表示流口水的狀態，人物抱著布偶趴著睡更增添了一種萌感。背部與臀部的曲線較為圓滑。

寬大的衣袖可以增加人物的萌度，嘴巴繪製成賭氣的鼓起狀，配合肉肉的手指輕捻髮絲，哇～萌力十足！

回眸一笑時雙手背於身後相握，頭部微微低下，嘴角微微上揚。

2.3.2 爽朗帥氣角色的動態

Q版作品中爽朗帥氣型角色一般都是充滿活力的，臉上時常帶有陽光的笑顏，動作姿態也多隨性豪放。

爽朗帥氣角色倚靠物體站立時，雙手交叉抱於腦後，一腿微微彎曲，整個人處於一種放鬆隨性的狀態。

雙手張開作擁抱姿勢，使人感受到爽朗角色的熱情。

身著背心叉腰架腿而立，Q版的女生也可以表現出帥氣的一面。

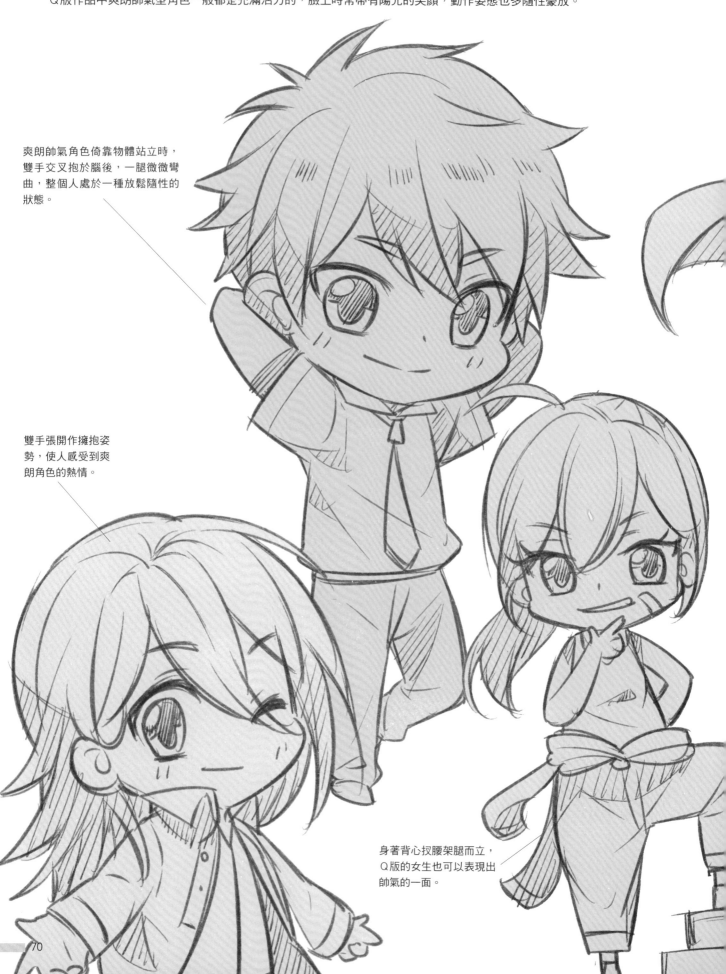

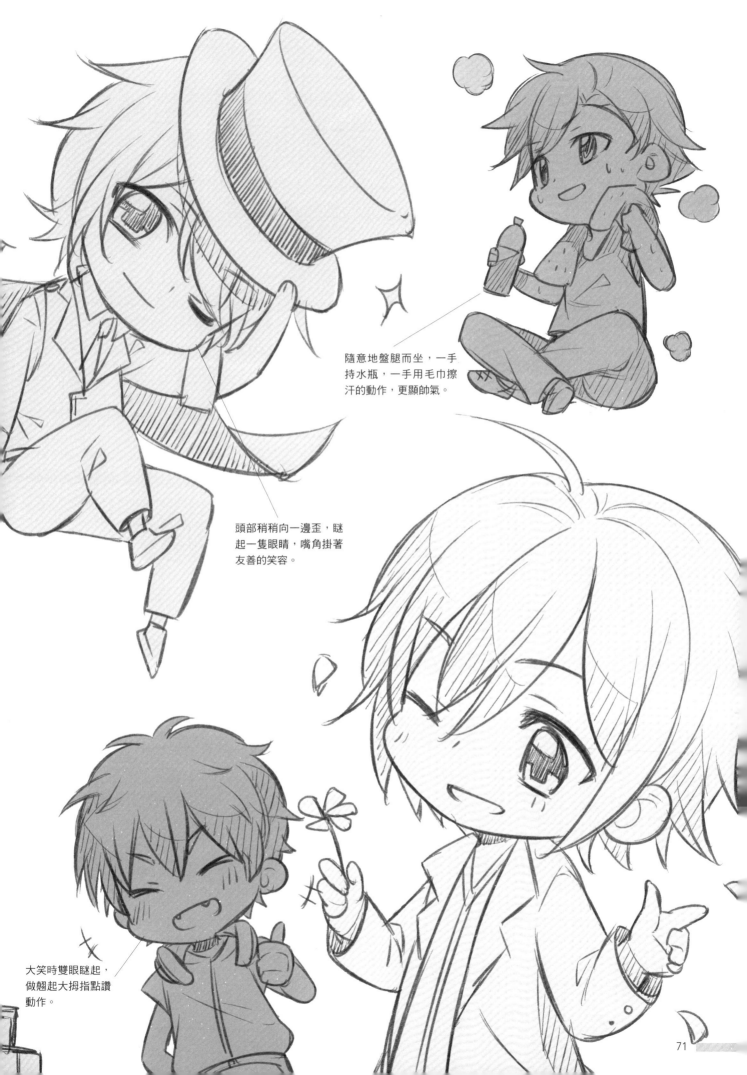

隨意地盤腿而坐，一手
持水瓶，一手用毛巾擦
汗的動作，更顯帥氣。

頭部稍稍向一邊歪，瞇
起一隻眼睛，嘴角掛著
友善的笑容。

大笑時雙眼瞇起，
做翹起大拇指點讚
動作。

2.3.3 腹黑邪氣角色的動態

腹黑角色常見形象為嘴角常常帶著人畜無害的溫和笑容，行為舉止雍容高雅，給人以精明能幹又稍稍邪氣的印象。在表現Q版腹黑角色時，注意動作不需要繪製得太誇張。

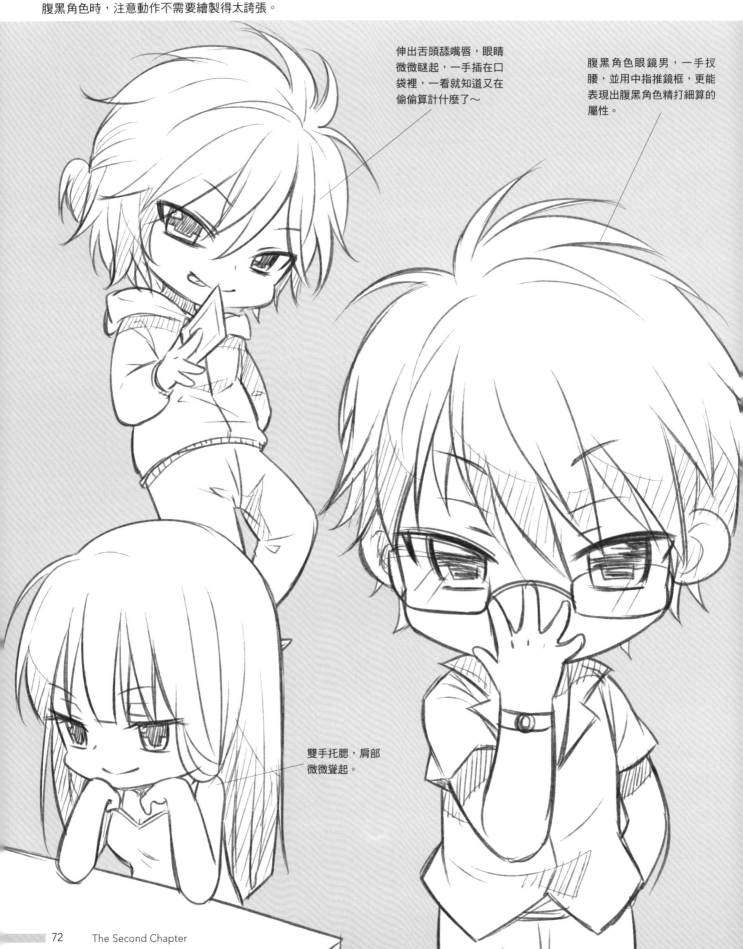

伸出舌頭舔嘴唇，眼睛微微眯起，一手插在口袋裡，一看就知道又在偷偷算計什麼了～

腹黑角色眼鏡男，一手扠腰，並用中指推鏡框，更能表現出腹黑角色精打細算的屬性。

雙手托腮，肩部微微聳起。

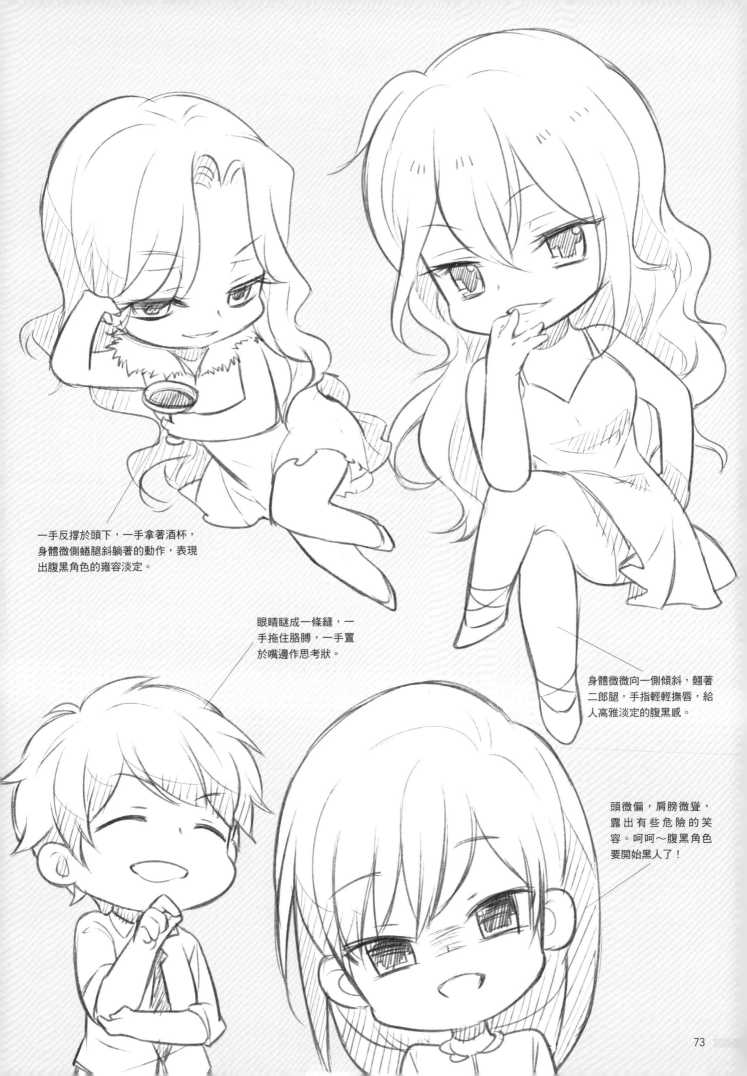

一手反撐於頭下，一手拿著酒杯，
身體微側蜷腿斜躺著的動作，表現
出腹黑角色的雍容淡定。

眼睛瞇成一條縫，一
手拖住胳膊，一手置
於嘴邊作思考狀。

身體微微向一側傾斜，翹著
二郎腿，手指輕輕撫唇，給
人高雅淡定的腹黑感。

頭微偏，肩膀微聳，
露出有些危險的笑
容。呵呵～腹黑角色
要開始黑人了！

2.3.4 平淡三無角色的動態

　　Q版的三無角色即為無心、無口、無表情，就是說我們在繪製三無角色的動態時基本可以不用表現出表情變化，而在動作上三無屬性的動作的運動範圍都較小，動作幅度不大。

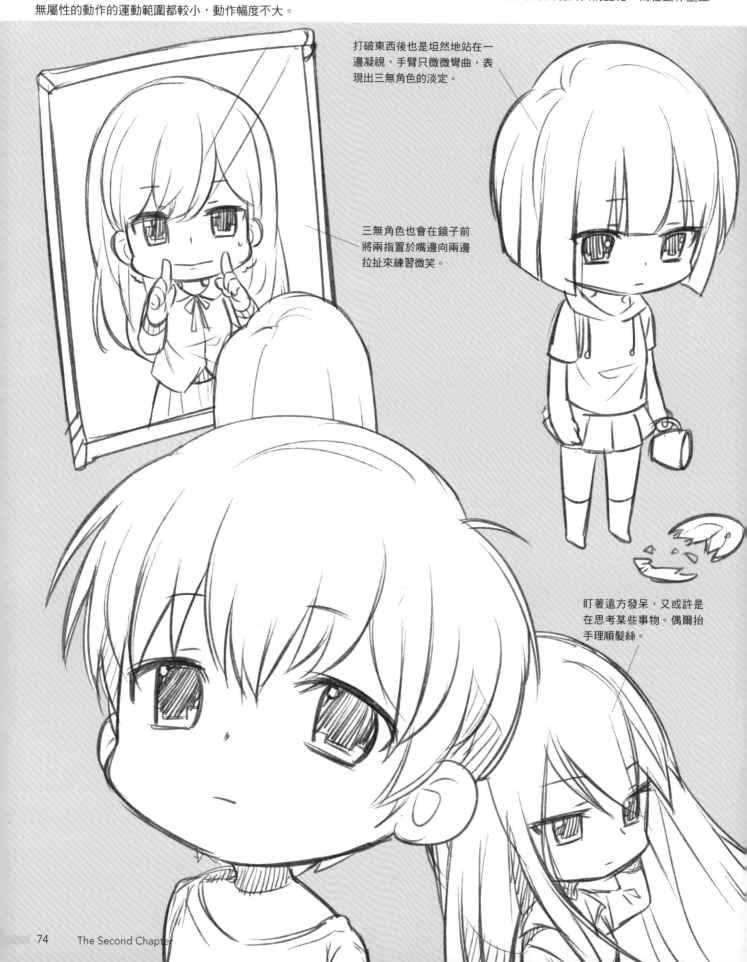

打破東西後也是坦然地站在一邊凝視，手臂只微微彎曲，表現出三無角色的淡定。

三無角色也會在鏡子前將兩指置於嘴邊向兩邊拉扯來練習微笑。

盯著遠方發呆，又或許是在思考某些事物。偶爾抬手理順髮絲。

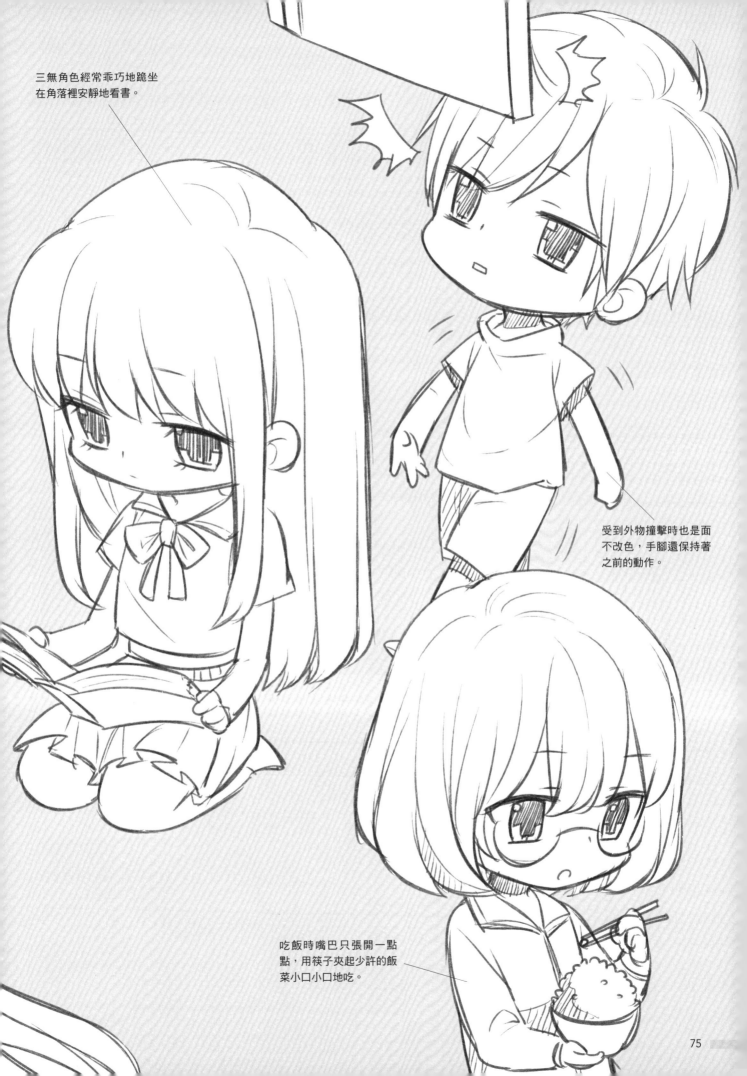

三無角色經常乖巧地跪坐
在角落裡安靜地看書。

受到外物撞擊時也是面
不改色，手腳還保持著
之前的動作。

吃飯時嘴巴只張開一點
點，用筷子夾起少許的飯
菜小口小口地吃。

2.3.5 強勢霸道角色的動態

Q版作品中的強勢角色的舉手投足都帶著一股自信霸道的氣場，眼神一般比較凶狠，頭部上揚俯視他人。壁咚、公主抱等是強勢角色的常見經典動作。

臉上帶著自信霸道的笑容，一手撩撥著髮絲。

在面對敵人時，霸氣角色會揚起頭從上往下俯視敵人，一隻腳站得筆直，一隻腳抬起將手下敗將踩在腳下。

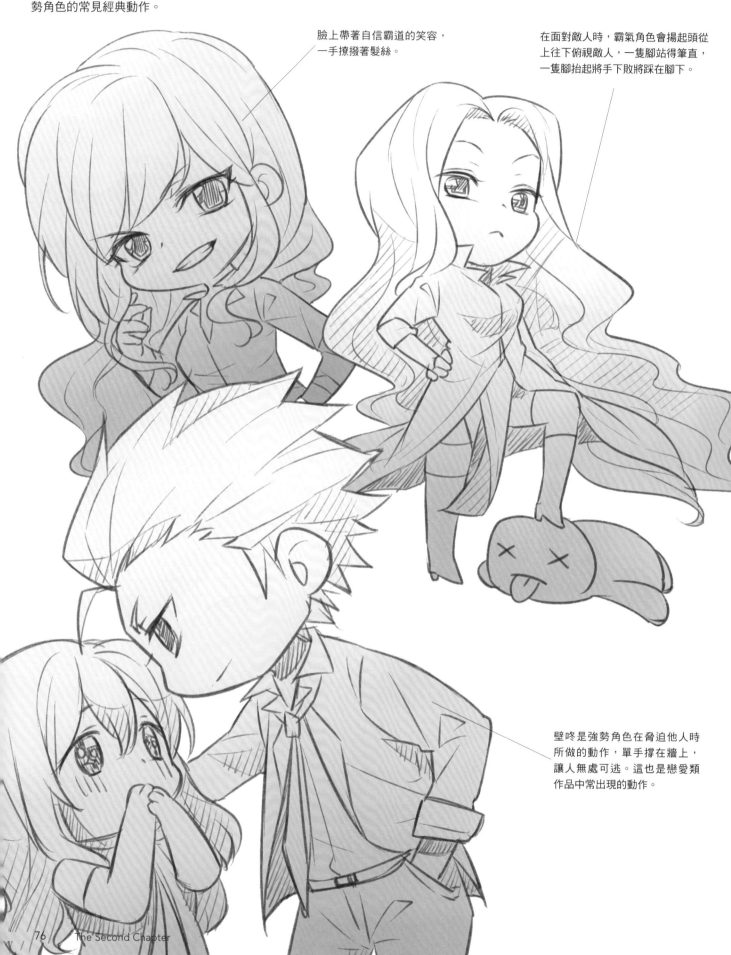

壁咚是強勢角色在脅迫他人時所做的動作，單手撐在牆上，讓人無處可逃。這也是戀愛類作品中常出現的動作。

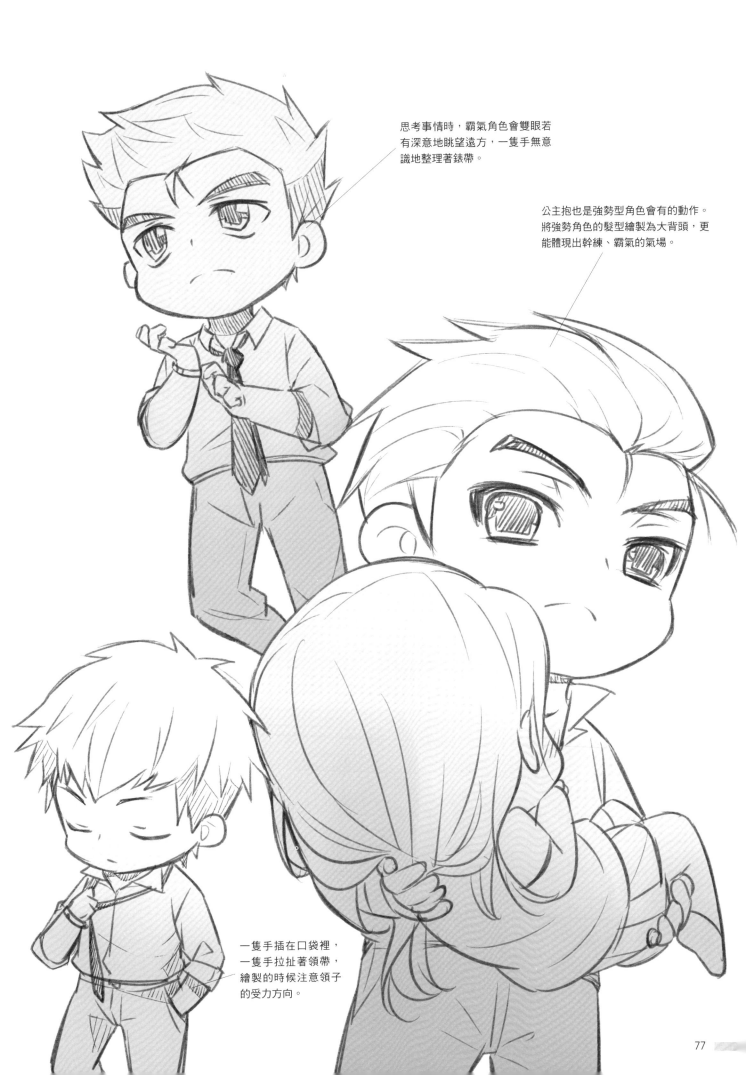

思考事情時，霸氣角色會雙眼若
有深意地眺望遠方，一隻手無意
識地整理著錶帶。

公主抱也是強勢型角色會有的動作。
將強勢角色的髮型繪製為大背頭，更
能體現出幹練、霸氣的氣場。

一隻手插在口袋裡，
一隻手拉扯著領帶，
繪製的時候注意領子
的受力方向。

2.3.6 逞強傲嬌角色的動態

傲嬌類角色最常見的情緒就是炸毛，用生氣憤怒來表現自己的喜怒，動作上多數表現為扠腰、雙手交叉或環胸作生氣狀。

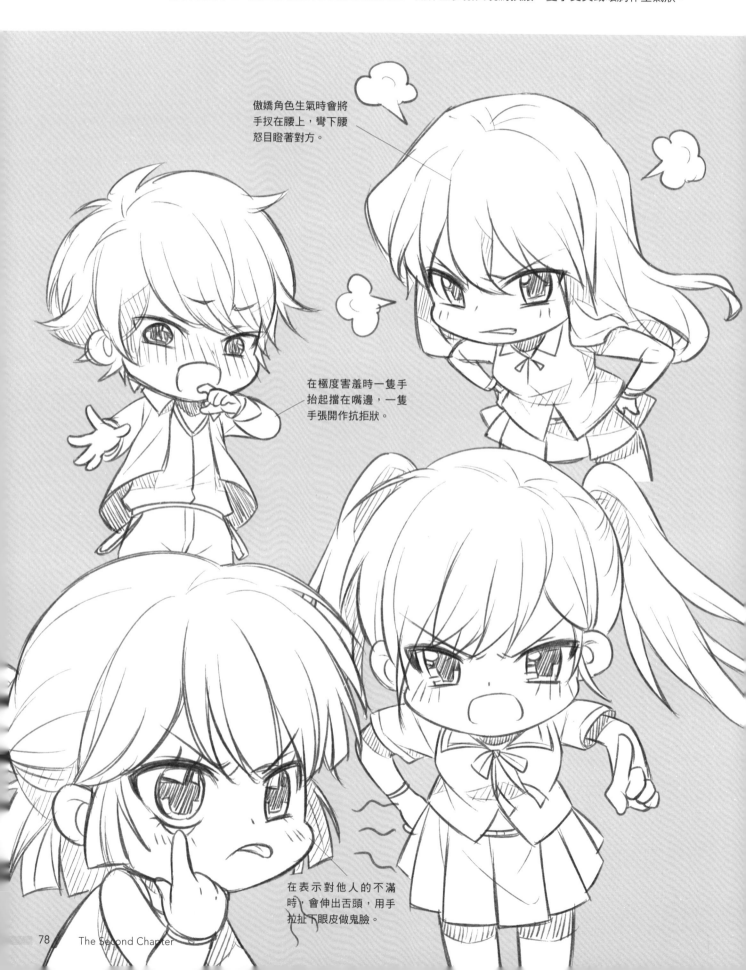

傲嬌角色生氣時會將手扠在腰上，彎下腰怒目瞪著對方。

在極度害羞時一隻手抬起擋在嘴邊，一隻手張開作抗拒狀。

在表示對他人的不滿時，會伸出舌頭，用手拉扯下眼皮做鬼臉。

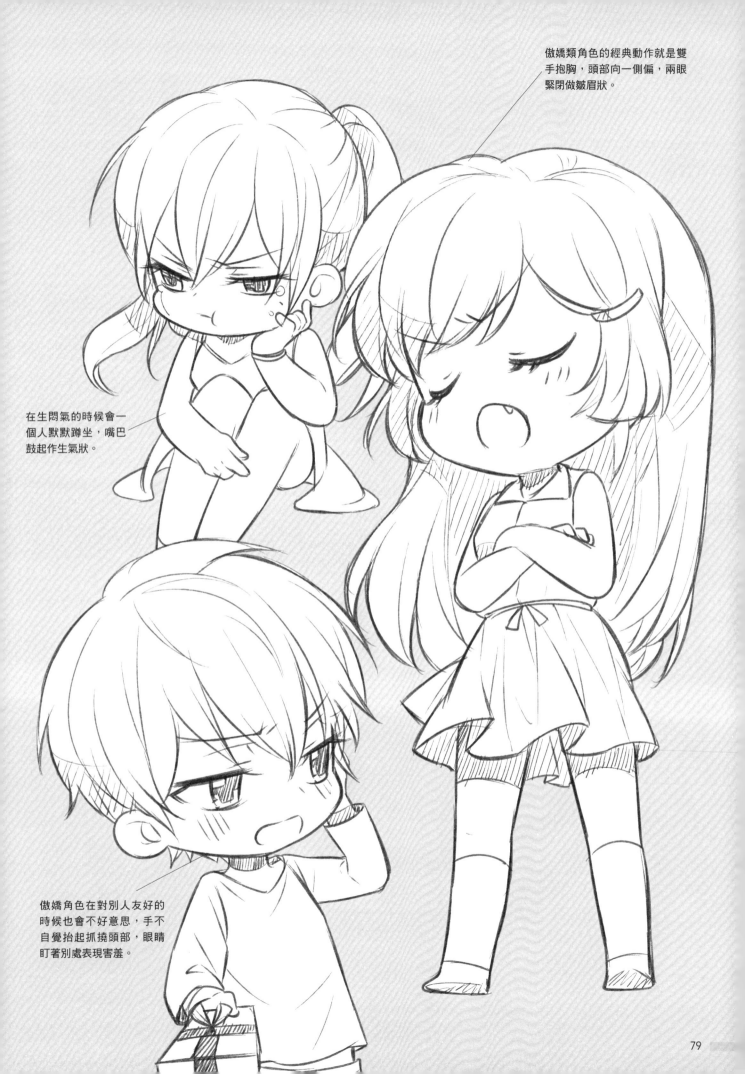

傲嬌類角色的經典動作就是雙手抱胸，頭部向一側偏，兩眼緊閉做皺眉狀。

在生悶氣的時候會一個人默默蹲坐，嘴巴鼓起作生氣狀。

傲嬌角色在對別人友好的時候也會不好意思，手不自覺抬起抓撓頭部，眼睛盯著別處表現害羞。

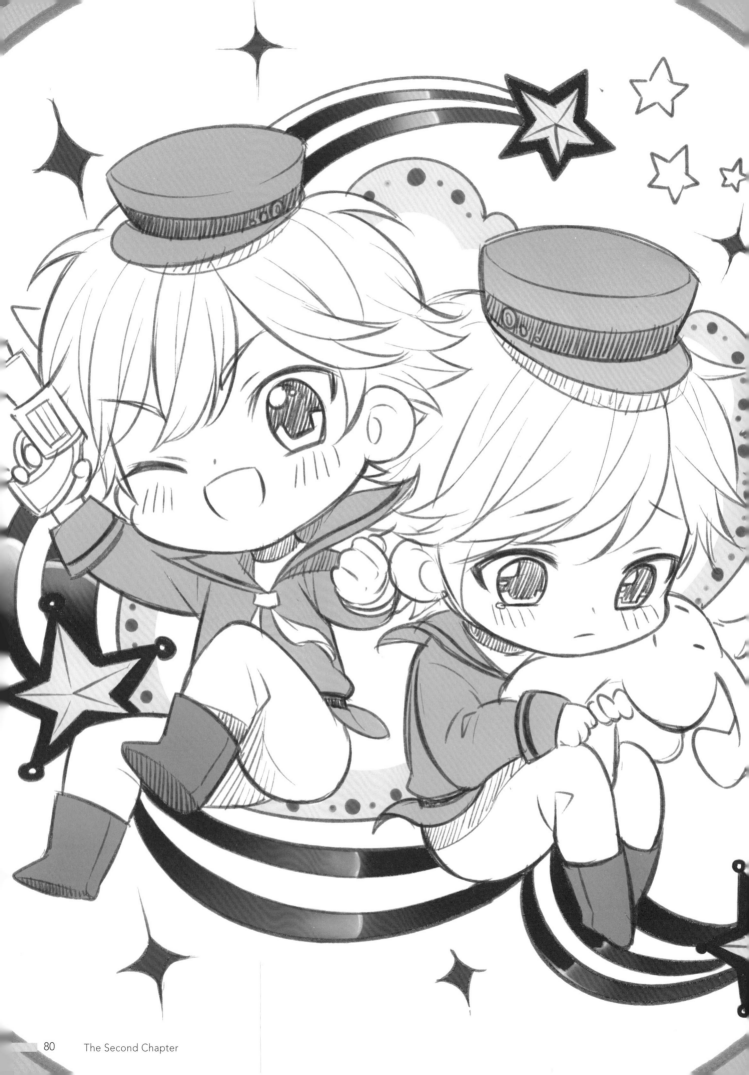

繪畫演練──可愛雙子，雙倍萌

這次我們來繪製一對可愛但是性格截然相反的Q版雙子，如何體現出雙胞胎的不同性格呢？我們可以通過他們的動作姿態與輔助道具來體現，開朗的角色動作豪放一點，內向的角色動作內斂一點。

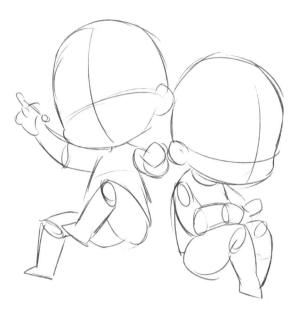

1 首先我們設計出雙子的動作姿態，畫面左邊握拳並舉手的是開朗的大哥，畫面右邊蜷縮蹲坐的是內向的弟弟。

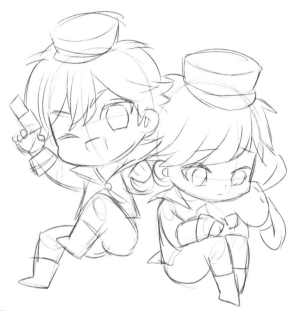

2 由於是雙胞胎，兩者的服裝髮型等可以設計成相同的造型，左邊大哥的一隻手臂與一條腿向上抬起，右邊弟弟埋頭向下。

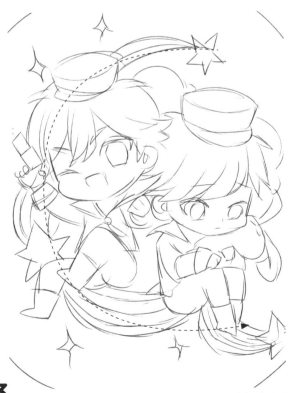

3 背景可以設計為長弧線組成的流星線條，中間穿插著幾顆五角星，整個畫面呈C字形構圖，兄弟二人剛好為畫面的中心。

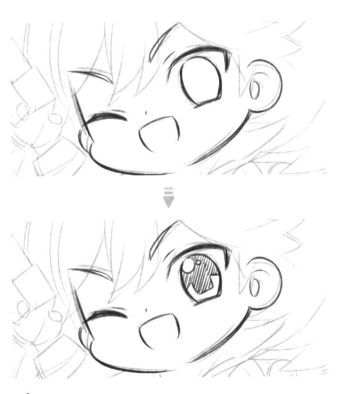

4 用流暢的線條繪製出人物的臉部，Q版人物的臉頰處會向外凸起一塊，顯得人物的臉部飽滿圓潤。將雙子中的大哥繪製為眨眼大笑的表情。

6 在人物的頭頂處用稍扁的圓形繪製出帽子，帽簷由向下凸起的弧線表示。

7 繪製出向上飄揚的衣服領子，領口有領結。人物的一隻手呈握拳狀，由於透視角度，握拳的手呈橢圓形。

5 用稍重的線條繪製出人物微微向兩側上翹的髮絲，用稍細的線條勾出頭髮裡的細節。

9 外側的腿向上抬起，腳尖往上勾，另外一條腿的大腿部分被擋住。

8 由於雙子大哥性格外向，所以可以將他的道具設計為玩具手槍，手柄用彎曲的弧線表示。

11 由於雙子弟弟是向右邊略微低頭的，所以帽簷的弧線朝向也是向右的。

10 為性格內向的雙子弟弟繪製出八字眉，來表現人物膽怯的性格。頭部微微向下低，眼睛盯著下方看。

12 雙子弟弟的性格較為內向，所以身體動作為蜷縮狀態，身體微微弓起，手臂彎曲作環抱狀。

13 人物的臀部用向下凸起的圓滑弧線表示，內側的腳完全被遮擋，表現出人物因性格內向而緊張導致腿部緊緊相貼。

14 手中的道具設計成可愛的兔子，進一步表現出人物溫和內向的性格。

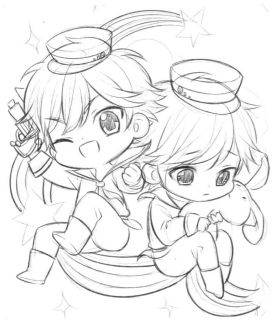

15 用向下方凸起的長弧線組合畫出連接流星的尾巴效果線。

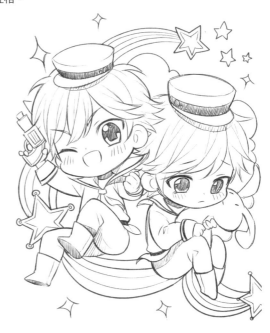

16 用五個尖角組合出五角星的外形，作為每段流星尾巴之間的過渡。

17 將人物的上衣、帽子與靴子用油漆桶工具鋪上灰色，注意色調不需要太深。

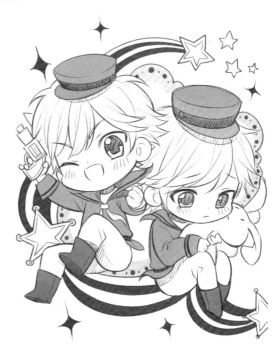

18 給流星效果線鋪上黑白間隔的底色，畫面周圍的四角星塗成深灰色。

19 將五角星的邊緣線加粗塗黑，五角星內部用細線從中心處向五個角端相連，使星星看上去更有立體感。

20 在效果線的深色部分的中部用噴筆噴出白色的漸變效果，再在中部用較亮的白線繪製出高光。

21 畫面的四個邊角處用深淺不一的色塊填充，吸引觀者的視線聚焦在中心的雙子處。

The Third Chapter

為什麼他就是不萌呢

在繪畫時常常會遺漏一些關鍵因素，這都讓本應乖巧萌力十足的Q版人物變得不萌。為了避免這種情況，在繪畫過程中要不斷自我檢討、總結和修改出現的錯誤。本章我們總結了一些常見的錯誤和修正方法，以確保所畫的Q版人物萌起來！

3.1 到底哪裡出錯了

Q版人物大而圓的頭部與短小身材的組合讓他們看起來十分可愛，但如果對五官、髮型和身體比例把握得不夠準確的話，總讓人覺得是哪裡出了錯……怎麼辦呢？來吧，跟隨我一起找出變萌的關鍵點吧！

3.1.1 Q版人物怪異的原因

很多時候，除了繪畫功底，讓Q版人物顯得怪異的原因就是比例搭配不協調，眼睛佔頭部的大小，軀幹與四肢的比例，這些比例的改變都能讓Q版人物可愛的感覺產生偏移。

Q版人物的臉型圓潤飽滿，下巴也是較明顯的弧線，這樣的Q版頭部才是萌萌的！

臉部輪廓轉折分明，頭髮線條沒有弧度，這些都是不可取的！

大而圓的眼睛是Q版人物最可愛動人的地方噢～

Q版人物的眼睛才不會這麼小，一定是你畫錯了！

可愛的Q版人物臉頰有一定凸起，這是顴骨，畫得圓潤才可愛，頭頂也應是圓潤飽滿噠！

圓潤的頭部與合適的身體比例相配合，才能讓Q版人物整體協調而可愛。

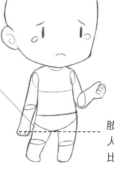

通常Q版人物手腕位置高於軀幹底部的水平線。

肢體的比例很關鍵，過長的軀幹會讓Q版人物顯得十分不協調，軀幹與腿部合適的比例為1:1。

這樣生硬的我一點都不可愛！

錯誤的身體比例使得根據身體結構繪畫的服裝也顯得彆扭。

[錯誤的Q版繪畫]

少年角色頭髮較短且偏硬，容易出現特有的翻翹造型。

這才是超級無敵可愛的我嘛！

少年臉部要圓潤飽滿，眼睛所佔頭部面積較小，眼角不用畫睫毛，否則會顯得有點怪異。

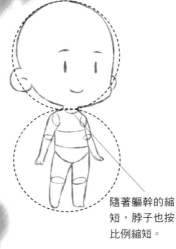

隨著軀幹的縮短，脖子也按比例縮短。

[正確的Q版繪畫]

能夠最大程度展現Q版人物可愛的比例是2頭身，其中頭部佔一個頭長，軀幹和腿部各佔半個頭長的長度。

少女的臉蛋要圓潤，頭髮要畫得柔軟，圓圓的眼睛佔頭部比例較大，這樣才能讓Q版少女顯得可愛。

[眼睛與臉型的搭配]

圓臉配平眼

包子臉配下垂眼

方臉配吊梢眼

在畫頭部時，臉型與眼型的搭配也能讓Q版人物萌感提升，綜合選擇互補的形狀，讓Q版人物充滿個性。

3.1.2 如何檢查不萌之處

在作品完成後不要急著展示，我們要對所繪畫的Q版人物進行檢查，找出與Q版人物萌屬性相悖的地方，再根據前面所學的知識進行修改，這樣便可以讓Q版人物散發出激萌的氣質啦！

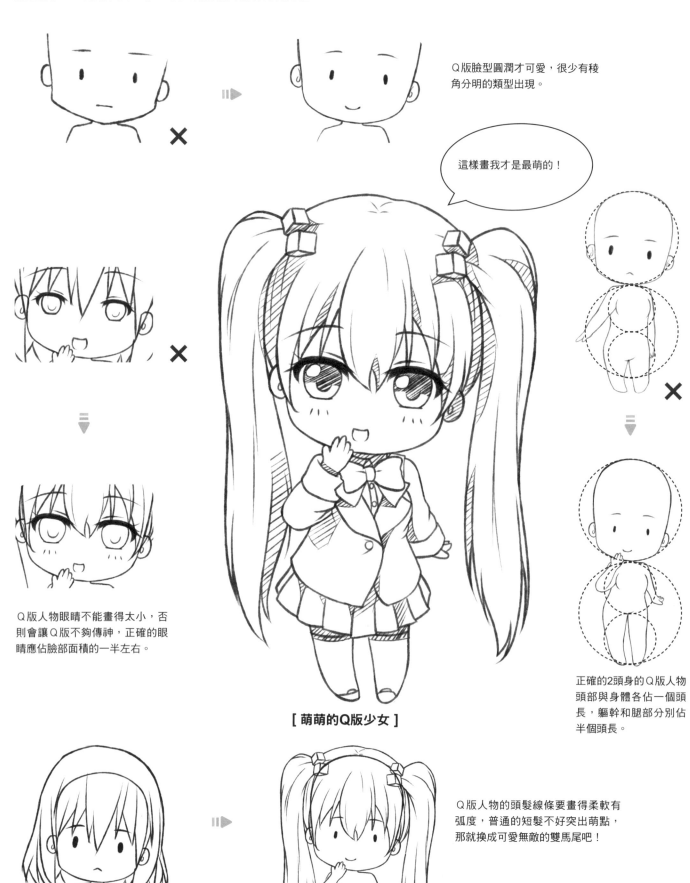

Q版臉型圓潤才可愛，很少有稜角分明的類型出現。

這樣畫我才是最萌的！

Q版人物眼睛不能畫得太小，否則會讓Q版不夠傳神，正確的眼睛應佔臉部面積的一半左右。

正確的2頭身的Q版人物頭部與身體各佔一個頭長，軀幹和腿部分別佔半個頭長。

[萌萌的Q版少女]

Q版人物的頭髮線條要畫得柔軟有弧度，普通的短髮不好突出萌點，那就換成可愛無敵的雙馬尾吧！

技 巧 提 升 小 課 堂

學習了各種姿態的繪製技巧，接下來我們一起繪製一個帥氣的萌萌少年吧~

[Q版少女的眼睛]

[Q版少年的眼睛]

畫Q版人物時，男女生眼睛是有區別的，少女的眼瞼厚實而圓潤，眼角處睫毛向外翹起，眼珠呈圓形，高光也較圓潤；少年的眼瞼薄而纖細，可以不畫睫毛，眼珠以方形為主，高光多為橢圓形。

❶ 繪製出少年抬起左手行走姿勢的骨骼動態草圖。

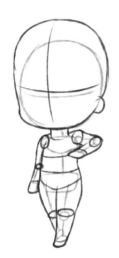

❷ 借助骨骼動態圖畫出少年身體輪廓，注意要將關節截面明確畫出來。

要把萌萌的我畫得帥氣一點哦！

❸ 給少年畫出五官、頭髮和帥氣的服裝，時尚的服裝造型能提升少年的帥氣程度。

這樣畫，才會萌

Q版人物是由正常比例人物簡化而來的，省去了許多繁瑣的結構細節，但這可不代表Q版就能隨意畫，我們還是需要掌握一定的繪畫規律的，一起來看以下內容吧！

3.2.1 適合的身體比例

為什麼總覺得自己畫的Q版人物身形不正確呢？那是因為你沒有正確理解適合Q版頭身比的搭配，身體太長腿太短會顯得人物拖拉，相反腿太長身體太短又讓人感覺有透視。尺度難拿捏嗎？不難，下面一起找出其中的規律吧！

Q版2頭身

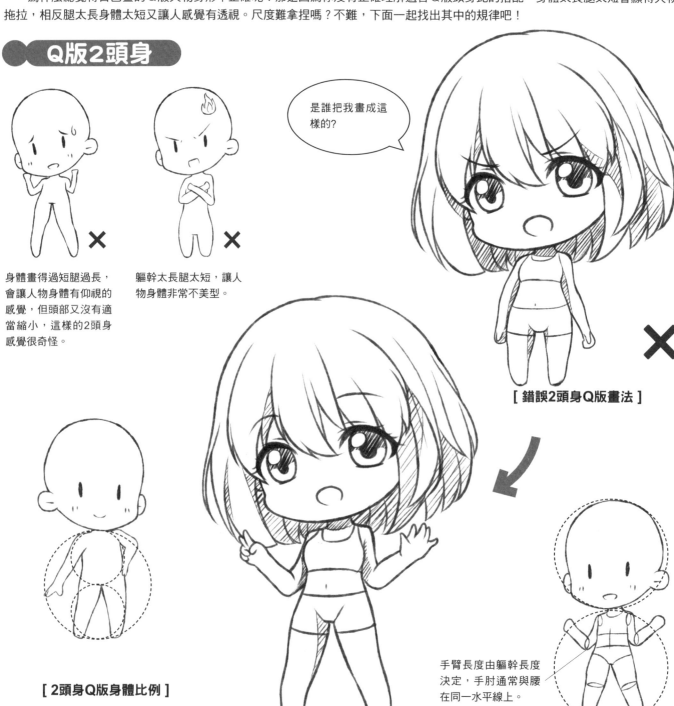

身體畫得過短腿過長，會讓人物身體有仰視的感覺，但頭部又沒有適當縮小，這樣的2頭身感覺很奇怪。

軀幹太長腿太短，讓人物身體非常不美型。

是誰把我畫成這樣的？

[錯誤2頭身Q版畫法]

[2頭身Q版身體比例]

Q版的2頭身比例，身體為一個頭長，其中軀幹和雙腿分別佔半個頭長的長度，畫的時候先將比例定好哦！

[正確2頭身Q版畫法]

手臂長度由軀幹長度決定，手肘通常與腰在同一水平線上。

[2頭身Q版身體結構]

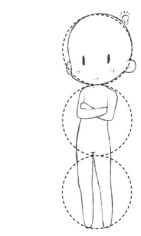

Q版3頭身

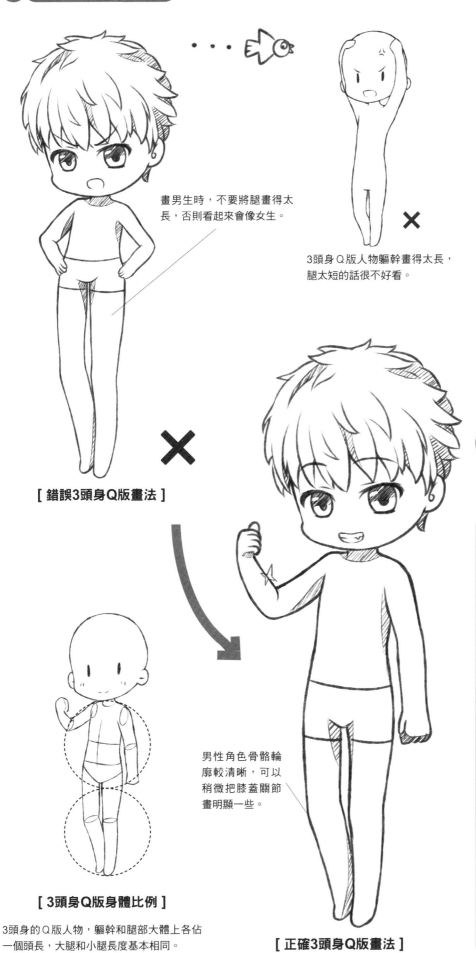

畫男生時,不要將腿畫得太長,否則看起來會像女生。

3頭身Q版人物軀幹畫得太長,腿太短的話很不好看。

正確的3頭身比例,軀幹和腿部的長度都是一個頭長。

[錯誤3頭身Q版畫法]

這樣的我才充滿男子氣概嘛。

男性角色骨骼輪廓較清晰,可以稍微把膝蓋關節畫明顯一些。

[3頭身Q版身體比例]

3頭身的Q版人物,軀幹和腿部大體上各佔一個頭長,大腿和小腿長度基本相同。

[正確3頭身Q版畫法]

[計算頭身的細節考慮]

頭髮厚度

1個頭長

在計算頭身比時,不需要計算頭髮的厚度,從頭頂皮膚開始到下巴的距離才是頭部的長度。

頭身截止於腳尖

由於Q版人物腳部結構簡化為圓弧,所以計算頭身比時要截止於腳尖位置。

3.2.2 圓潤飽滿的頭部

對於Q版人物來說，圓潤飽滿的眼睛和頭型才能讓他們可愛起來，眼睛要畫得大而圓潤，頭型則能夠間接影響到頭髮的輪廓和造型。

Q版頭部

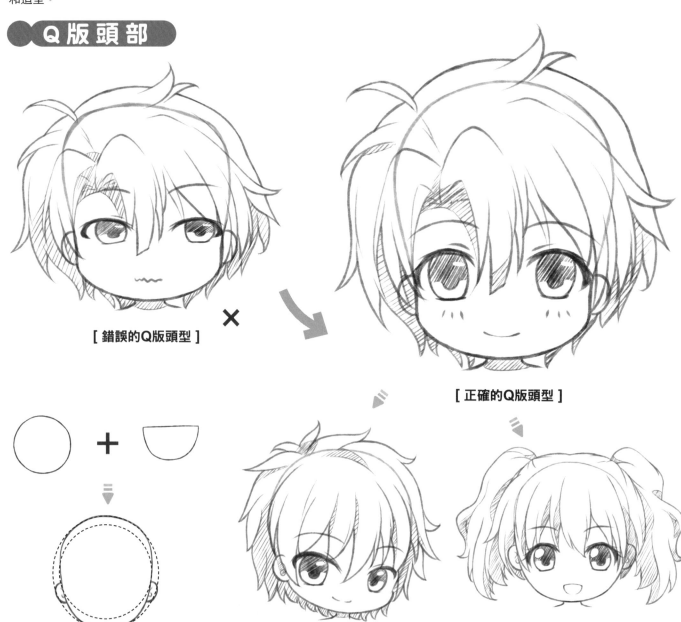

[錯誤的Q版頭型]

[正確的Q版頭型]

[Q版少年的頭部]

[Q版少女的頭部]

通過拆分可以看出Q版頭部大致為圓形與半圓形的拼接組合。

少年頭髮較短，垂順感不太明顯，圓潤的頭部輪廓讓頭髮的外輪廓更加合理自然。

少女的頭髮垂順感或緊束感較明顯，圓潤的頭型能夠直觀反映在頭頂髮型上。

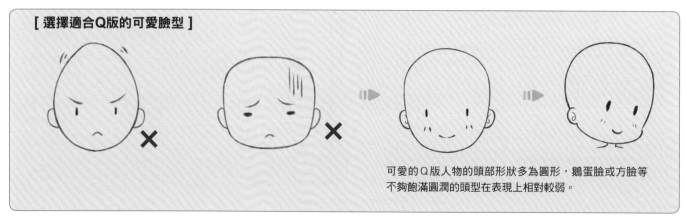

[選擇適合Q版的可愛臉型]

可愛的Q版人物的頭部形狀多為圓形，鵝蛋臉或方臉等不夠飽滿圓潤的頭型在表現上相對較弱。

Q版眼睛

眼睛好小……我什麼都看不清～

[錯誤的Q版眼睛]

[正確的Q版眼睛]

[Q版少年的眼睛]

少年的眼睛在圓潤的基礎上會有一些小稜角，否則過於圓潤的眼瞼會缺乏男子氣概。

[Q版少女的眼睛]

少女的眼睛以圓潤飽滿為特點，眼珠為球形，眼瞼也是飽滿順滑的弧形。

[少年吊梢眼]

吊梢眼眼型多用於元氣熱血類型的少年角色。

[少年平眼]

平眼上眼瞼平直，多用於無口或呆萌類型的少年角色。

[少女吊梢眼]

氣場較強的眼型，多用於傲嬌或強氣類型的少女角色。

[少女下垂眼]

下垂眼呈現圓潤的向下趨勢，多用於溫柔型少女角色。

3.2.3 大小合適的四肢

Q版人物的四肢大小看似無關緊要，但實際上卻是萌與不萌的分界線，比例不合適的四肢會讓Q版人物過於呆板或造型奇特，這都會導致他們萌不起來，因此一定要給Q版角色畫出比例恰當的四肢哦！

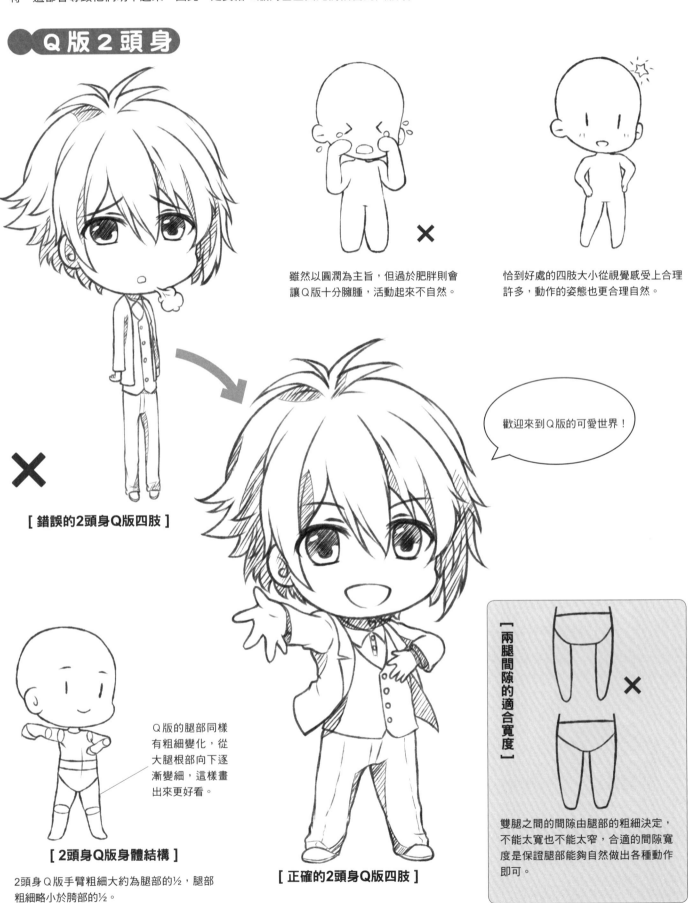

Q版2頭身

雖然以圓潤為主旨，但過於肥胖則會讓Q版十分臃腫，活動起來不自然。

恰到好處的四肢大小從視覺感受上合理許多，動作的姿態也更合理自然。

歡迎來到Q版的可愛世界！

[錯誤的2頭身Q版四肢]

Q版的腿部同樣有粗細變化，從大腿根部向下逐漸變細，這樣畫出來更好看。

[2頭身Q版身體結構]

2頭身Q版手臂粗細大約為腿部的½，腿部粗細略小於胯部的½。

[正確的2頭身Q版四肢]

[兩腿間隙的適合寬度]

雙腿之間的間隙由腿部的粗細決定，不能太寬也不能太窄，合適的間隙寬度是保證腿部能夠自然做出各種動作即可。

Q版3頭身

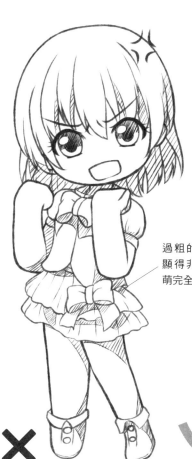

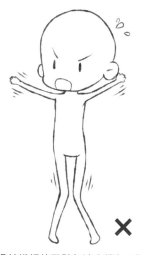

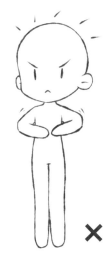

過粗的四肢讓人物顯得非常臃腫，和萌完全不沾邊……

過於纖細的四肢無法支撐起Q版人物巨大的頭部，使得人物看起來弱不禁風。

身材細長的3頭身Q版，有時會將腿部畫得粗些，但兩腿間的間隙必須留出，這樣人物才能完成各種動作。

[錯誤的3頭身Q版四肢]

3頭身Q版腰部會出現有收束感的輪廓，這能讓身形更優美。

[3頭身Q版身體結構]

3頭身Q版腿部粗細同樣由胯部來決定，由於身高被拉長，腿部也會顯得高挑。

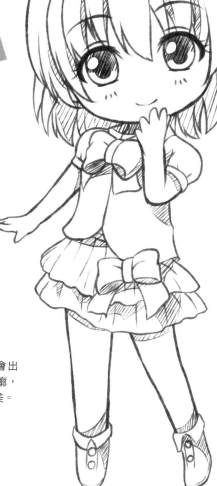

[正確的3頭身Q版四肢]

與身形搭配合理的四肢會讓整體穩固程度適中，不會讓人覺得頭部太大從而失衡。

3.2.4 柔軟自然的動作

我們在畫Q版人物動作的時候，可能會走進Q版人物的動作可以隨意設定的誤區，殊不知Q版人物也是有關節的呀，我們不能為他們設定一些正常人都做不到的動作啊！下面就一起看一下他們的常見姿態吧，相信大家可以慢慢找到其中的規律。

●站立

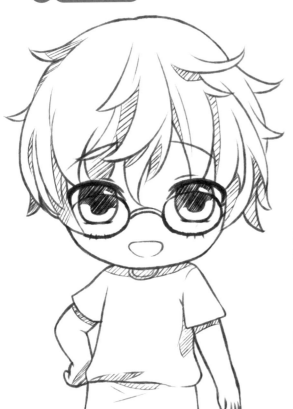

將腿畫得略微分開，讓站立動作更加穩定。

Q版的腿部同樣有粗細變化，從大腿根部向下逐漸變細，否則感覺會失衡。

向前彎曲的腿會讓人感覺角色正在向前走。

●行走

[正確的站立動作]

動作幅度太大，而且身體還向前傾，變成了小跑的動作。

行走動作感覺好奇怪？那是因為一不留神將動作畫成了同手同腳。

行走時雙手和腿的擺動幅度較小，動作較輕柔。

[正確的行走動作]

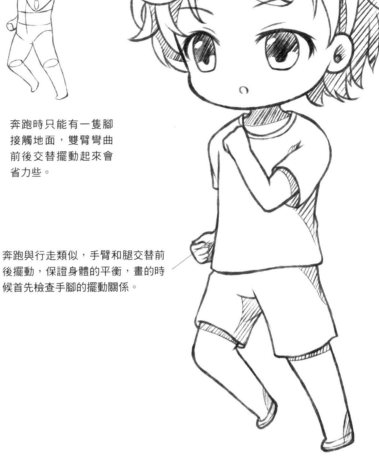

奔跑的重心在身體前方，身體向後仰則變成了原地踏步。

手腳都伸得筆直可不是奔跑動作，即使雙腳離地也不行，那是標準的「月球漫步」。

奔跑時只能有一隻腳接觸地面，雙臂彎曲前後交替擺動起來會省力些。

奔跑與行走類似，手臂和腿交替前後擺動，保證身體的平衡，畫的時候首先檢查手腳的擺動關係。

[正確的奔跑動作]

跳躍

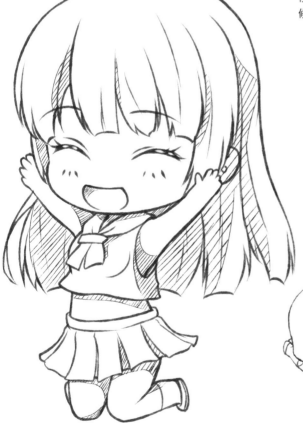

[正確的跳躍動作]

雙手向上給身體助力，小腿收起能延長騰空時間。

手腳全部伸直，就像漂在空中一樣，可愛的Q版人物可不都是超級英雄啊！

起跳後雙腿屈起收縮到胸口，這可不是漂亮的跳躍動作，而像蹲在地上。

靜 坐

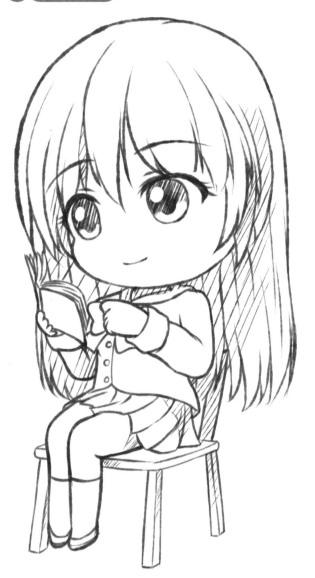

[正確的坐姿]

正確的坐姿平穩又持久，身體放鬆不需用力保持姿勢。

椅子沒有靠背時身體向後仰的坐姿很難保持，這樣的動作毫無美感。

當椅子高度不夠時，腿部應隨之伸展或向上抬起，穿透地面是不科學的。

跪姿

只是雙膝接觸地面，小腿抬起，會讓人物失去平衡。

身體向後傾斜程度不能太大，用力向後仰會失去平衡，而且大腿會很疼。

跪姿為膝蓋和小腿接觸地面的一種姿勢，臀部可以坐在小腿上，也屬於靜止動作。

[正確的跪姿]

技 巧 提 升 小 課 堂

學習了各種姿態的繪製技巧，接下來我們一起繪製穿著風衣有著帥氣動作的少年吧～

❶ 繪製出少年左手扠腰，右手伸向前方的骨骼動態。

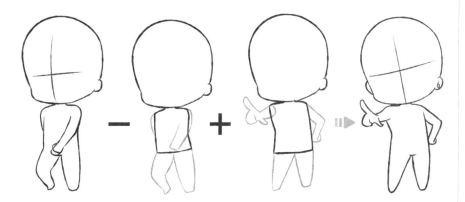

有時還能利用畫過的Q版人物，對動作進行修改，變成新的人物。

擦去行走動作的四肢，填補軀幹被遮擋的部分。

將軀幹反轉，添加伸出和扠腰的手臂，雙腿為站立姿勢。

描畫出手臂和腿，至此一個全新的Q版人物就完成啦。

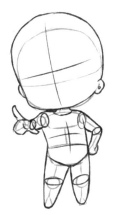

❷ 借助骨骼動態畫出少年身體輪廓，通過關節截面檢查四肢的粗細。

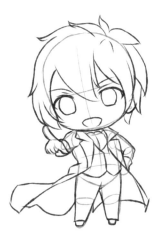

別猶豫，趕快動手畫起來吧！

❸ 畫出少年的五官、頭髮和帥氣的風衣。

3.2.5　化繁為簡的細節

對於Q版人物的表現有時候我們會進入一個誤區，為了人物造型好看，會刻意追求人物身上的細節，這在以簡潔可愛為理念的Q版人物身上是不可取的，過於精緻的細節不但讓Q版人物無法可愛起來，也會在視覺上給人過於膨脹的感覺。

[過多的頭髮線條]

用正常頭身比人物細節的密度為Q版頭髮添加細節，會削弱可愛感。

[過多的服裝細節]

Q版人物的服裝非常小巧，過多的結構細節不但讓服裝失去美感，還會變得一團亂。

住手！別把我畫得這麼複雜呀～

[複雜的Q版細節]

[Q版蝴蝶結]

蝴蝶結等裝飾用圓潤又簡單的線條畫輪廓和主要的褶皺即可。

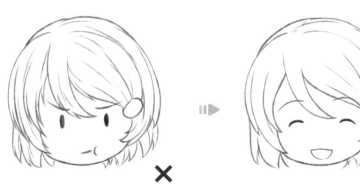

複雜的頭髮線條顯得繁瑣，簡化後的頭髮才適合Q版清爽的印象。

簡潔輕盈的感覺真是
太好了!

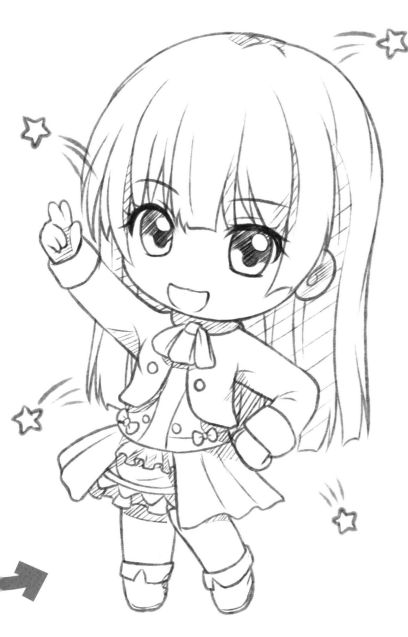

[簡潔的Q版細節]

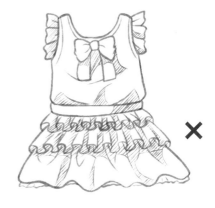

×

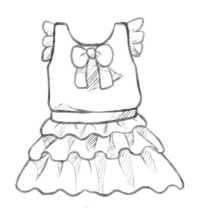

過於複雜的結構使得Q版失去簡潔的可愛
感,同時大量的服裝細節在身形嬌小的Q
版人物身上表現得過於密集,給人感覺不
透氣。

[Q版鞋子]

Q版的鞋子非常小巧,因此鞋子的造型也會
非常簡單,過於複雜的造型反而讓鞋子結構
表達不清晰。

[Q版百褶裙]

Q版的百褶裙造型圓潤,裙褶不會太多,過
於密集的話會讓Q版造型顯得很不自然。

[Q版襯衫]

Q版襯衫在保留基本造型的前提下,用最少
的線條表現結構,褶皺過多顯得不夠清新。

萌化人心的小屬性，讓人物更Q

Q版的萌態能從人物表情、動作等神情中透露出來，不同的屬性讓人物表現出不同的萌感，抓住這些屬性的特點，就能讓Q版人物更加可愛！

3.3.1 元氣萌的屬性

元氣的角色擁有開朗的性格、誇張的動作以及陽光的造型，永遠都是精神飽滿的。他們的動作能帶給人們耀眼的陽光，這正是元氣萌屬性人物的最大特點。

元氣萌要點

高興時一手向上舉起，一腿伸直一腿彎曲，跳離地面的動作最能表現元氣角色興奮時的心態。

一手扠腰一手向上彎曲，用大拇指指向自己的得意動作，是元氣角色最為自信的姿態。

來吧！一起來畫！

元氣角色比較好動，因此選擇更加接近運動服類型的服裝。

[元氣萌少年]

根根豎起的短髮讓少年的形象更加元氣，頭髮長度不宜太長，兩鬢沒有頭髮，露出耳朵。

[元氣萌少女]

元氣的角色表情表現明顯且豐富，眼角飛出的星形最能表現喜悅之情。

[元氣萌少年]

元氣型角色表情豐富且陽光，動作幅度大，髮型簡潔清爽，任何情感都誇張表現是元氣屬性人物的特點。

元氣萌少女

動筆畫元氣少女前先將圓潤的大眼睛、活力的髮型和帶有運動感的服裝設定出來，根據人設再結合奔跑動作畫出陽光的元氣少女。

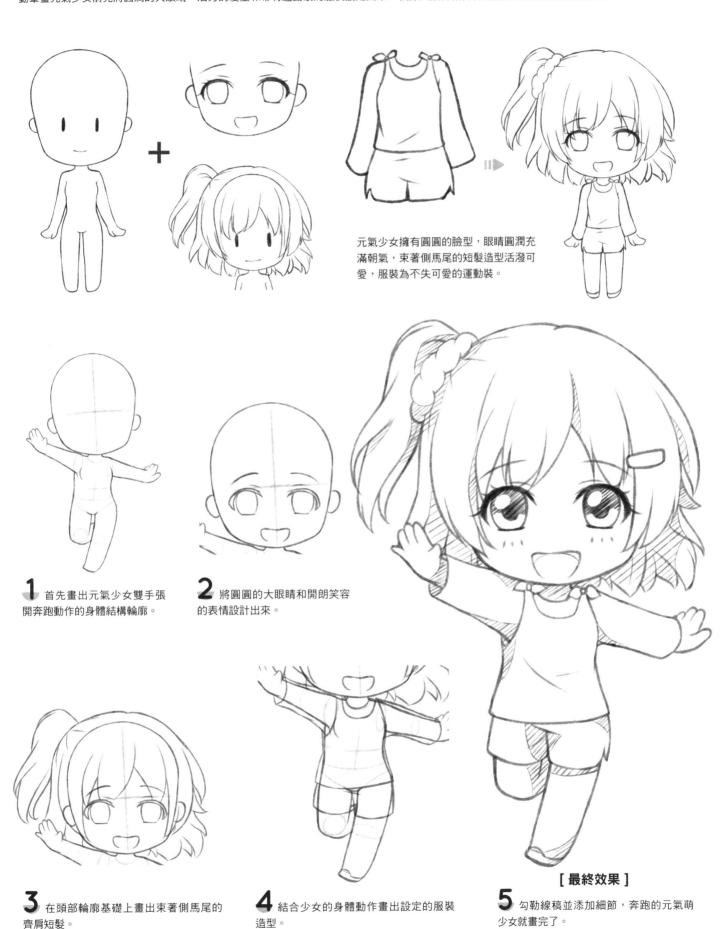

元氣少女擁有圓圓的臉型，眼睛圓潤充滿朝氣，束著側馬尾的短髮造型活潑可愛，服裝為不失可愛的運動裝。

1 首先畫出元氣少女雙手張開奔跑動作的身體結構輪廓。

2 將圓圓的大眼睛和開朗笑容的表情設計出來。

3 在頭部輪廓基礎上畫出束著側馬尾的齊肩短髮。

4 結合少女的身體動作畫出設定的服裝造型。

[最終效果]

5 勾勒線稿並添加細節，奔跑的元氣萌少女就畫完了。

3.3.2 呆萌的屬性

呆萌的角色眼瞼平直眼睛半張開，給人一種沒有精神的感覺，面部表情微弱，舉止動作平緩沉穩，因此很多時候靠頭頂的呆毛幫助傳達情感。

呆萌要點

清晨起床還未清醒的癱坐動作，呆毛無精打采垂在額前，顯得呆滯，用手揉著眼睛，眼角還掛著小淚滴。

出現狀況時，肢體不會立刻做出反應，動作呆滯固定許久。用頭頂的呆毛表現此刻情感，能夠讓人物具有反差萌屬性。

猜猜我在想什麼？

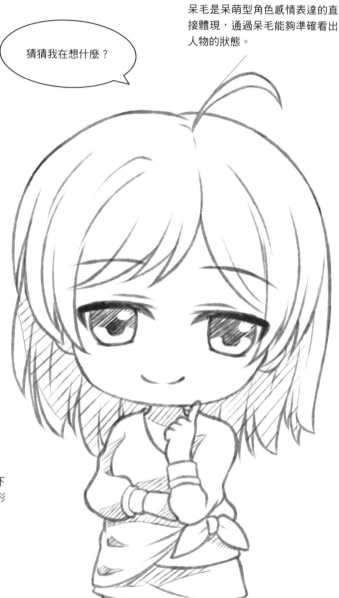

呆毛是呆萌型角色感情表達的直接體現，通過呆毛能夠準確看出人物的狀態。

[呆萌眼睛造型]

除了平眼，呆萌角色還常用下垂眼，但眼瞼依然為平直形狀，沒有明顯彎曲。

[驚訝表情]

在出現驚訝表情時，呆萌角色的嘴巴下移到下巴位置，張得大大的，眼睛會變成實心的橢圓形狀。

[呆萌少女]

呆萌角色動作刻板，表情變化幅度小，頭頂呆毛的變化是反映內心情緒的風向標。

呆萌少女

將呆萌角色眼睛、表情等定位線找準確，並設定出髮型和服裝，再結合平緩呆滯的動作，將呆萌少女所有特點繪畫出來吧！

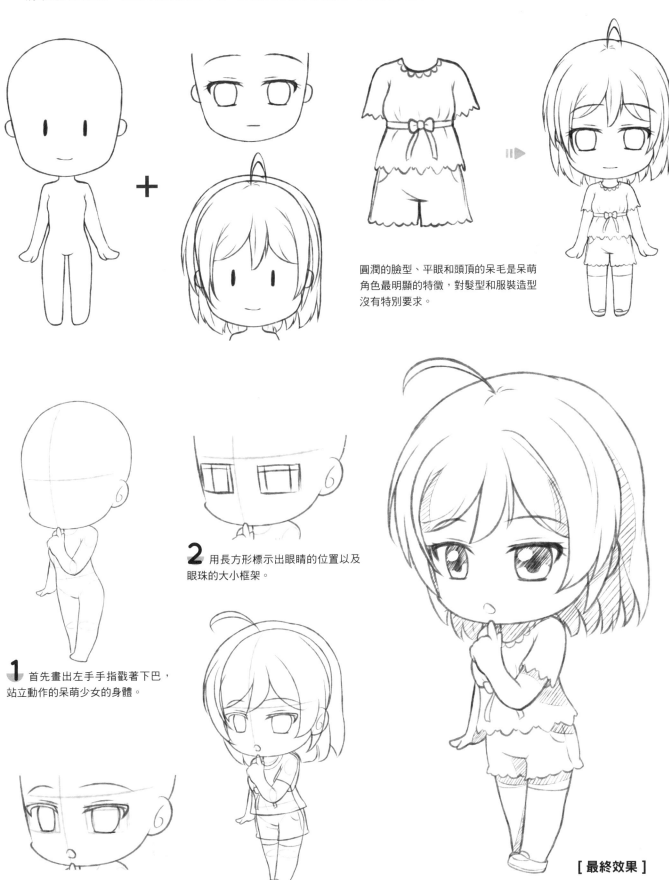

圓潤的臉型、平眼和頭頂的呆毛是呆萌角色最明顯的特徵，對髮型和服裝造型沒有特別要求。

1 首先畫出左手手指戳著下巴，站立動作的呆萌少女的身體。

2 用長方形標示出眼睛的位置以及眼珠的大小框架。

3 借助輔助框架畫出眼瞼和眼珠的輪廓。

4 畫出髮型和服裝的輪廓，頭頂的呆毛別忘了畫哦～

5 添加各部位的細節，呆萌少女就繪製完成了。

[最終效果]

3.3.3 蠢萌的屬性

　　Q版人物笨笨的冒失屬性看起來也會覺得挺萌的，也就是通常我們所說的蠢萌。蠢萌屬性人物舉止、動作上無意識犯的小錯讓他們有種蠢蠢的可愛。

蠢萌要點

蠢萌表現在容易得意上面，過於沉浸於喜悅中，沒有看見前方的障礙物。

Q版的表現有時誇張一些更有喜劇感，也能讓Q版更可愛。

冒失的性格讓他們很容易受傷，受傷後癱坐在地上的動作又格外惹人憐愛。

常常沉浸於喜悅中無法自拔，且面部表情顯得格外享受。

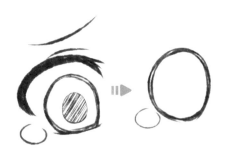

將眼睛誇張表現，能夠讓角色表情表達得更具喜劇效果。

配合動作添加的感情符號，能夠讓Q版人物性格屬性瞬間鮮活起來，讓他們更萌。

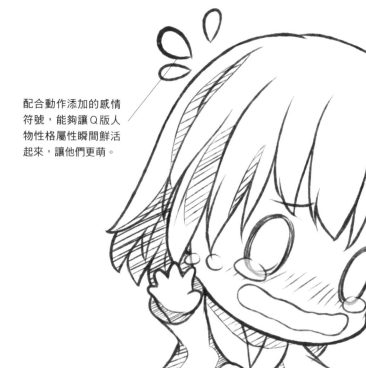

[驚訝表情]

蠢萌角色在做驚訝表情時，嘴巴變成向上的三角形，眉毛呈倒八字形。

[蠢萌少女]

蠢萌類型角色動作幅度起伏很大，表情變化誇張，經常做出滑稽的舉動。

蠢萌少年

蠢萌類型的少年表情傻傻的，髮型略顯凌亂，服裝以普通造型為主，抓住這些特點就能繪出可愛的蠢萌少年了。

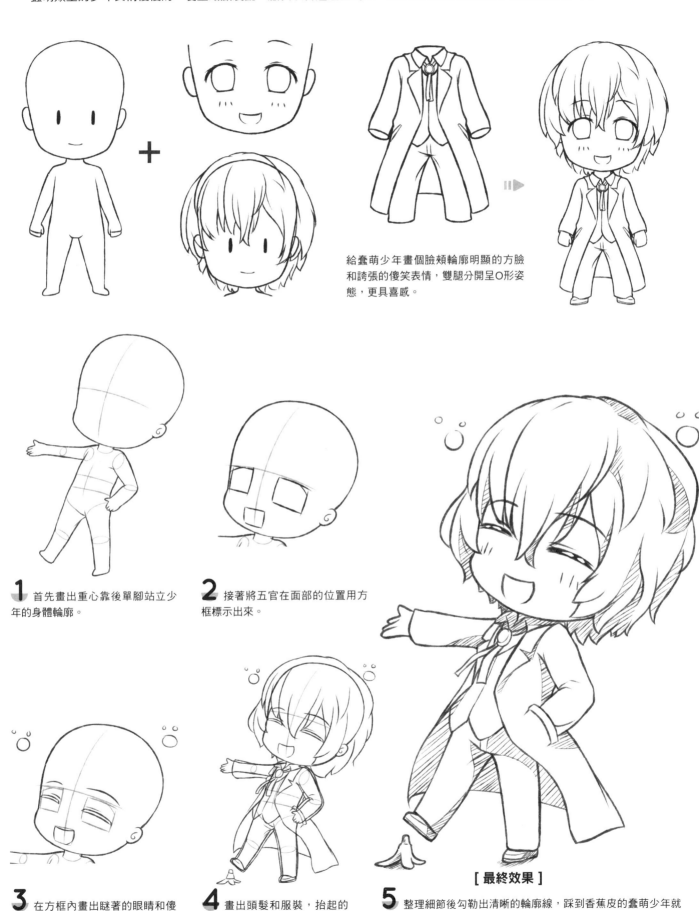

給蠢萌少年畫個臉頰輪廓明顯的方臉和誇張的傻笑表情，雙腿分開呈O形姿態，更具喜感。

1 首先畫出重心靠後單腳站立少年的身體輪廓。

2 接著將五官在面部的位置用方框標示出來。

3 在方框內畫出瞇著的眼睛和傻笑的嘴巴，以及夢幻的泡泡。

4 畫出頭髮和服裝，抬起的腳下畫一個香蕉皮。

5 整理細節後勾勒出清晰的輪廓線，踩到香蕉皮的蠢萌少年就畫好了。

[最終效果]

3.3.4 賤萌的屬性

賤萌的角色內心總是喜歡使壞，並經常帶著陰險的笑容，賤賤的舉止和動作讓人對其又愛又恨，這些正是賤萌角色充滿魅力的地方。

賤萌要點

將手放在嘴邊的動作，配合眼睛看向一側的壞笑表情，將做壞事之後難以抑制的喜悅表現得十分到位。

圓柱體也可以換成其他角色的大腿或身體。

抱在物體上的誇張動作，能夠非常形象地表現賤萌角色的形象特徵。

[俏皮表情]

偶爾吐出舌頭的俏皮表情，也是賤萌角色常見賣萌表情之一。

手部動作結合表情，能夠更形象地表現人物的情感。

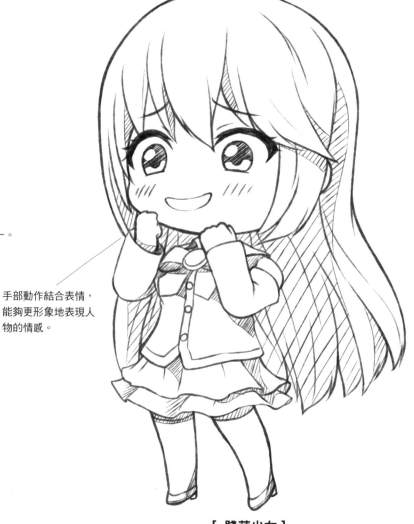

[賤萌少女]

[壞笑表情]

壞笑時眼睛瞇起，眼瞼平直，嘴巴大體呈倒三角的形狀。

賤萌是從表情或動作中不經意透露出來的人物內心的情緒，賤賤的動作表情，讓人感覺充滿別樣的萌趣。

賤萌少年

賤萌類型的少年，壞笑的表情是其屬性的精髓，再配合挑釁的動作，讓人又愛又恨，髮型和服裝上沒特別的設計要求。

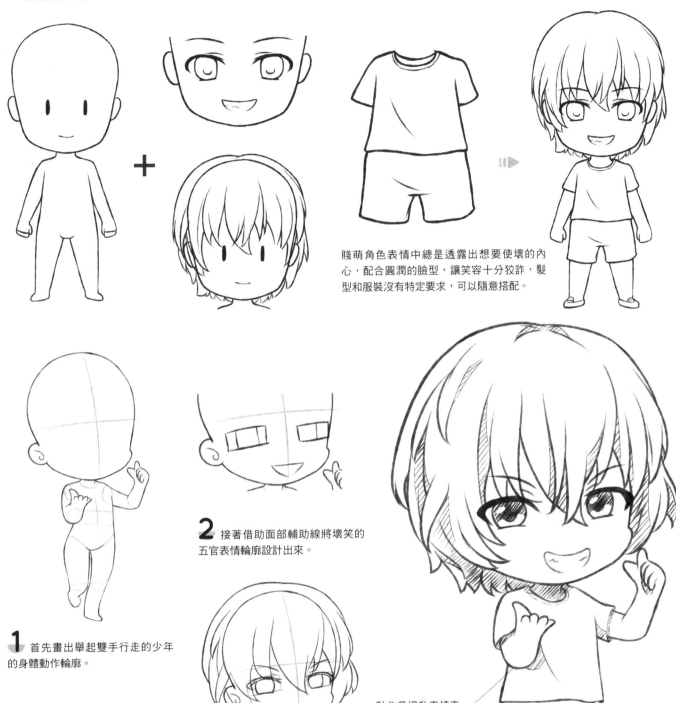

賤萌角色表情中總是透露出想要使壞的內心，配合圓潤的臉型，讓笑容十分狡詐，髮型和服裝沒有特定要求，可以隨意搭配。

1 首先畫出舉起雙手行走的少年的身體動作輪廓。

2 接著借助面部輔助線將壞笑的五官表情輪廓設計出來。

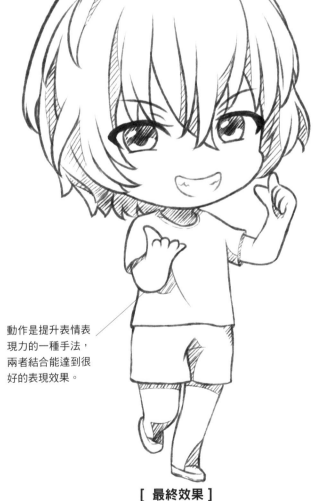

動作是提升表情表現力的一種手法，兩者結合能達到很好的表現效果。

3 細緻刻畫半瞇的眼睛和三角形的嘴，將壞笑的表情表現出來。

4 在身體輪廓上添加服裝，服裝為簡單的T恤和短褲。

[最終效果]

5 整理細節，勾勒出賤萌少年的線稿，至此賤萌少年就畫完了。

繪畫演練——出錯了，要自己檢討

畫單獨的人物或場景能發現錯誤在哪裡，畫完整的插畫時也同樣會犯錯，這時可以分步驟檢查錯誤，修正後再進行下一步的繪畫，這樣畫出來的Q版人物就會既準確又可愛啦！

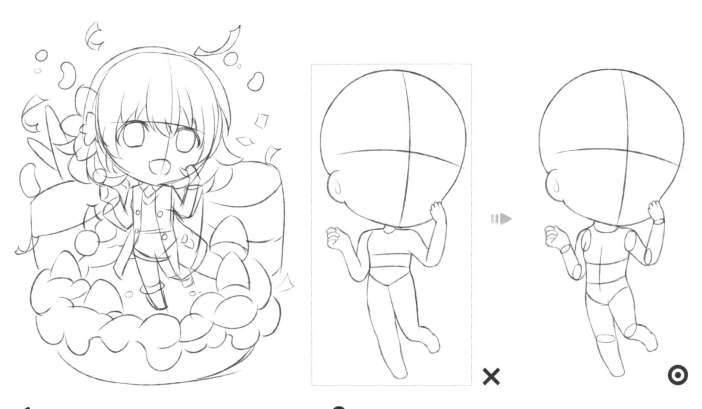

1 先畫草稿，畫面設定為一名2頭身Q版少女在甜點的世界裡歡快地奔跑，將人物的動作、頭髮、服裝和場景布置等設定草稿畫出來。

2 在畫身體輪廓時身體結構比例和動作同樣重要，軀幹過短的Q版人物顯得十分不協調，正確比例2頭身人物軀幹和腿部長度大體相同，各佔½頭長。

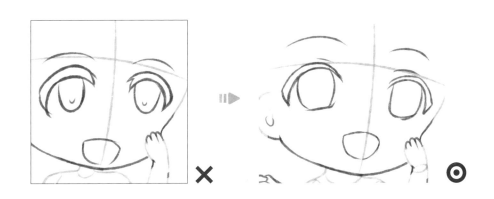

3 接著畫五官，注意面部十字線的彎曲方向，水平線向上彎曲代表人物處於抬頭狀態，因此眼瞼需緊貼水平十字線。Q版人物眼睛佔頭部比例較大，大大的眼睛顯得十分可愛。

4 細化五官，眼角畫幾根翹起的睫毛，臉頰處畫一些表示腮紅的短斜線。

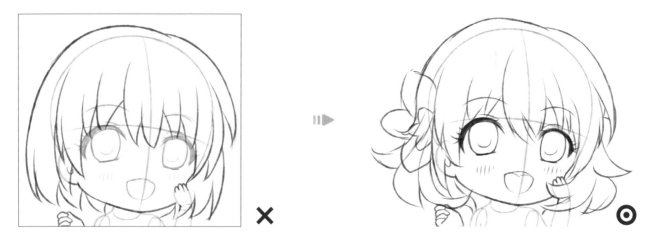

5 接著畫出少女的頭髮草稿，動漫人物的頭髮要畫得順滑飄逸，髮束粗細有節奏感才漂亮，生硬均分的頭髮則不好看。

6 確定頭髮的草稿後，先勾勒出前額瀏海部分的頭髮，勾勒時適當添加一些零散的髮束豐富頭髮的細節。

7 勾勒頭頂和腦後的頭髮，同樣需要用流暢的線條來表現，頭側的花朵形頭飾也一並勾勒出來。

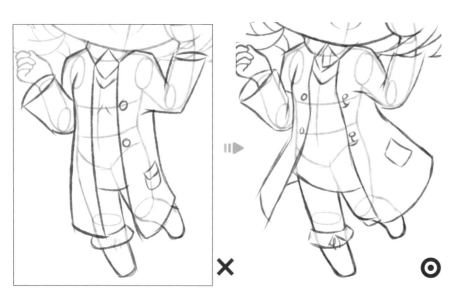

8 開始畫服裝，厚重的大衣畫得下垂雖然真實，但畫面不夠美觀，所以刻意將大衣的下擺畫得張開，更符合少女正在奔跑的動態。

9 勾勒出衣領和下擺，先確定外輪廓有助於後面細節的刻畫。

10 對服裝上的細節進行勾勒，並檢查草稿中有無錯誤的部分，如果有錯的話及時修正。

11 在畫好的眼睛外輪廓內留出高光位置，其餘部分用排線畫出陰影，讓少女的眼睛晶亮水潤。

12 根據眼睛高光位置判斷陰影方向，用排線畫出頭髮和服裝遮擋處的陰影，頭頂處也用排線畫出一圈高光。

13 人物畫完以後，根據人物的動作對場景布置進行細微調整，畫面以人物為主體，背景中烘托人物的元素不宜過大，主要裝飾物又要避開人物的遮擋，這樣的背景才更加和諧。

14 先從場景奶油蛋糕底座開始勾線，在草稿的基礎上優化奶油外輪廓線，並補充內部的細節，提升層次感。

15 勾勒人物身體兩側的馬卡龍和巧克力棒，勾勒時應當將馬卡龍堅硬的外殼和鬆軟的夾心用線條區分開。

16 勾勒頭部周圍飄散的糖果和飄帶，並對飄帶的實際位置做細微調整，契合畫面整體。

17 背景線條勾勒完成後，按照前面確定的光源方向用排線畫出奶油蛋糕底座的陰影，表現質感。

18 身體兩側的點心用排線畫出陰影，馬卡龍之間的層疊關係用排線陰影加強，草莓按照其表面形狀安排陰影。

19 給飄落的糖果和絲帶畫上少量陰影排線。

20 最後用不同深淺的灰度表現出場景各部分的色彩濃度和重量感，灰度遵循上淺下深的規律採用深淺搭配來表現。

來玩換裝遊戲吧！
你喜歡什麼主題

　　Q版人物作為一種獨特的形象十分惹人喜愛，本章我們將以不同的主題、時間、場景中的Q版造型為例，來解析Q版角色的特點，以及服裝搭配的要點。

章

那麼小的身體怎麼畫衣服啊

大家都知道Q版人物畫起來要比普通人物簡單得多。但是，一味地簡化繪畫內容也是不對的！！！一定要抓住人物的造型特點來畫，大家明白了嗎？

4.1.1　Q版人物服裝的特點

與寫實服裝相比，Q版服飾的內容要更加簡單一些，細節和褶皺都會大幅度減少，僅保留基本的服裝造型和特殊配飾的造型即可。

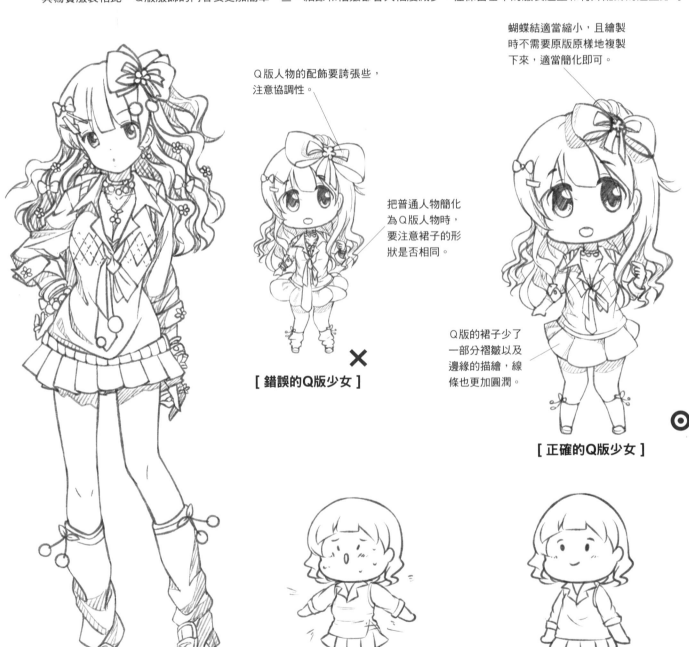

蝴蝶結適當縮小，且繪製時不需要原版原樣地複製下來，適當簡化即可。

Q版人物的配飾要誇張些，注意協調性。

把普通人物簡化為Q版人物時，要注意裙子的形狀是否相同。

Q版的裙子少了一部分褶皺以及邊緣的描繪，線條也更加圓潤。

[錯誤的Q版少女]　✕

[正確的Q版少女]　◉

[普通少女人物]

衣服畫得太緊，看起來會非常奇怪。　✕

Q版人物的身體結構是比較圓潤放鬆的，所以衣服也要有寬鬆的感覺。　◉

4.1.2 讓Q版角色的衣服更合身

Q版人物的身體結構也是按照普通人體進行簡化繪製的，所以在繪製衣服時，同樣要按照人體結構進行繪製，這樣衣服才會既合身又舒適。

襯衫的領子是一個長方形，從中間截一半，向下翻過去，採用折疊的方式使領子立起來。

領子沒有按照脖子的結構繪製，看起來非常奇怪。

衣服的袖子不要過長，否則會顯得人物非常邋遢不修邊幅，而且繪製時要按照手臂的長度來繪製。

好煩，好煩……
衣服怎麼這麼大！！！

[長衣拖沓的女孩]

領子是和脖子相接觸的，繪製時不要脫離人體結構關係。

衣服與人體結構相符，並留出小部分的空隙，這樣繪製出來的衣服才合身且舒適。

衣服袖子太長不合身，穿上時會產生很多褶皺。

衣服袖子太短，有部分手臂會露在外面，這樣也是不對的。

上衣是附著在人物的身體上的，繪製的時候需要貼合人物的身體動態。

Q版人物因為簡化了許多細節，人物的年齡層次會顯得偏低，所以相比左圖，衣服還是應該畫得寬鬆一些。

毛衣之類的服裝不宜畫得太過緊繃，這樣看起來會比較奇怪。

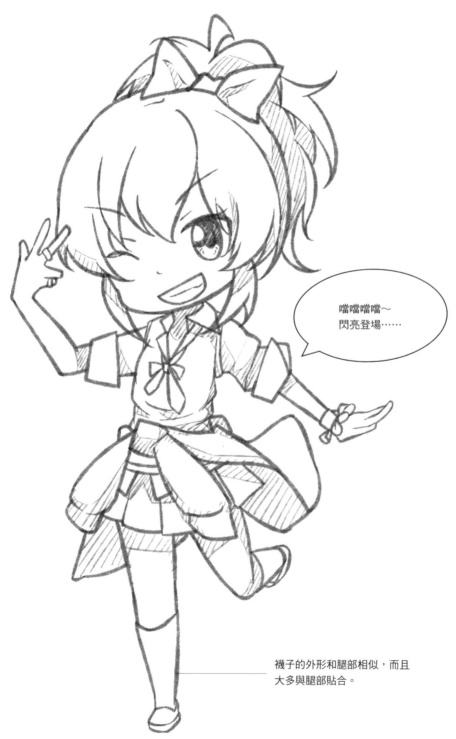

嘟嘟嘟嘟～
閃亮登場……

襪子的外形和腿部相似，而且大多與腿部貼合。

[少女合身的衣服]

小短裙是呈桶狀覆蓋在臀部的，所以依據人體結構繪製，裙子就不會太過寬鬆了。

百褶裙是有褶皺切分的，而且褶皺均勻分布在裙子上，這樣看起來會更加好看。

裙子畫得過大過於寬鬆了，一點也不合身，一鬆手就會掉下來。

4.1.3　簡化褶皺，不是消除它

　　不同的姿態動作會在衣服上產生不同的褶皺，所以畫衣服褶皺的前提就是要明白人物的身體結構和衣服之間的關係。這樣，我們繪製的時候就不會出現大的錯誤了。

×

腋窩處的褶皺是錯誤的，在手臂與身體的交界處會產生橫向的褶皺，而不是發散型的褶皺。

×

袖子的繪製太過簡單，而且在袖子的轉折處需要將褶皺表現出來。

[手臂褶皺分布走勢圖]

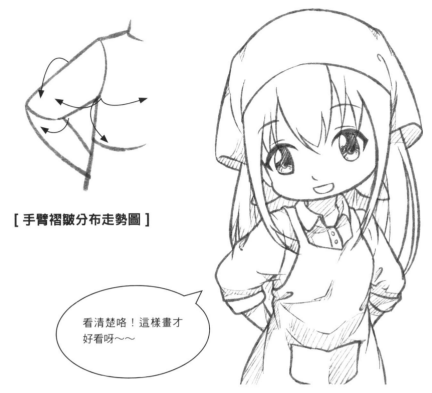

看清楚咯！這樣畫才好看呀～～

[Q版漫畫少女]

[普通漫畫少女]

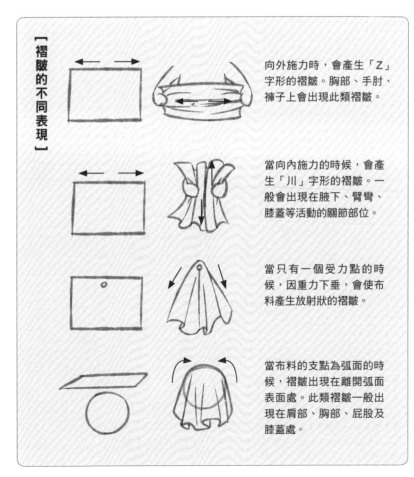

[褶皺的不同表現]

向外施力時，會產生「Z」字形的褶皺。胸部、手肘、褲子上會出現此類褶皺。

當向內施力的時候，會產生「川」字形的褶皺。一般會出現在腋下、臂彎、膝蓋等活動的關節部位。

當只有一個受力點的時候，因重力下垂，會使布料產生放射狀的褶皺。

當布料的支點為弧面的時候，褶皺出現在離開弧面表面處。此類褶皺一般出現在肩部、胸部、屁股及膝蓋處。

119

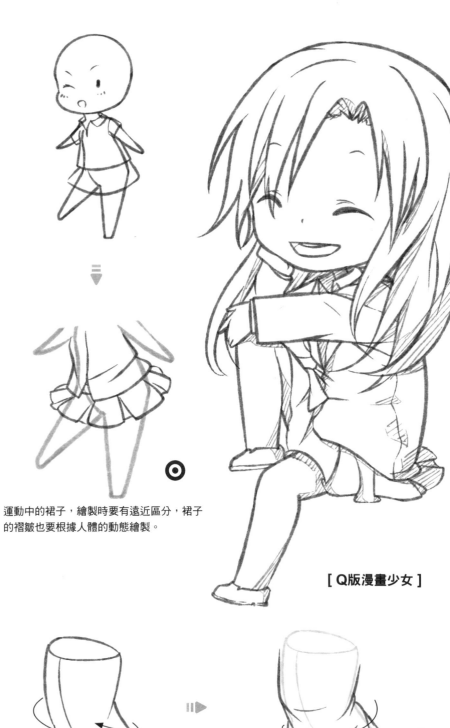

裙子是穿在腰部位置的，褶皺要根據人體結構進行繪製。

× 太過統一密集的褶皺，在視覺上缺乏美感。

× 裙子上的褶皺沒有隨裙子的起伏而起伏，這樣繪製出來的裙子缺乏立體感。

運動中的裙子，繪製時要有遠近區分，裙子的褶皺也要根據人體的動態繪製。

[Q版漫畫少女]

當人體左右扭動的時候，衣服上就會出現「y」字形的褶皺。

× 當人體左右扭動的時候，衣服上的褶皺太過平均會顯得非常臃腫，而且無法看出身體結構。

如圖所示，褶皺方向畫反了，也會給人一種錯亂的感覺。

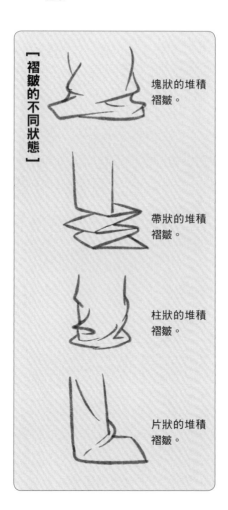

[褶皺的不同狀態]

塊狀的堆積褶皺。

帶狀的堆積褶皺。

柱狀的堆積褶皺。

片狀的堆積褶皺。

4.1.4 Q版服飾也有質感

衣服的質感那麼多，隨便畫畫就好了～～～～絕對不可以這樣子！雖然畫起來非常惱火，但是我們可以從不同的褶皺來區分不同的質感啊～

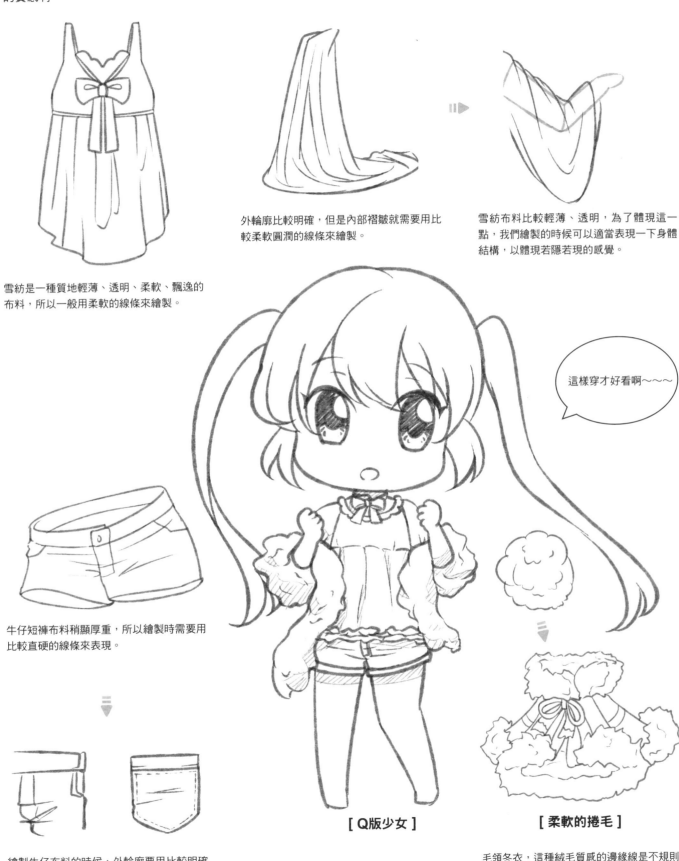

雪紡是一種質地輕薄、透明、柔軟、飄逸的布料，所以一般用柔軟的線條來繪製。

外輪廓比較明確，但是內部褶皺就需要用比較柔軟圓潤的線條來繪製。

雪紡布料比較輕薄、透明，為了體現這一點，我們繪製的時候可以適當表現一下身體結構，以體現若隱若現的感覺。

這樣穿才好看啊～～～

牛仔短褲布料稍顯厚重，所以繪製時需要用比較直硬的線條來表現。

[Q版少女]

[柔軟的捲毛]

繪製牛仔布料的時候，外輪廓要用比較明確的直線來勾畫，內部的褶皺也要用比較尖銳的直線來繪製。

毛領冬衣，這種絨毛質感的邊緣線是不規則的，所以線條不要太硬，要有高低起伏的錯落感覺。

怎麼能少了這些可愛的配飾呢

畫好了可愛帥氣的角色後，有時候看著會顯得有點樸素，那麼我們可以嘗試著給他添加一些小飾品來讓人物更Q萌～

4.2.1 頭飾的畫法

愛美的少女常在頭上裝點一些可愛髮飾來美化自己增加可愛度，蝴蝶結和類似皇冠的頭飾可以增強華麗感，帽子和眼鏡則能凸顯人物的氣質。

帽子

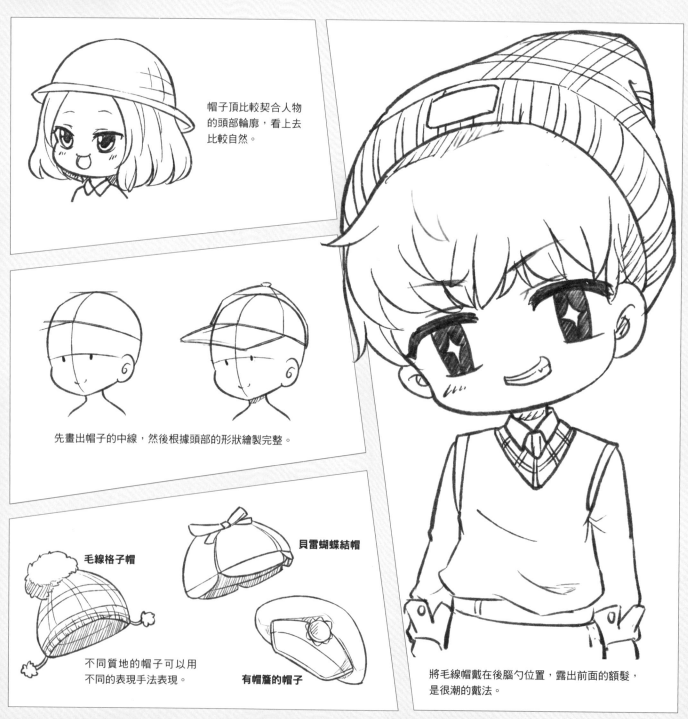

帽子頂比較契合人物的頭部輪廓，看上去比較自然。

先畫出帽子的中線，然後根據頭部的形狀繪製完整。

毛線格子帽

貝雷蝴蝶結帽

不同質地的帽子可以用不同的表現手法表現。

有帽簷的帽子

將毛線帽戴在後腦勺位置，露出前面的額髮，是很潮的戴法。

● 髮飾

貓耳髮箍會讓Q版女孩更加可愛！

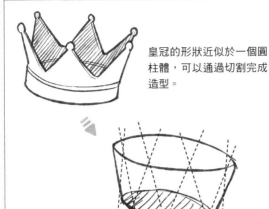

皇冠的形狀近似於一個圓柱體，可以通過切割完成造型。

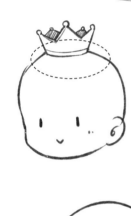

皇冠一般會戴在圓圈的位置，也可以有稍許偏差。

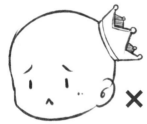

太往下會顯得怪異。

髮簪裝飾的位置根據人物的髮型來定，比較常見的是在兩側。

現實中有各種各樣的髮飾，我們可以從身邊多多取材。

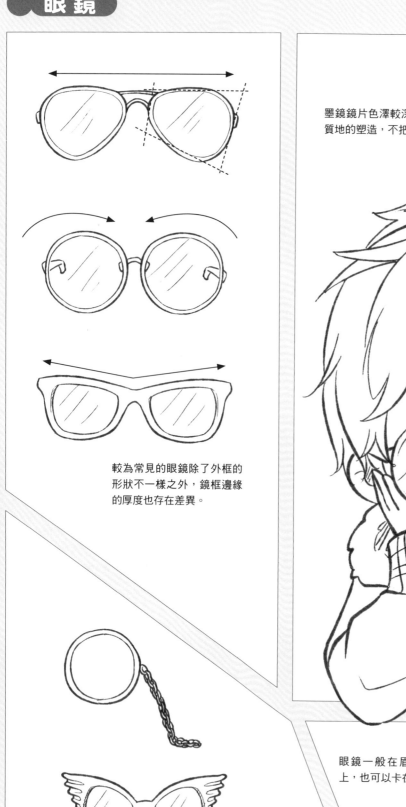

較為常見的眼鏡除了外框的
形狀不一樣之外，鏡框邊緣
的厚度也存在差異。

墨鏡鏡片色澤較深，對此我們可以加強對眼鏡
質地的塑造，不把眼睛表現出來。

特殊眼鏡的邊框和造型都
比較另類，在塑造個性角
色的時候可以搭配使用。

眼鏡一般在眉毛之下和嘴巴之
上，也可以卡在頭頂。

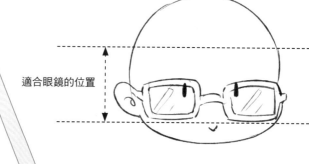

適合眼鏡的位置

4.2.2 其他飾品的畫法

飾品的種類多種多樣，這裡我們列舉了包包、圍巾、首飾和領結這些比較常見的飾品進行講解，下面一起來學習一下吧！

包包

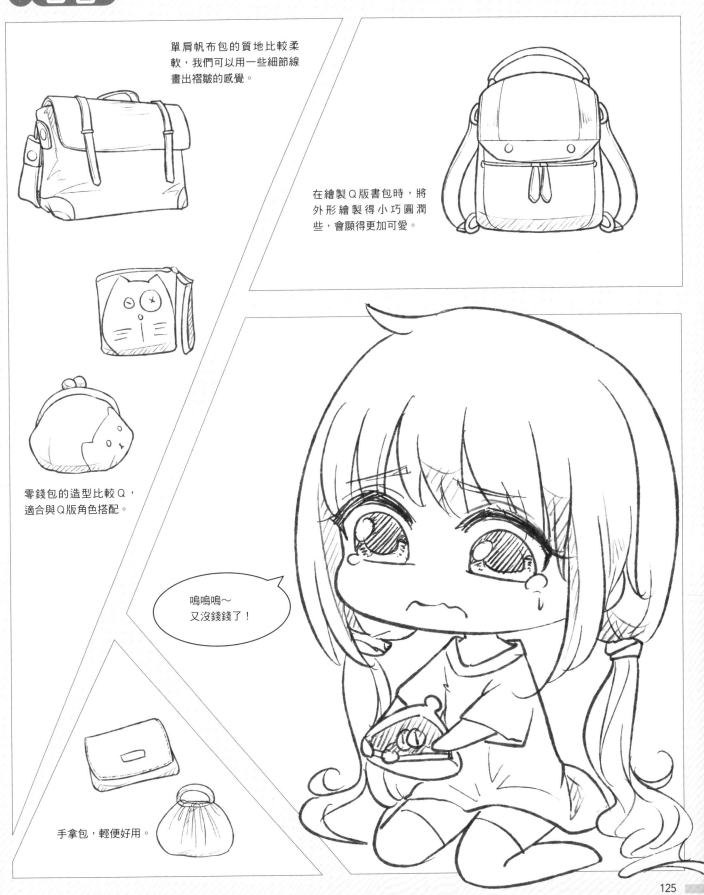

單肩帆布包的質地比較柔軟，我們可以用一些細節線畫出褶皺的感覺。

在繪製Q版書包時，將外形繪製得小巧圓潤些，會顯得更加可愛。

零錢包的造型比較Q，適合與Q版角色搭配。

嗚嗚嗚～又沒錢錢了！

手拿包，輕便好用。

較為內斂的圍巾繫法。

較為沉穩的圍巾繫法。

較為特別的圍巾繫法。

較為常見的圍巾繫法。

繪製冬天的圍巾時,可以蓋住下巴,更保暖哦。

方格圍巾

毛邊圍巾

流蘇圍巾

毛線圍巾

編織鈴鐺手環，手環因透視顯示為橢圓形，編織的質地會顯得表面凹凸不平。

這種花紋適合表現遠處的編織部分，不適合表現位於畫面中心的部分。

手鐲的形狀與編織手環類似，質地一般比較光滑，手鐲上的圖案一般以花鳥、自然植物為主。

Q版的首飾可以將主體物畫得更大一些。

寶石的稜角可以繪製得尖銳整齊一些。

人家有好多亮晶晶的首飾哦～

領結和領帶

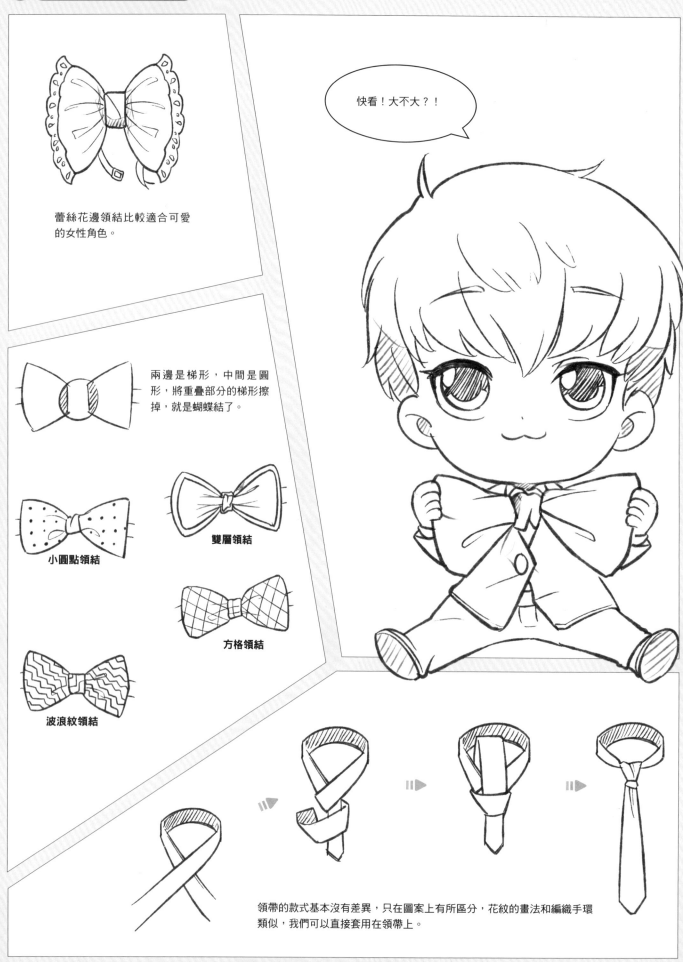

蕾絲花邊領結比較適合可愛的女性角色。

兩邊是梯形，中間是圓形，將重疊部分的梯形擦掉，就是蝴蝶結了。

快看！大不大？！

小圓點領結

雙層領結

方格領結

波浪紋領結

領帶的款式基本沒有差異，只在圖案上有所區分，花紋的畫法和編織手環類似，我們可以直接套用在領帶上。

4.2.3 鞋子的畫法

　　Q版人物的頭身比較小巧，鞋子也會變得簡單圓潤。下面我們針對比較常見的鞋子樣式和不同的質地進行講解，跟著我們一起學習一下吧！

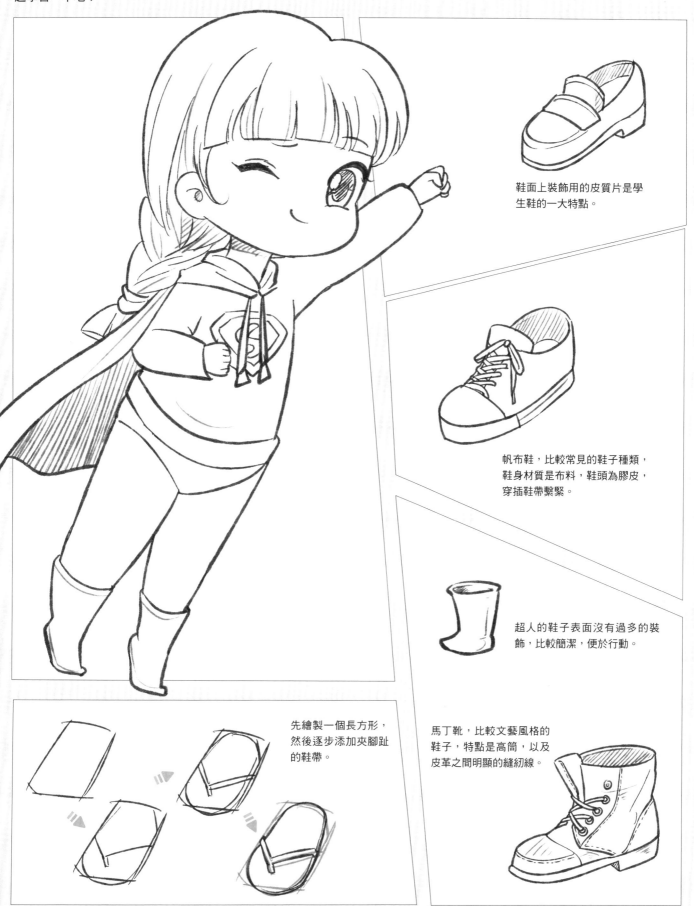

鞋面上裝飾用的皮質片是學生鞋的一大特點。

帆布鞋，比較常見的鞋子種類，鞋身材質是布料，鞋頭為膠皮，穿插鞋帶繫緊。

超人的鞋子表面沒有過多的裝飾，比較簡潔，便於行動。

馬丁靴，比較文藝風格的鞋子，特點是高筒，以及皮革之間明顯的縫紉線。

先繪製一個長方形，然後逐步添加夾腳趾的鞋帶。

變身！角色換裝大作戰

Q版人物的服飾迷你而可愛，但是由於對服飾的理解和認識不夠充分，常常導致我們繪製出的服飾感覺怪怪的。而這肯定是在搭配或是服裝小細節上出了問題！

4.3.1 青春校園系

說到校園系代表的服裝，我們首先都會想到學生裝吧！學生裝上衣可以是西裝制服或水手服，下身搭配百褶裙。不過仔細觀察的話，會發現不同的學生裝在領結、裙褶上是有些差異的哦。

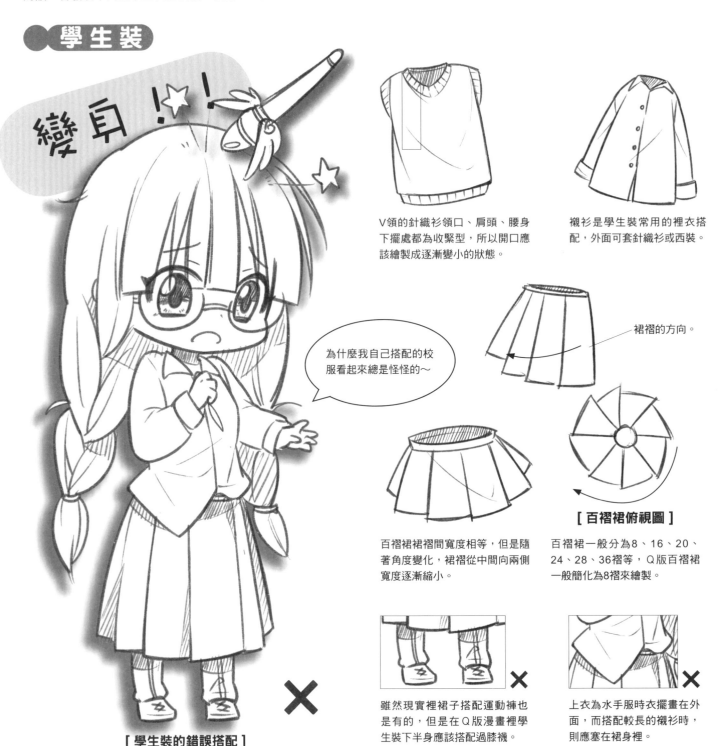

● 學生裝

變身！！

為什麼我自己搭配的校服看起來總是怪怪的～

V領的針織衫領口、肩頭、腰身下擺處都為收緊型，所以開口應該繪製成逐漸變小的狀態。

襯衫是學生裝常用的裡衣搭配，外面可套針織衫或西裝。

裙褶的方向。

[百褶裙俯視圖]

百褶裙裙褶間寬度相等，但是隨著角度變化，裙褶從中間向兩側寬度逐漸縮小。

百褶裙一般分為8、16、20、24、28、36褶等，Q版百褶裙一般簡化為8褶來繪製。

[學生裝的錯誤搭配] ✕

雖然現實裡裙子搭配運動褲也是有的，但是在Q版漫畫裡學生裝下半身應該搭配過膝襪。 ✕

上衣為水手服時衣擺畫在外面，而搭配較長的襯衫時，則應塞在裙身裡。 ✕

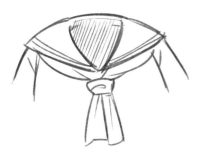

蝴蝶結領結，轉折邊角呈較為堅硬的倒8字形。較大的蝴蝶結使人物更顯青春洋溢。

細長的領結會使人物顯得更為端莊，衣領下的領帶兩側輪廓線用向下凹的圓滑弧線表示。

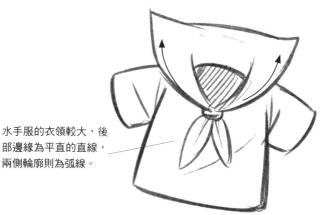

水手服的衣領較大，後部邊緣為平直的直線，兩側輪廓則為弧線。

水手服的長度較短，一般至人物的腰部位置。

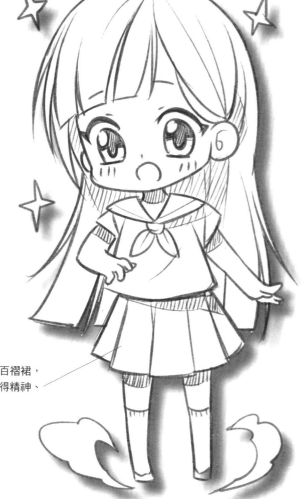

水手服搭配百褶裙，會使學生顯得精神、有活力。

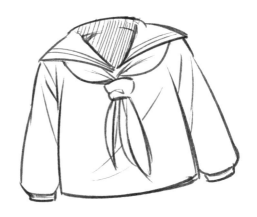

水手服的V字衣領是其特徵，並且繫有一條領巾。Q版的水手服邊緣輪廓要用向兩邊蓬起的弧線繪製。

[學生裝的正確搭配]

[不同長度的裙子的表現]

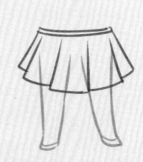

一般我們將百褶裙的長度繪製到大腿中部的位置。

超短的校裙長度在大腿靠上時會更顯腿長，適用於一些活潑的角色。

過膝的裙擺比較正規，適用於一些文靜的角色。

4.3.2 酷炫龐克系

龐克裝是一種酷酷的、以黑色系為主的服飾，大多數以金屬感較強的配飾，搭配一些不規則的縫線設計與網眼元素等，來為人物塑造出一種酷炫帥氣的形象。Q版的龐克裝應當適當對服飾的金屬元素細節等進行省略繪製。

● 龐克裝

緊身背心是龐克風的常見打底衫。多為U形領，整體上窄下寬。

Q版的錐形釘不應該表現得太過尖銳，我們將其兩側輪廓線條向外進行膨脹，使整體顯得圓潤可愛。

帥氣凜冽的龐克風項圈是龐克裝的常見配飾。我們需要將錐形釘圍繞項圈走向進行多角度繪製。

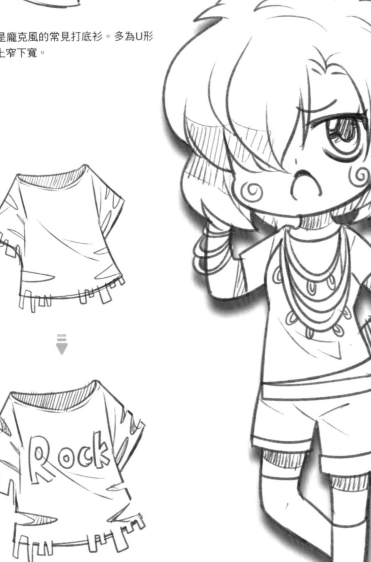

以不規則的線條與大小不一的橢圓在服飾的外輪廓處疊加，將多餘的邊緣線條擦除，便使服飾有了一種龐克的「破爛」風格。

✗

[龐克裝的錯誤搭配]

變身!!

那你說怎麼搭配才更酷嘛～

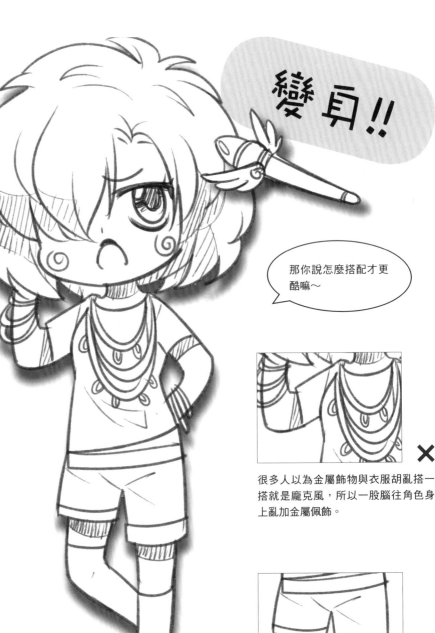

✗

很多人以為金屬飾物與衣服胡亂搭一搭就是龐克風，所以一股腦往角色身上亂加金屬佩飾。

✗

將短褲的褲腿繪製得長短不一，這樣搭配只會讓角色顯得鄉土化。

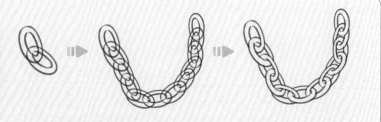

[項鍊的結構組成]

如何更快更輕鬆地繪製出龐克風的金屬鎖鏈元素呢？我們可以先繪製出一個圓環，再按照一定的弧線走向繪製出交錯的圓環，將重合的部分擦除，就能得到一個環環相扣的鎖鏈啦。

皮夾克是龐克風服飾裡的常見外套。繪製Q版皮衣時外輪廓用稍硬的線條來表示，衣領與下擺處可適當加上虛線表現厚實感。

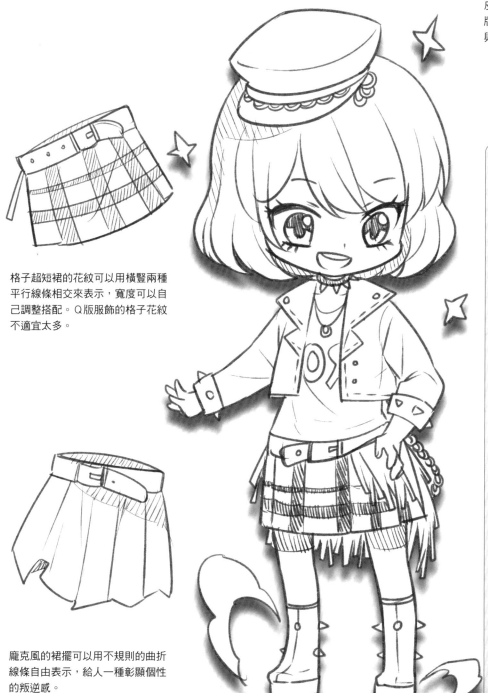

格子超短裙的花紋可以用橫豎兩種平行線條相交來表示，寬度可以自己調整搭配。Q版服飾的格子花紋不適宜太多。

龐克風的裙擺可以用不規則的曲折線條自由表示，給人一種彰顯個性的叛逆感。

[龐克裝的正確搭配]

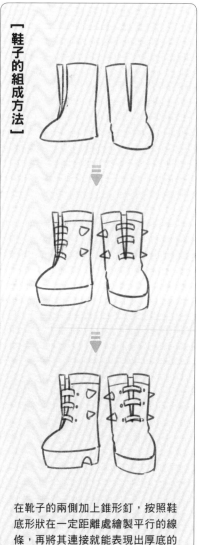

[鞋子的組成方法]

在靴子的兩側加上錐形釘，按照鞋底形狀在一定距離處繪製平行的線條，再將其連接就能表現出厚底的感覺了。

4.3.3 日常街拍系

我們日常生活中的服裝都是比較貼身舒適的，不會像正裝或者晚禮服等那樣正式。但是時尚的元素也是不會少的，舒適的連衣裙、帥氣的小外套，不同的搭配會有不同的呈現哦。

時尚裝

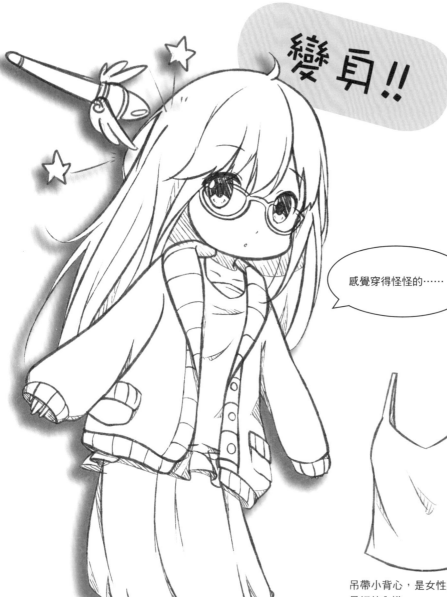

變身!!

感覺穿得怪怪的……

[時尚裝的錯誤搭配]

皮質的腰帶外輪廓比較簡單，皮帶扣等要根據腰帶確定大小。

編織材質的腰帶，外輪廓是不規則的，但也有一定的規律可循。

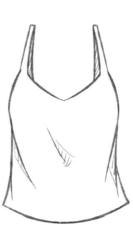

吊帶小背心，是女性搭配衣服時最好的內搭。

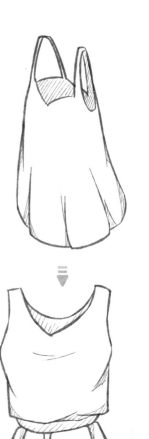

上身的衣物已經非常寬鬆拖沓，下身再搭長裙，會造成視覺上的五五分。

在寬鬆的休閒外套裡搭配木耳花邊的時尚衣服，許多亮點都會被遮住，而且顯得非常老氣。

裙子比較寬鬆，在腰間束上腰帶，裙子就會貼合身體並自動形成不規則的褶皺。

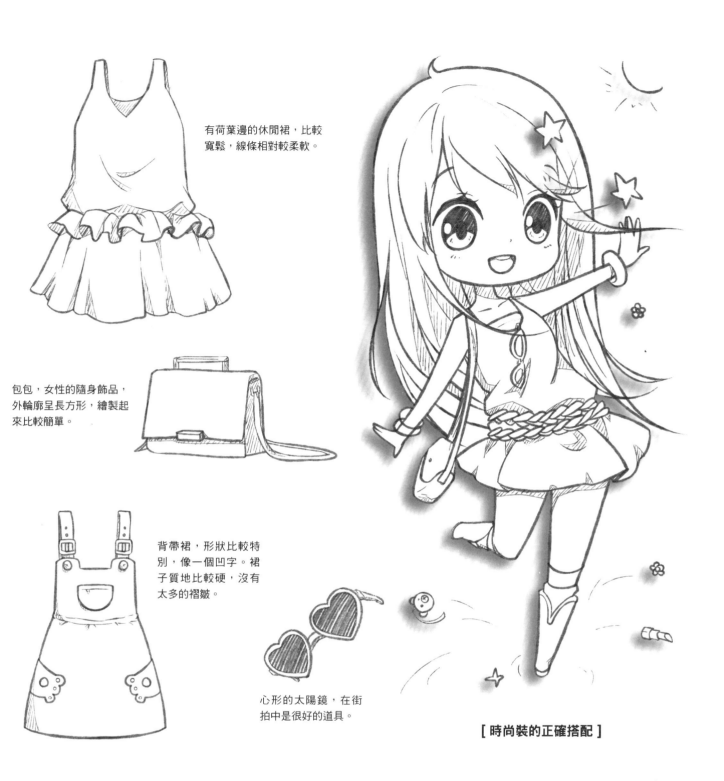

有荷葉邊的休閒裙，比較寬鬆，線條相對較柔軟。

包包，女性的隨身飾品，外輪廓呈長方形，繪製起來比較簡單。

背帶裙，形狀比較特別，像一個凹字。裙子質地比較硬，沒有太多的褶皺。

心形的太陽鏡，在街拍中是很好的道具。

[時尚裝的正確搭配]

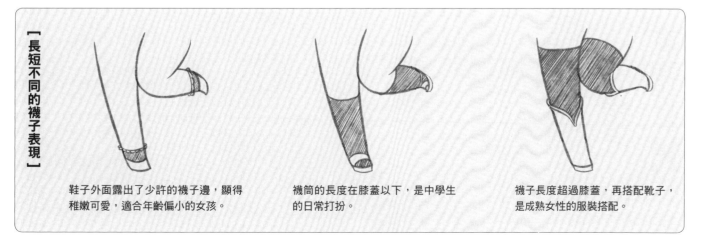

[長短不同的襪子表現]

鞋子外面露出了少許的襪子邊，顯得稚嫩可愛，適合年齡偏小的女孩。

襪筒的長度在膝蓋以下，是中學生的日常打扮。

襪子長度超過膝蓋，再搭配靴子，是成熟女性的服裝搭配。

4.3.4 華麗蘿裝系

蘿莉塔，一種帶有歐洲古典氣質的服裝風格，綜合了歐洲近代文藝復興時期、浪漫主義時期的服飾設計元素，充滿了浪漫、夢幻等巴拉巴拉的氣質，是不是非常喜歡呢～

蘿莉塔裝

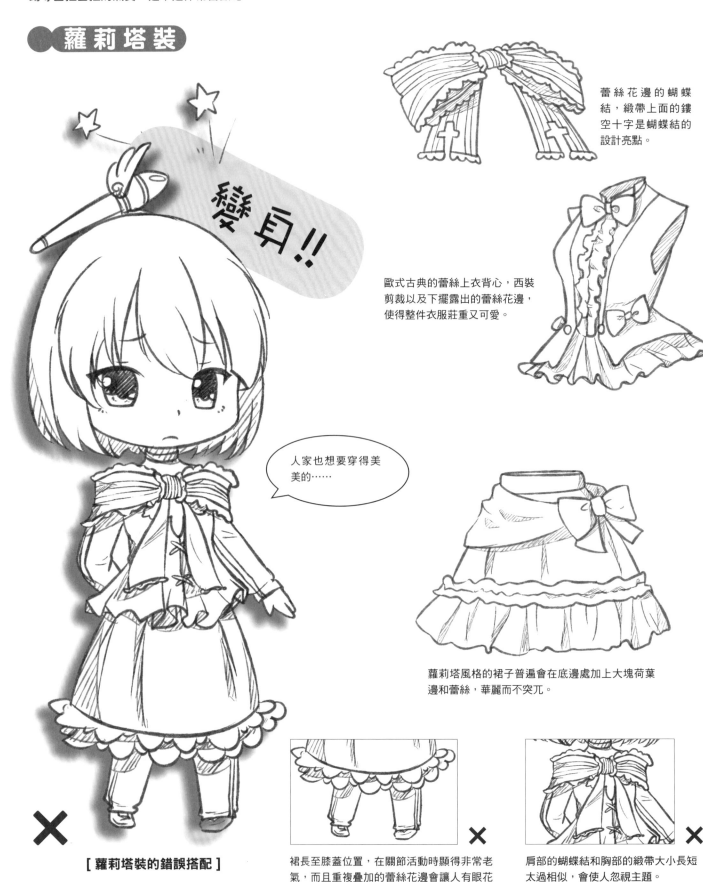

變身!!

蕾絲花邊的蝴蝶結，緞帶上面的鏤空十字是蝴蝶結的設計亮點。

歐式古典的蕾絲上衣背心，西裝剪裁以及下擺露出的蕾絲花邊，使得整件衣服莊重又可愛。

人家也想要穿得美美的……

蘿莉塔風格的裙子普遍會在底邊處加上大塊荷葉邊和蕾絲，華麗而不突兀。

[蘿莉塔裝的錯誤搭配]

裙長至膝蓋位置，在關節活動時顯得非常老氣，而且重複疊加的蕾絲花邊會讓人有眼花繚亂的感覺。

肩部的蝴蝶結和胸部的緞帶大小長短太過相似，會使人忽視主題。

這個袖子的造型比較簡單，只是在袖口做了一點小的改變，像短款的歐式古典服裝。

袖口處做了切分處理，加上一個蝴蝶結，露出裡面的百褶邊。

在袖子的⅔處切分加上一個蝴蝶結，使袖口像裙擺一樣散開，並露出裡面的荷葉邊。

[打底襯裙]

胸部的花紋比較密集，也是視覺的中心點，附著了大量的蕾絲花邊以及蝴蝶結。裙邊和領口都做了花邊處理，整體極具有蘿莉塔的風格。

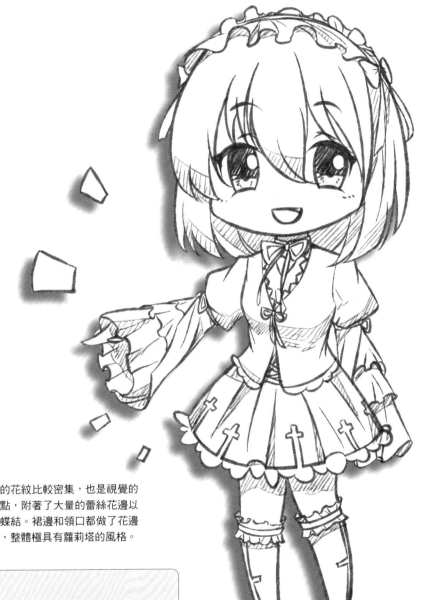

[蘿莉塔裝的正確搭配]

【 蕾絲花邊髮箍 】

在頭箍上面加上蕾絲花邊，我們常在女僕的身上看到類似的裝扮，但同時它也是蘿莉塔風格的一種裝飾品。

4.3.5 幹練職業系

作為一名職場員工，是一定要有標誌性的服裝的，不然你怎麼區分警察叔叔和路人甲的區別！！是不是這樣？來來來，讓我們看看餐廳的服務員、商場的精英都穿什麼樣的衣服吧！

職業裝

西裝的領巾，注意與領子層次和遮擋關係。

普通的領帶，是男士比較普遍的搭配。

精緻的領結，男士領結與女士領結有所區別，繪製時不用太過誇張。

西裝可以內搭西服背心，配合襯衫，非常帥氣。

穿成這樣，怎麼去上班啊！！！

普通襯衫袖口。

西裝上衣太過寬鬆，與角色體型不相符，不但不好看，而且活動起來也不方便。

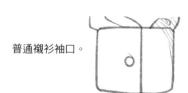

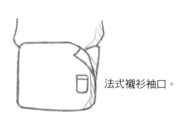

法式襯衫袖口。

與西裝搭配應該穿合身舒適的西褲，不應鬆鬆垮垮的。

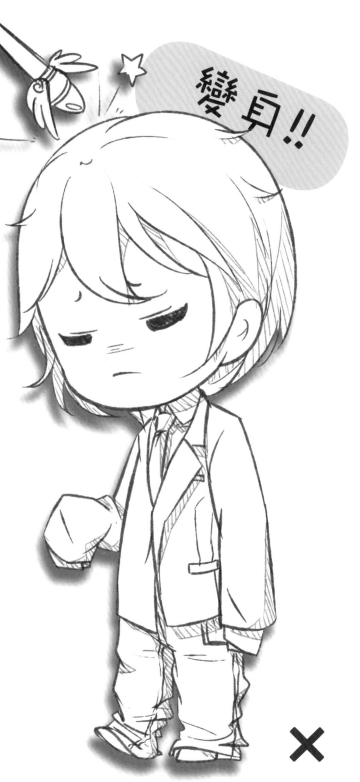

變身！！

[職業裝的錯誤搭配]

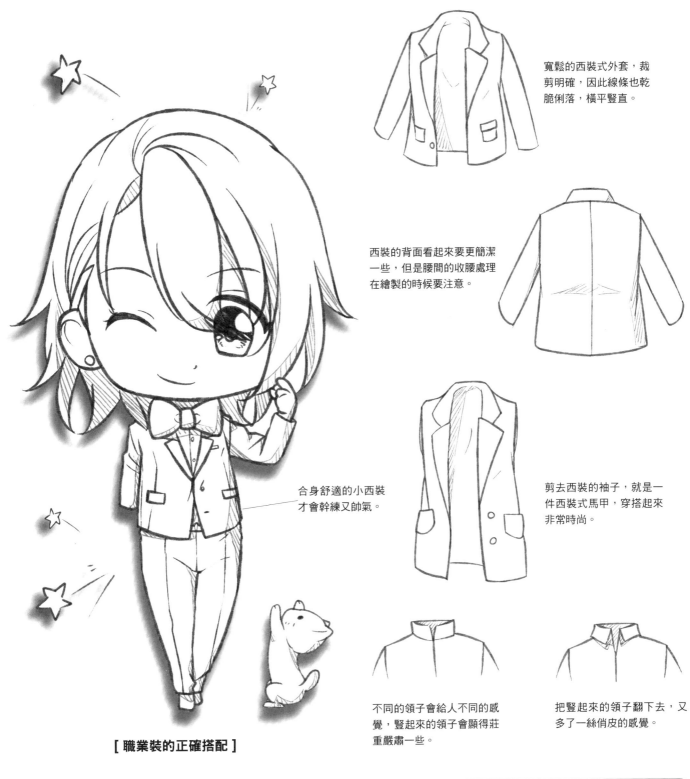

寬鬆的西裝式外套，裁剪明確，因此線條也乾脆俐落，橫平豎直。

西裝的背面看起來要更簡潔一些，但是腰間的收腰處理在繪製的時候要注意。

合身舒適的小西裝才會幹練又帥氣。

剪去西裝的袖子，就是一件西裝式馬甲，穿搭起來非常時尚。

不同的領子會給人不同的感覺，豎起來的領子會顯得莊重嚴肅一些。

把豎起來的領子翻下去，又多了一絲俏皮的感覺。

[職業裝的正確搭配]

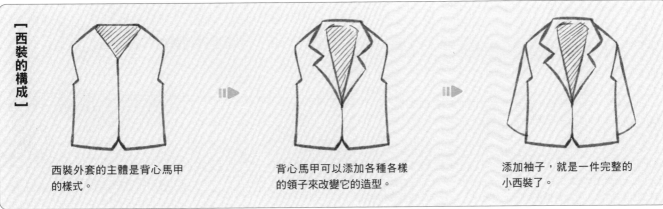

[西裝的構成]

西裝外套的主體是背心馬甲的樣式。

背心馬甲可以添加各種各樣的領子來改變它的造型。

添加袖子，就是一件完整的小西裝了。

4.3.6 熱血運動系

運動裝是專用於體育運動競賽的服裝，通常按運動項目的特定要求設計製作，廣義上還包括從事戶外體育活動穿用的服裝，現多泛指用於日常生活穿著的運動休閒服裝。

運動裝

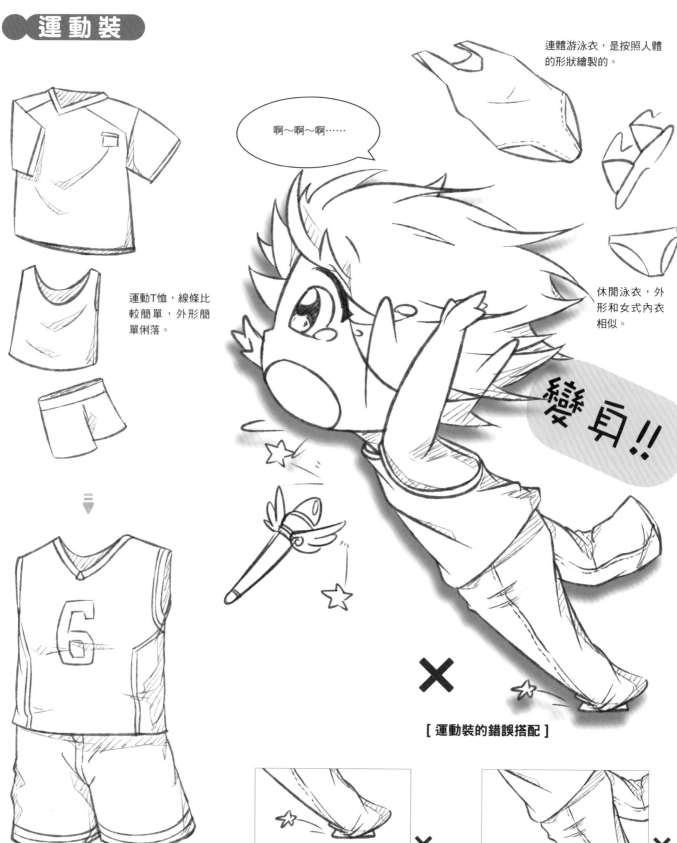

連體游泳衣，是按照人體的形狀繪製的。

運動T恤，線條比較簡單，外形簡單俐落。

休閒泳衣，外形和女式內衣相似。

啊～啊～啊……

變耳!!

[運動裝的錯誤搭配]

籃球服，上身是背心，下身是寬鬆的短褲。因為衣服比較寬鬆，所以會產生大量的褶皺。

運動服要合身，褲子太長的話在運動中容易出現事故。

運動時不應穿牛仔褲。

棒球帽，半圓形的組合，
注意帽子和頭部的貼合度。

休閒運動裝，平時也可以穿著。
上衣和褲子都很寬鬆，會產生很
多的褶皺。

運動護膝，質感比較柔軟，繪製
時不要用太過直硬的線條。

[運動裝的正確搭配]

［ 不同的運動器材 ］

運動器材有很多種，繪製時可以根據人物的服飾、場景、要表現的氛圍等來添
加，這樣繪製出來的畫面效果會更加豐富。

運動短袖，領子是襯衫式的翻領樣式。

4.3.7 浪漫和風系

和服的種類很多，而且有男女和服之分，男式和服色彩比較單調，偏重黑色，款式較少，腰帶細，附屬品簡單，穿著方便；女式和服色彩繽紛豔麗，腰帶很寬，而且種類、款式多樣。

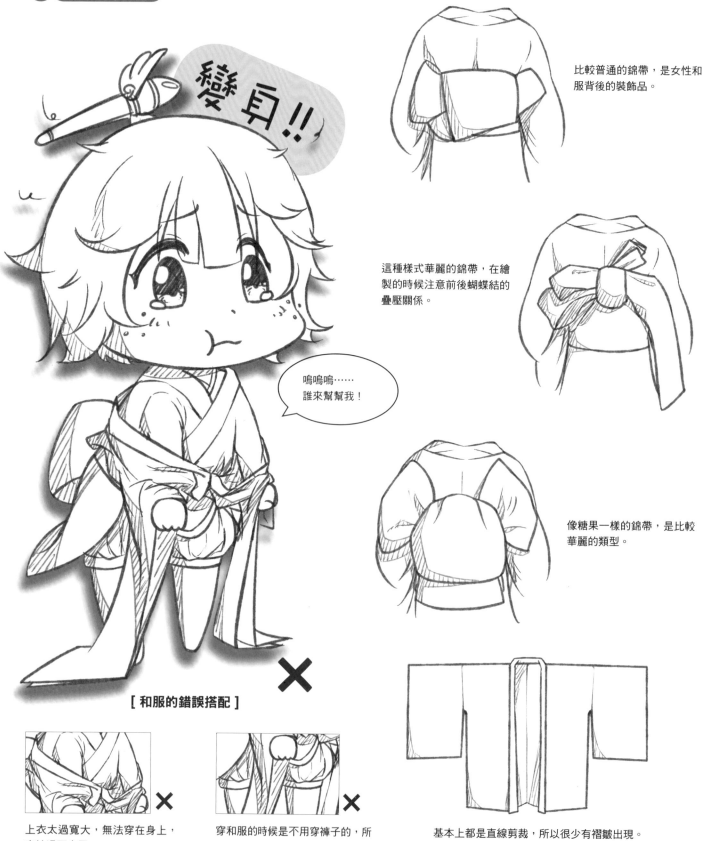

變身!!

嗚嗚嗚⋯⋯
誰來幫幫我！

比較普通的錦帶，是女性和服背後的裝飾品。

這種樣式華麗的錦帶，在繪製的時候注意前後蝴蝶結的疊壓關係。

像糖果一樣的錦帶，是比較華麗的類型。

[和服的錯誤搭配]

上衣太過寬大，無法穿在身上，直接滑下來了。

穿和服的時候是不用穿褲子的，所以這樣的繪製也是錯誤的。

基本上都是直線剪裁，所以很少有褶皺出現。

[和服的正確搭配]

為了方便有時會把袖子用繩子綁起來，便於活動。

把繩子從左手邊腋下繞到右邊肩膀上拉直。

再繞回到左邊肩膀上，繫好，完成。

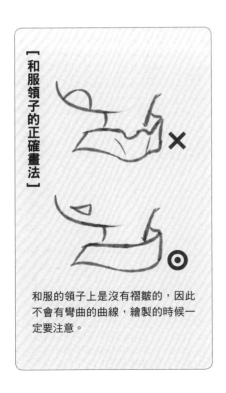

【 和服領子的正確畫法 】

和服的領子上是沒有褶皺的，因此不會有彎曲的曲線，繪製的時候一定要注意。

騎馬裝，是一種男女都可以穿的便於運動的服裝類型。

和服屬於平面裁剪，幾乎全部由直線構成，即以直線創造和服的美感。

4.3.8 儒雅古風系

古裝是中國古代人們所穿著的服裝，多為寬衣廣袖，行走間衣袂蹁躚，異常瀟灑風流。這種風格的服飾也深受現代人們的喜愛，因此產生了大量的古風漫畫。

古裝

扇子，木製的扇骨，整體造型明確。

腰帶，用來束腰，是服裝的一個配件。

頭冠，古風人物頭部的裝飾品。

比較短的上衣，作為衣服的裡襯，貼身穿在裡面。

穿成這樣，叫我怎麼出去見人？！

變身！！

雖然古代衣服比較寬鬆，但是堆在地上的也太多了吧！

上衣的領子應該是右衽的，注意不是左衽哦。

[儒雅學士古裝的錯誤搭配]

寬鬆的上衣，在繪製的時候注意袖子和衣身的大小比例。

一種褲子，平面剪裁，平鋪時沒有什麼褶皺。

[儒雅學士古裝的正確搭配]

寬鬆的衣服外袍，罩在衣物外層，寬大有型。

有大毛領的披風，毛領的鬆軟質感在繪製的時候
要用柔軟沒有規則的小曲線表現。

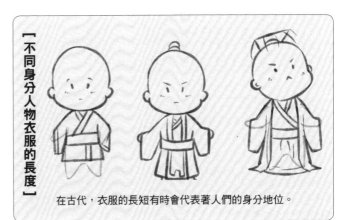

【不同身分人物衣服的長度】

在古代，衣服的長短有時會代表著人們的身分地位。

4.3.9 魔法幻想系

魔法世界充滿了玄幻色彩，服裝也極具特色，應用了很多古典歐式服裝中的元素，如束腰、蓬蓬裙之類的，再加以現代思想的融合創新，才有了我們今天看到的神奇服飾。

● 魔法裝

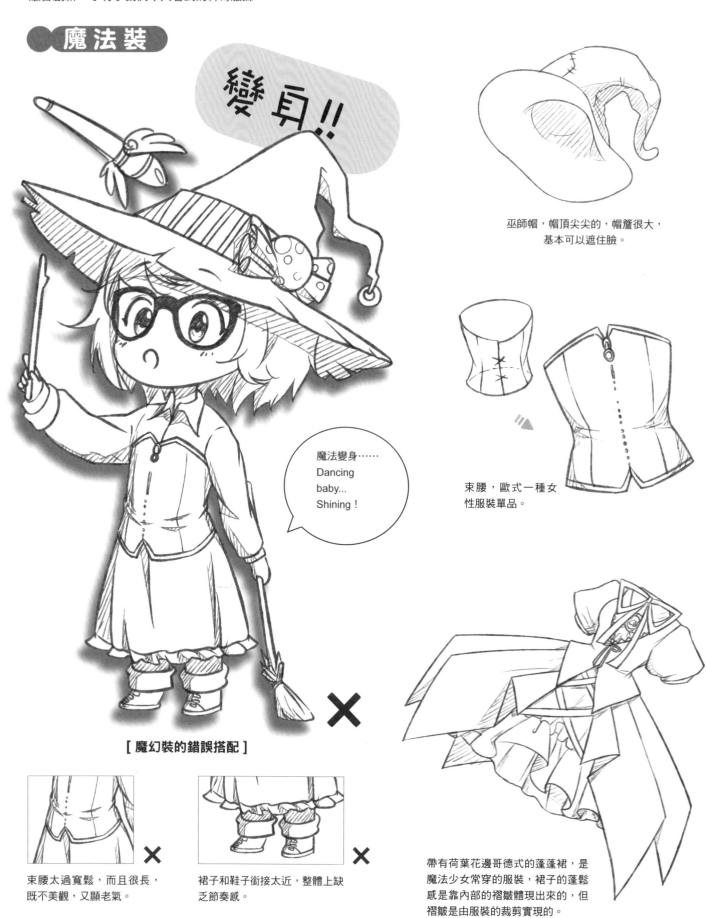

變身!!

魔法變身……
Dancing
baby...
Shining！

[魔幻裝的錯誤搭配]

巫師帽，帽頂尖尖的，帽簷很大，基本可以遮住臉。

束腰，歐式一種女性服裝單品。

束腰太過寬鬆，而且很長，既不美觀，又顯老氣。

裙子和鞋子銜接太近，整體上缺乏節奏感。

帶有荷葉花邊哥德式的蓬蓬裙，是魔法少女常穿的服裝，裙子的蓬鬆感是靠內部的褶皺體現出來的，但褶皺是由服裝的裁剪實現的。

巫師外袍，用三角片做剪裁的輪廓，非常有特色。

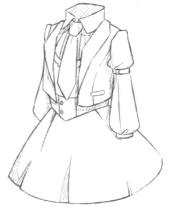

這種輪廓感較薄的裙子是魔幻小禮服的特點。

女巫的飛行工具。

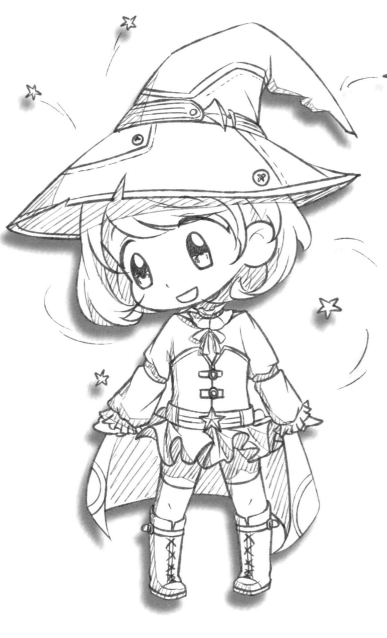

[魔幻裝的正確搭配]

領結和領子之間接觸的部位要明確表示出小弧度的轉折線。

有大量蕾絲花邊的領子，繪製時不要畫得太整齊。

翻領和蝴蝶結之間的關係要繪製清晰。

十字架魔法杖，是魔幻主題很好的配飾。

魔法書上面的歐式文字是體現它的關鍵。

可愛的小精靈，在設定中非常有趣。

學習了各種衣服的繪製技巧，接下來我們一起回顧一下前面學過的內容吧～

日常休閒服裝，寬鬆的外套搭配牛仔褲，運動又時尚。

休閒外套搭配運動短褲，再來一雙厚厚的雪地靴，天哪，好奇怪哦！

日常的背帶裙，既清純可愛，又朝氣蓬勃。

認真畫哦～
不要給人家穿奇怪
的衣服！！！

學生裝女生的裙子應該畫得短一點，在膝蓋
以上，而且上衣也要合身才好看。

繪畫演練──從路人甲到幻想系美少女

人靠衣裝佛靠金裝，本期的主題是將路人甲變成一個幻想系的美少女。下面我們就依照這個主題開始繪製吧。

1 先繪製兩個人物的身體結構，為了區別路人甲和美少女，在姿勢上要有一定的反差，路人甲要沉穩內斂一些，而美少女則要張揚可愛一些。

2 繪製草稿，畫出兩個人身上的服裝和道具，要從服裝上明顯區分出兩人的不同。

3 按照繪製好的草稿，繪製出右邊少女的眼睛，高光要畫得大一些才會有驚喜的感覺。

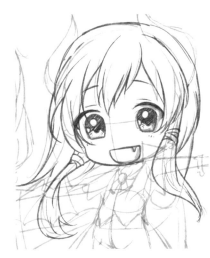

4 接著上一步，畫出這個少女的整個臉部。

5 開始細化少女的髮型，尤其是額前的瀏海，分成三個大組，再在大組上面分細小的髮縷。

6 畫完頭髮開始繪製頭上的角。角是有透視的，在繪製的時候一定要注意。

7 繪製出角色的上衣，注意要貼合人體動態來畫。

8 接著繪製裙子，裙子的底邊是鋸齒狀的，繪製時要注意透視。

9 繪製腿部的時候注意襪子是緊貼腿部的。

10 繪製身後翅膀的時候，注意翅膀的結構和動態。

11 最後畫披風，大部分都被身體遮擋，所以在繪製的時候要理清結構。

12 繪製左邊人物的五官，要和右邊有區分，可以讓路人甲顯得不太高興，表現為放空的狀態。

15 繪製路人甲的上衣，給她設計一件寬大簡單的T恤。

16 接著上一步繪製出下半身，注意也要跟隨腿部結構來繪製。

17 再添加一些星星和軌跡線作為背景豐富畫面的內容。

13 給人物添加樣式比較老式的眼鏡，會顯得人物比較邋遢，有宅女的感覺。這樣可以更好地襯托出路人甲和美少女的差異了。

14 美少女的髮型是散開的，那路人甲的髮型就可以紮起來，同時繪製的時候可以在頭髮上面添加一些凌亂的髮絲，也可以表達出邋遢的感覺。

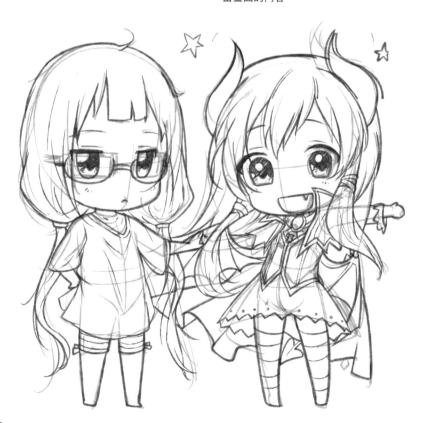

18 最後，我們再整體調整一下畫面的內容，添加一些小的細節，完善整個畫面。

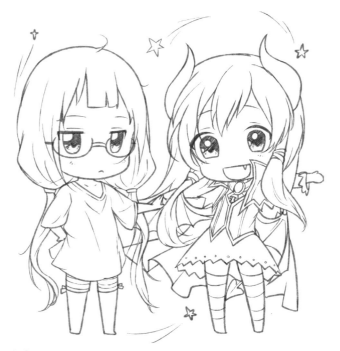

19 清稿，清除多餘的線條，描畫出清晰的輪廓線條。

20 設定光源的方向，添加陰影，這樣會使畫面更加立體，人物形象更鮮活。

21 開始為右邊的人物上色調，先為頭髮鋪一層灰調。

22 在給美少女頭部的角上色調的時候，顏色比頭髮深一些，以作區分。

23 給人物的上衣鋪色調，上衣與頭髮相接，我們可以把顏色調得深一些。

24 接著給裙子鋪色，顏色減淡，與上衣區別開。同時給翅膀鋪色，顏色加深一些，不要讓它們混在一起。

25 給背後的披風鋪色，顏色要區分開。

26 襪子因為有圖案，我們要將圖案分開來體現。

27 右邊人物完成了，再為左邊的人物鋪色，注意要和右邊人物的髮色區分開。

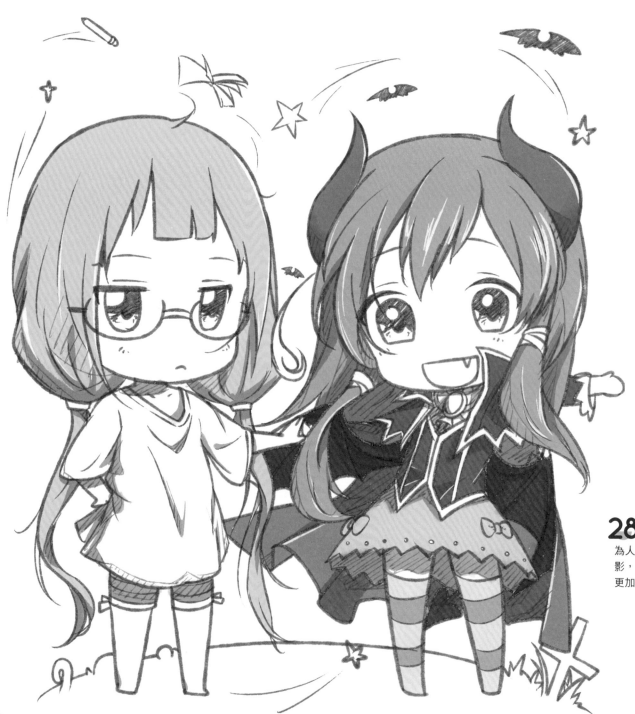

28 最後用灰度為人物整體添加光影，使畫面看起來更加立體豐滿。

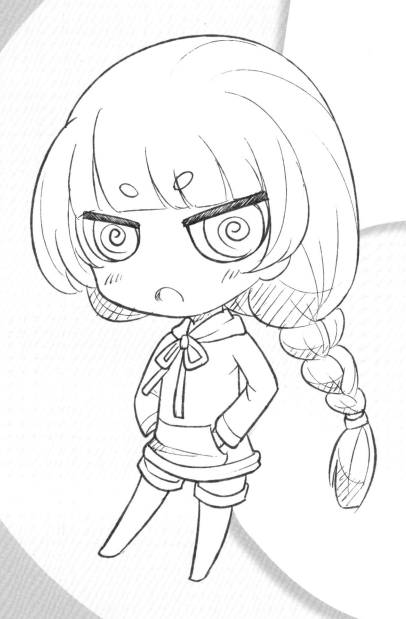

章

嘗試不同的Q版風格吧

在Q版漫畫中也存在著不同種類的風格，有甜美系的大眼大頭Q版，也有簡約類型的T字眼Q版，還有長腿蘿莉、正太型Q版……不同的Q版類型給人的視覺感受也不一樣，本章就讓我們來深入瞭解一下吧！

把一切Q版化

我在畫畫的時候經常會遇到想要把一個人或者一件物品畫成Q版的衝動，那麼這種想法能不能實現呢？答案是可以的，想要畫得又萌又Q不學點祕訣怎麼行！

5.1.1 漫畫角色Q版化的祕訣

漫畫角色Q版化是最為常見類型，抓住人物的特點，然後在Q版造型中將特點放大，再加上Q版人物軟萌的包子臉，可以將角色轉化得更加可愛。

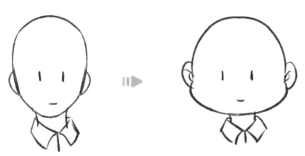

除了五官一致外，我暫時找不到其他的共同點來說明這是同一個人，所以我接下來講的就是如何將漫畫角色形象地Q版化。

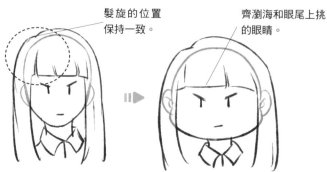

髮旋的位置保持一致。

齊瀏海和眼尾上挑的眼睛。

從人物的髮型上抓轉化重點。

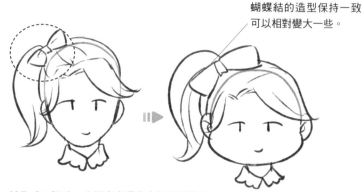

蝴蝶結的造型保持一致，可以相對變大一些。

轉化成Q版時，也要畫出漫畫人物的蝴蝶結。

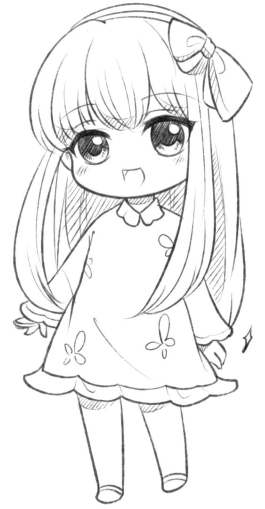

[漫畫角色轉化為Q版人物]

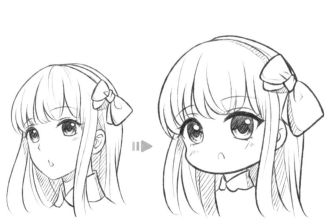

轉化成Q版時，頭上的蝴蝶結可以適當放大，瀏海可以繪製得更為厚實，將衣領縮小，會顯得更加可愛。

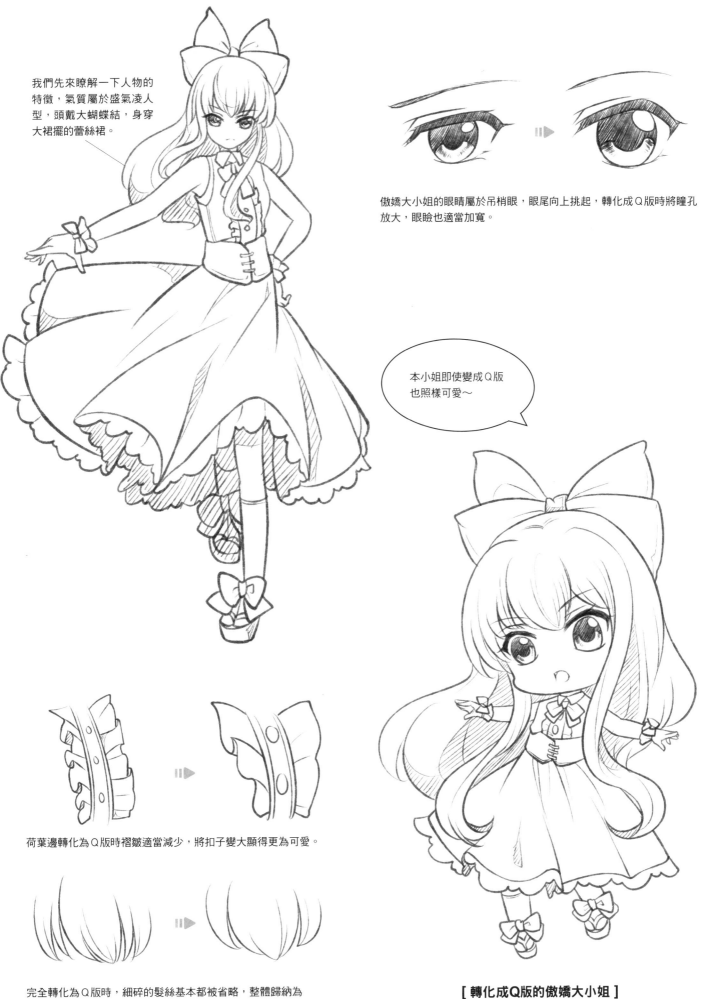

我們先來瞭解一下人物的特徵，氣質屬於盛氣凌人型，頭戴大蝴蝶結，身穿大裙擺的蕾絲裙。

傲嬌大小姐的眼睛屬於吊梢眼，眼尾向上挑起，轉化成Q版時將瞳孔放大，眼瞼也適當加寬。

本小姐即使變成Q版也照樣可愛～

荷葉邊轉化為Q版時褶皺適當減少，將扣子變大顯得更為可愛。

完全轉化為Q版時，細碎的髮絲基本都被省略，整體歸納為幾個大的髮束。

[轉化成Q版的傲嬌大小姐]

5.1.2 真實人物Q版化的方法

真實人物的五官和面頰與Q版人物有很大區別,我採用抓特徵的方法真實人物轉化為Q版人物,將人物的眼睛和髮型以及其他特徵刻畫到位後,Q版想不像都不行!

古風人物的眼睛狹長,眼尾是向上翹起的,轉化成Q版人物的時候我會將眼睛畫得很大!

衣服上的花紋可以在袖口處表現出一點點。

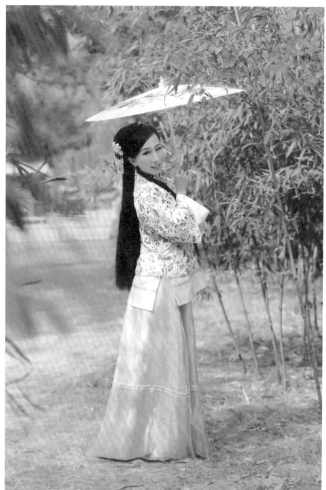

我以這張真實人物照片為例,圖中人穿著古裝服飾,長髮及腰,盤了髮髻,撐著傘。

從左邊的照片中我們可以看到姑娘的髮型是盤了兩個髻的。

抓住大概的造型,然後添加一些花紋,即可完成Q版服飾。

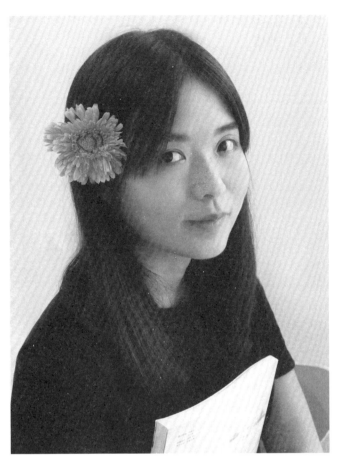

將瀏海的造型放大,髮絲
減少,造型越Q越好。

減少花瓣的數量,然後將
它放大!

我們再來看一下這個真實人物的特徵,頭髮是垂到胸部的長度,最大
的特徵是中分瀏海、大眼睛和耳朵旁邊的花。

相同特徵

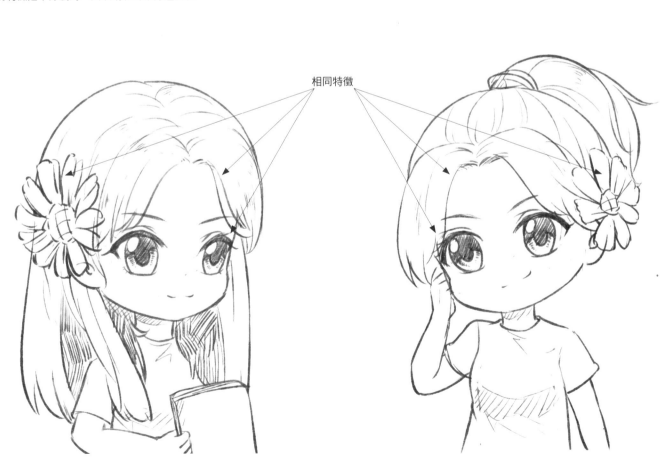

將眼睛放大後,耳朵上的花也放大,手上的書本也繪製出來。

同樣的人物,當我們抓準人物的眼睛和瀏海,就算把頭髮紮起來也看
得出是同一個人。

5.1.3 Q版怎麼能少了擬人呢

所謂「擬人化」，就是挖掘出人們對日常事物的熟悉感，以及對事物的看法，再賦予該事物一個能讓人喜歡的外形，並加以美化的創作方式。

動物擬人

程度弱 ⟶ 程度強

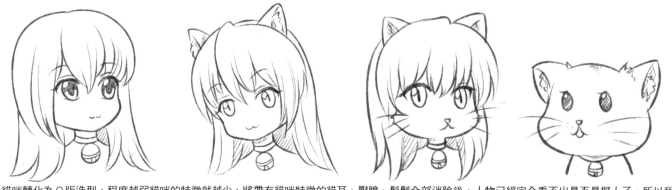

貓咪轉化為Q版造型，程度越弱貓咪的特徵就越少，將帶有貓咪特徵的貓耳、獸瞳、鬍鬚全部消除後，人物已經完全看不出是否是擬人了，所以我們一般採用左二的形象來表現。

當人物表現為開心、驚喜等情緒時，耳朵會向上彈起，給人興奮的感覺。

當人物情緒低落時，耳朵會向下垂，表情也隨之變化。

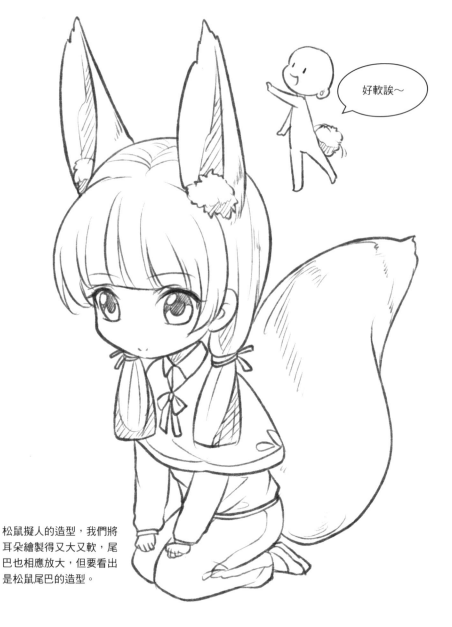

好軟誒～

松鼠擬人的造型，我們將耳朵繪製得又大又軟，尾巴也相應放大，但要看出是松鼠尾巴的造型。

器物擬人

[青花瓷]

轉化成Q版時將青花瓷變小變胖，底座加幾片葉子。

青花瓷器歷史悠久，所以用古裝形象與其結合。

荷花彩釉是我們將青花瓷器物擬人化時可以運用的一個特徵。

青花瓷擬人我們設定的是一個身穿古裝的少年形象，面部表情柔和，比較符合青花瓷古典、樸素的外觀。

青花瓷器物擬人的服裝上繪製出荷花彩釉圖案，讓擬人形象更加明確。

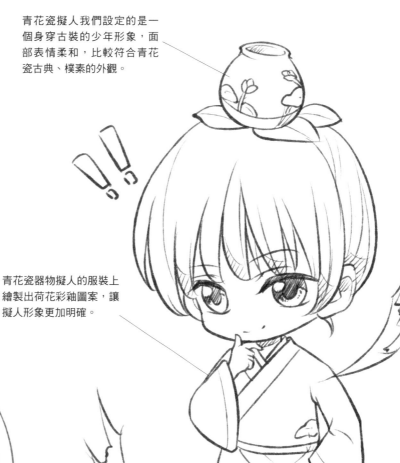

[青花瓷器物擬人]

[時鐘擬人]

時鐘轉化成Q版擬人時，將錶盤和指針放大，讓時鐘的特徵更為明顯。

● 元素擬人

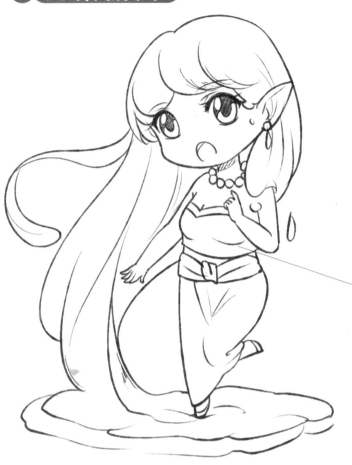

水滴的形狀是一頭尖尖的橢圓形,晶瑩剔透,用小圓圈繪製出高光的質感。

將水滴元素應用在頭髮中時,瀏海也轉化成水滴的形狀。

人物的造型像精靈,服裝的造型設計成兩段式的紗裙。

水滴過多的時候會形成一攤水漬,繪製在人物腳下更加應景。

水元素擬人,在髮型中加入水的元素,髮絲延伸至腳底的水潭中。

● 天蠍座擬人

先看天蠍座的星座圖,基本是一條線走下來。

然後觀察一下天蠍座的特點,有兩個大鉗子和尾刺。

蠍子的鉗子可以與人物的手部相結合。

尾刺與頭髮相結合。

[天蠍座擬人]

學習了將各種事物Q版化之後，我們現在來繪製雲元素和火元素Q版擬人吧～

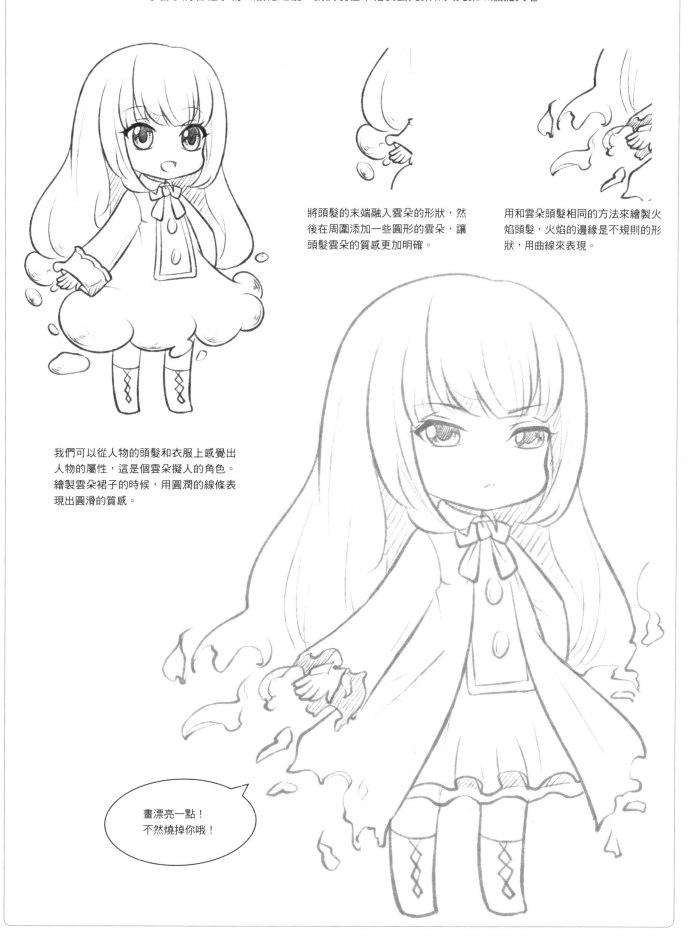

將頭髮的末端融入雲朵的形狀，然後在周圍添加一些圓形的雲朵，讓頭髮雲朵的質感更加明確。

用和雲朵頭髮相同的方法來繪製火焰頭髮，火焰的邊緣是不規則的形狀，用曲線來表現。

我們可以從人物的頭髮和衣服上感覺出人物的屬性，這是個雲朵擬人的角色。繪製雲朵裙子的時候，用圓潤的線條表現出圓滑的質感。

畫漂亮一點！
不然燒掉你哦！

百變的風格，不變的萌

經常畫一種風格的Q版是不是會審美疲勞？偶爾轉換一下風格也會有意想不到的效果哦～這裡我詳細介紹了三種Q版風格的畫法，大家一起學習一下吧！

5.2.1 簡單才是可愛

簡單就一定枯燥無味嗎？不不不！下面我要為大家介紹的就是一款看上去非常簡單，但是卻讓人感覺無限呆萌的風格！

簡單風格的人物最主要的變化體現在眼睛上，大致畫出眼睛的形狀，不用將眼睛的細節全部刻畫出來。
正常眼睛不屬於簡單風格哦！

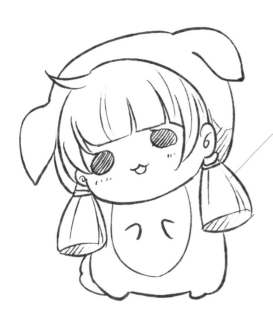

2頭身人物的線條越
簡單越好，是不是
又軟又萌呢！

3～4頭身的簡
單人物畫法，
可以畫出一些
鞋子的細節。

2頭身的人物
腳部線條越簡
單越好。

只用一段弧線
表現出手掌。

繪製出大拇指，
其餘的手指用圓
弧概括。

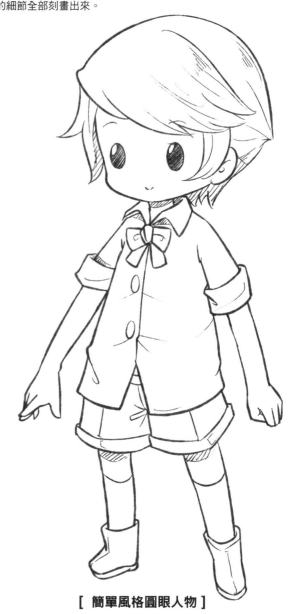

[簡單風格圓眼人物]

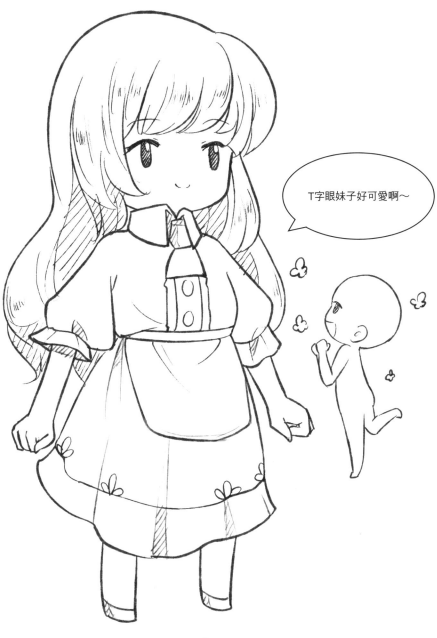

[簡單風格T字眼人物]

T字眼妹子好可愛啊～

¾側面T字眼人物

俯視側面T字眼人物

仰視側面T字眼人物

俯視正面T字眼人物

T字眼的角色在面部變化上會顯得比較
生動，眼睛的透視和大小根據十字線
的位置來確定。

T字眼的人物繪製單眼皮時僅僅表現出一點
點即可。

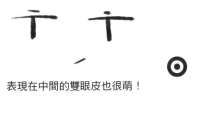

表現在中間的雙眼皮也很萌！

將雙眼皮全部畫出來，感覺就不可愛了！

5.2.2 大長腿也很迷人

看標題我們就可以看到大長腿三個字，沒錯，這種風格的特點就是又長又細的兩條腿！人物一般以3頭身居多，這種頭身比能夠更好地展現出大長腿的特徵。

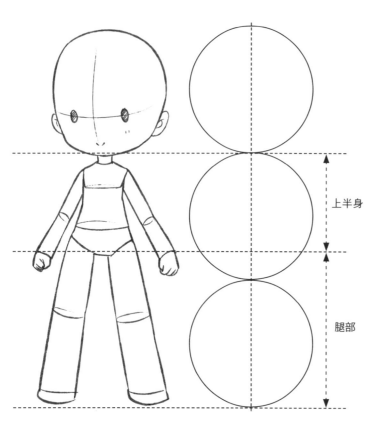

大長腿風格的腳比較大，需要繪製出完整的鞋子細節。

將腳和鞋子用兩條線表現，與普通Q版風格相差無幾，不能體現出大長腿風格。

上半身

腿部

普通Q版人物的上半身和腿部基本是相等的長度，而大長腿風格的Q版人物腿部佔比要比普通Q版更大。

頭身比太小的人物即使加長了腿部的長度，也不能凸顯大長腿風格。

在繪製大長腿風格的人物時，腿部的長度可以適當拉長，這是合理的。

腿部過長則會給人怪異的感覺，給人不協調的感覺。

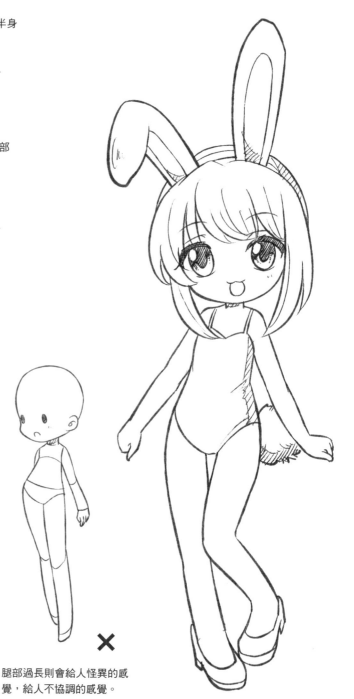

[大長腿風格人物]

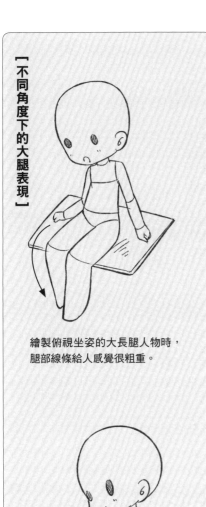

[不同角度下的大腿表現]

繪製俯視坐姿的大長腿人物時，腿部線條給人感覺很粗重。

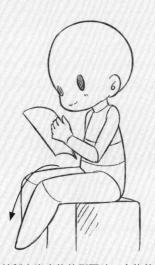

繪製坐姿人物的側面時，人物的大腿會顯得比較修長。

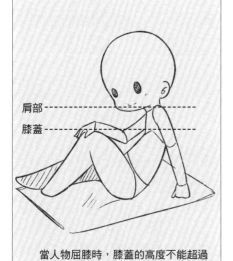

肩部 - - - - - - - - - - - - - - - - - -
膝蓋 - - - - - - - - - - - - - - - - - -

當人物屈膝時，膝蓋的高度不能超過肩部，否則會顯得大腿太長。

從人物的結構圖我們可以看出大長腿風格人物的腿部佔比是比較大的。

給人物繪製上高腰小禮服，讓腿部顯得更加修長。

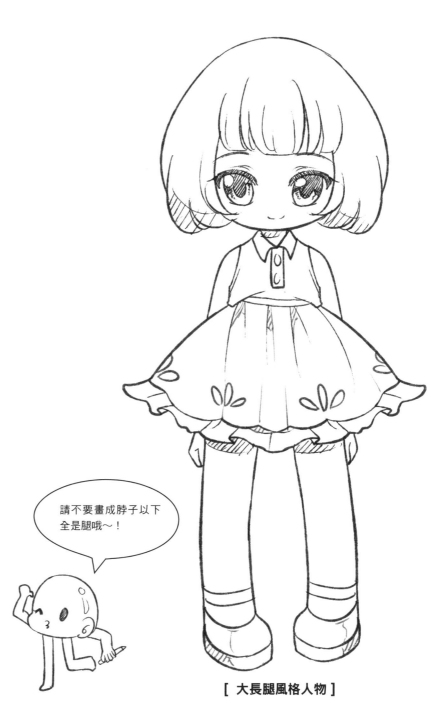

請不要畫成脖子以下全是腿哦～！

[大長腿風格人物]

5.2.3 大眼很特別吧

大眼風格的Q版是最普遍的Q版風格，人物的頭身比沒有限制，但是越小越可愛，主要特點是頭部較大，眼睛也特別大，並且十分精緻和特別。

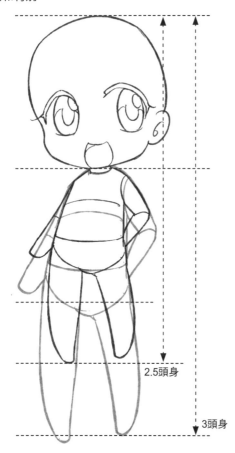

2.5頭身

3頭身

由上圖我們可以看出，人物頭身比越小，越能凸顯人物的軟萌可愛。

眼睛佔據頭部⅓的大小，比較符合大眼風格Q版的特徵。

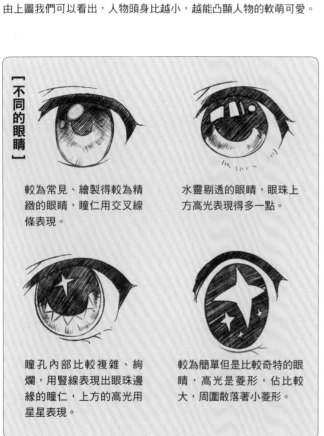

【不同的眼睛】

較為常見、繪製得較為精緻的眼睛，瞳仁用交叉線條表現。

水靈剔透的眼睛，眼珠上方高光表現得多一點。

瞳孔內部比較複雜、絢爛，用豎線表現出眼珠邊緣的瞳仁，上方的高光用星星表現。

較為簡單但是比較奇特的眼睛，高光是菱形，佔比較大，周圍散落著小菱形。

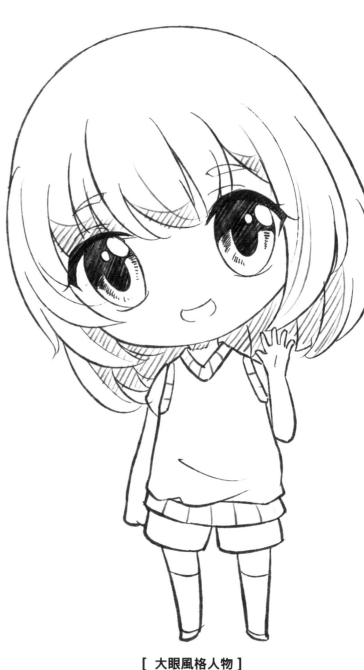

[大眼風格人物]

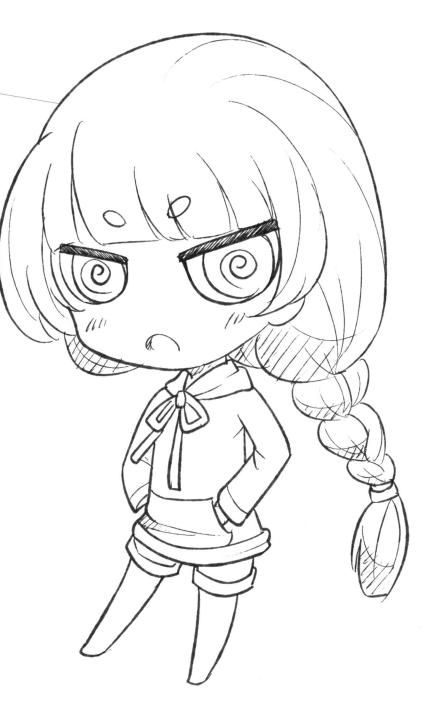

眉尾逐漸變細，這種眉毛比較秀氣可愛。

✕

切記不能將眉毛畫得過於寫實，不符合大眼Q版風格。

用線條繪製出眉毛的輪廓，眉尾比眉頭寬，比較可愛。

蚊香眼是屬於比較特別的大眼類型，眼睛是半圓形，眼珠的細節用螺紋代替，無法從眼睛裡看出情緒，只能從眉毛和眼瞼的形狀來判斷。

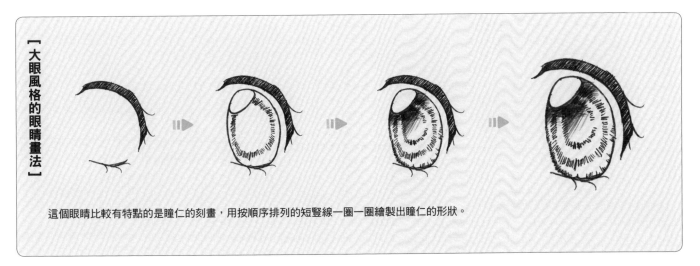

【大眼風格的眼睛畫法】

這個眼睛比較有特點的是瞳仁的刻畫，用按順序排列的短豎線一圈一圈繪製出瞳仁的形狀。

學習了不同風格Q版人物的繪製技巧，接下來用你喜歡的風格畫出下面的人物吧！

眼睛轉化成簡單的T字形，只表現出眼睛的高光，這種眼睛呆萌又可愛。

眼睛繪製成普通大小，用豎線表現出瞳仁細節，顯得乖巧可愛。

眼睛的形狀繼續放大，再增添一些高光，讓眼睛看上去更加水靈。

大眼風格Q版人物的身體會縮小，衣服的細節不用過多去表現。

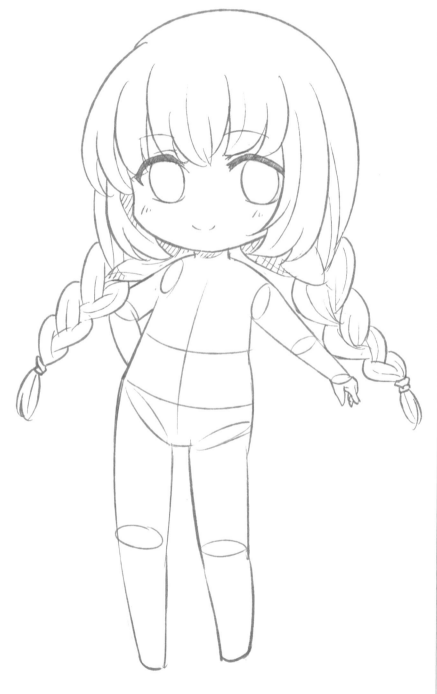

大長腿風格的人物將頭身比加大，腿部進行拉長。

5.3 讓背景也萌起來

只是人物萌背景卻很寫實也是不行的～繪製萌萌屬性的場景才可以更好地和Q版人物進行組合，讓整個畫面更加和諧。怎樣才能讓背景變得更萌呢？一起看下面的內容吧！

5.3.1 簡化複雜背景的方法

簡化複雜背景最直接有效的方法是減少細節的刻畫，在不破壞整個畫面的情況下，將物體放大，讓畫面得到填充又不會顯得過於單調。

將房頂的細節減少，然後進行放大。

街道背景，近處有電線杆和茂密的灌木叢，遠處則有路燈和白雲，畫面看上去比較複雜。

將樹木輪廓繪製得平整一些，減少表現肌理的線條。

灌木叢的樹葉方向是向周圍四散的，看上去更有體積感。

將街道背景中出現的主要物體進行簡化後放置在畫面中，簡潔又Q萌。

森林背景，茅草屋的房頂是用木板搭建而成的，從上圖可以看到木條的數量和細節比較多而複雜。

先將相近的木條合併，繼續簡化時，將木條進一步合併，下方的牌匾也繪製得圓潤一些，顯得比較可愛。

茅草用許多細碎的線條表現，看上去十分複雜。

簡化時，可以將茅草規整為一塊一塊的面積。

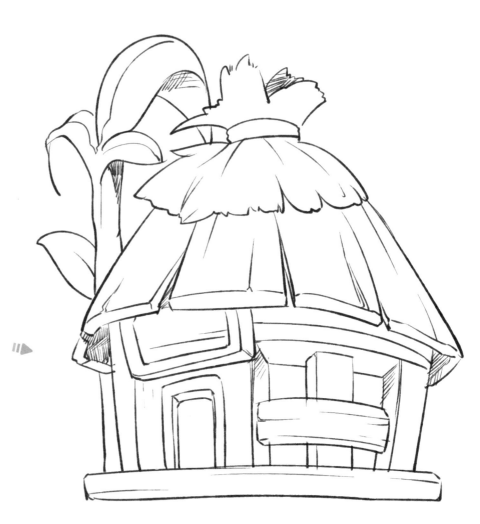

5.3.2 道具也能變得萌萌的

　　我在畫道具的時候經常遇到畫得不萌，畫得不好看的問題，要想解決這個問題也是有辦法的，最直接有效的就是抓住物體本身的特點，然後將特點誇大化。

抱枕呈圓柱體外形，兩頭用繩子繫起來，中間有三段荷葉邊的褶皺。

荷葉邊的邊緣太細碎，內部的褶皺細節也刻畫得太完整。

荷葉邊的邊緣較為平緩，只在中間用線條表現一點褶皺。

布的褶皺太多，看上去一點都～不！可！愛！

過於簡化布的褶皺，看上去不是立體的而是平面的。

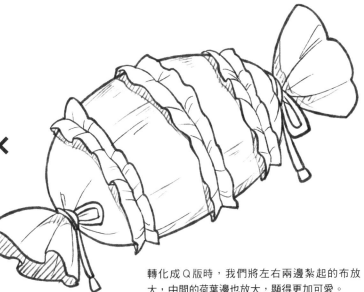

轉化成 Q 版時，我們將左右兩邊紮起的布放大，中間的荷葉邊也放大，顯得更加可愛。

【如何表現鑲有寶石的戒指】

先繪製出戒指的大概造型，我們可以觀察出上方是一個矩形寶石。

將矩形寶石進行放大，寶石兩邊的戒指邊緣也進行放大。

進一步繪製出寶石的細節，可以進一步放大，讓寶石顯得萌萌的。

將戒指的形狀繪製得更加圓潤和厚實，寶石也變得更為圓潤。

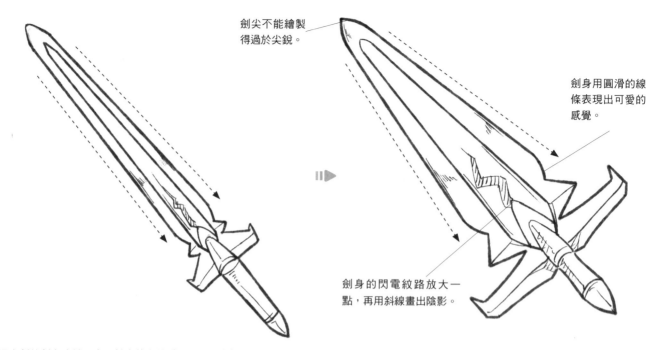

劍尖不能繪製得過於尖銳。

劍身用圓滑的線條表現出可愛的感覺。

劍身的閃電紋路放大一點,再用斜線畫出陰影。

普通寶劍的劍身比較平直,給人鋒利的感覺,將兩邊劍刃放大,劍擋部分也繪製得大一些,與劍身相符,手柄部分可以相應縮短變寬。

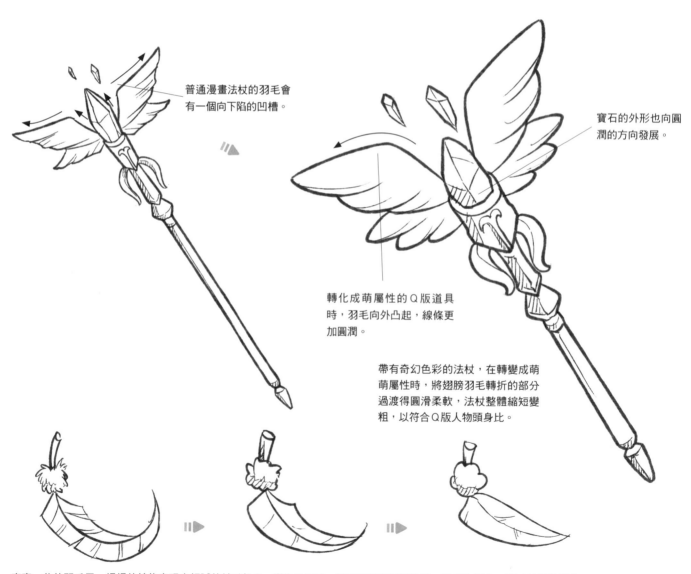

普通漫畫法杖的羽毛會有一個向下陷的凹槽。

寶石的外形也向圓潤的方向發展。

轉化成萌屬性的Q版道具時,羽毛向外凸起,線條更加圓潤。

帶有奇幻色彩的法杖,在轉變成萌萌屬性時,將翅膀羽毛轉折的部分過渡得圓滑柔軟,法杖整體縮短變粗,以符合Q版人物頭身比。

寫實一些的羽毛用一根根的線條表現出細膩的絨毛部分,變為Q版時,絨毛的線條變得整體,根部也變大,羽毛的細節線條減少。轉變得再可愛一點的時候,羽毛的絨毛完全成為一體,羽毛的細節繼續減少。

5.3.3　萌寵打造計劃

　　在表現萌軟可愛的Q版寵物時，要抓住動物的主要特徵進行描繪，身體的結構部分可以稍微簡化，重點刻畫動物的頭部。下面我們就來實行一下萌寵打造計劃吧！

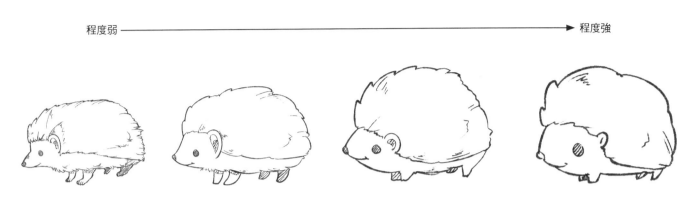

程度弱 ――――――――――――――――――――→ 程度強

　　從上面的刺蝟的逐步轉變我們可以看出，刺的細節刻畫被簡化，臉部也越來越圓，四肢則越來越短小。

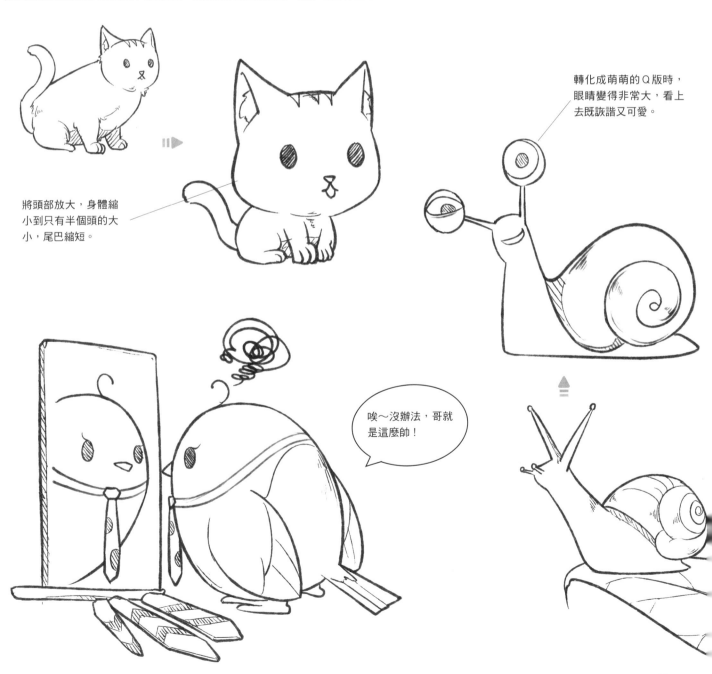

將頭部放大，身體縮小到只有半個頭的大小，尾巴縮短。

轉化成萌萌的Q版時，眼睛變得非常大，看上去既詼諧又可愛。

唉～沒辦法，哥就是這麼帥！

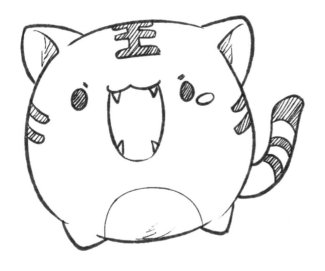

在圓圈的外沿加上耳朵，凸顯動物的特徵。

從寵物額頭的王字和尾巴上的虎斑紋可以看出這是隻萌萌的老虎。

非常Q的身體只有一個頭的大小，在圓圈四周添上尾巴和耳朵就能變成一個萌萌的寵物了。

在頭頂繪製出虎斑花紋，然後加上貓咪的鬍鬚，我們可以看出這是隻可愛的小貓。

如果只繪製出外輪廓線而沒有特徵表現，那麼就看不出是什麼動物了。

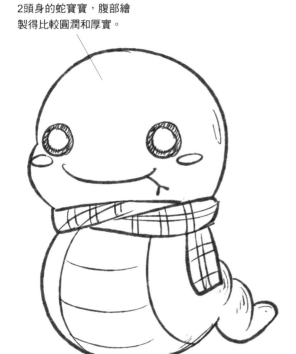

2頭身的蛇寶寶，腹部繪製得比較圓潤和厚實。

哇～減肥大計終於成功啦～！

2頭身的Q萌寵物在身體細節的表現上要比1頭身的寵物完整很多。

我們可以根據不同的動物特徵來進行調整，蛇寶寶的身體變得細長也照樣可愛！

接下來我們就運用剛才學到的萌寵繪製技巧,將心愛的貓咪畫成可愛的Q版寵物吧!

1 繪製一個2頭身的貓咪身體結構圖,然後將周圍的物品用簡單的線條勾畫出來。

2 將貓咪的身體造型和五官補充完整,貓咪的身體繪製得盡量圓潤可愛些。

3 然後將貓咪周圍的小雞繪製出來,繪製出花朵的細節,最後擦掉多餘的線條。

5.4 繪畫演練——換個畫風試試吧

Q版畫風也有許多種不同的風格哦！在學習了前面介紹的幾種風格之後，我們來創作一個胖胖的韓風Q版吧～這種風格的特點是人物的身材凹凸有致，臀部尤其寬大。

1 先將草稿繪製出來，畫面設定為一個小狐妖拉住另外一個Q版角色在跑步。先用大致的線條繪製出兩個人物的髮型，以及服飾和狐妖耳朵、尾巴的造型。

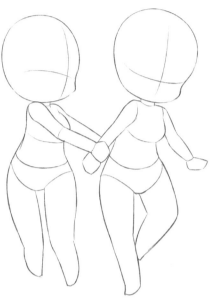

2 根據草稿先繪製出人物的身體結構圖，韓風Q版人物的臀部較為寬大，所以我們將臀部適當放大。

3 開始勾線，先將人物五官的位置確定下來，畫出人物的瞳孔和高光的形狀，嘴巴呈微微張開的狀態。

4 用斜線將上眼瞼塗黑，然後將瞳孔也塗黑，眼瞼的黑度比瞳仁深一些。

5 將中間的瞳仁進一步塗黑，然後用細膩的線條繪製出眼睛內的細節，留出高光的位置，也可以畫完以後擦出來。

6 將人物的瀏海用細膩的線條繪製出來，髮絲可以繪製得疏密有致，注意不宜過疏或過密。

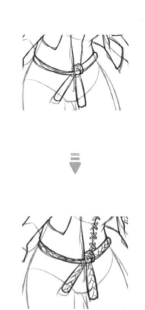

7 將人物的頭髮外輪廓沿著頭部輪廓繪製出來，紮起的辮子可以繪製得可愛點。

8 接下來將人物的小馬甲繪製出來，手部線條繪製得圓潤一些。

9 繪製腰帶，用人字形線條繪製出上面的編織質感。

11 將小狐狸的頭部勾勒出來，眼睛的畫法參照右邊的人物。

10 褲子我們設計得較為寬大，讓人物的下半身顯得敦實可愛。

12 將小狐狸披散的頭髮繪製完全，然後用粗一些的線條繪製出小狐狸的胳膊和衣服輪廓。

14 小狐妖的尾巴向後彎曲，彎曲的線條繪製得流暢些，邊緣可以用一些細碎的毛髮來表現。

13 然後將小狐妖的裙子繪製完整，腳可以繪製得胖一些。

15 因為是在奔跑，所以腳下可以繪製出一些氣流，體現出奔跑的強度和周圍空氣的流動。

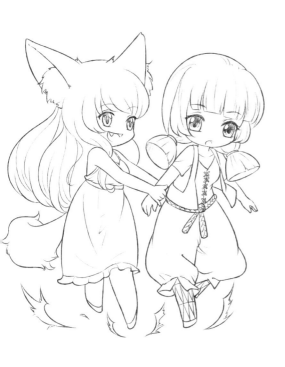

16 擦除輔助線，整理出清晰乾淨的線稿。

17 用細碎的線條繪製出人物頭髮的質感。現在可以看到當畫面放在一張A4大小的紙上時，上方會顯得有點空，所以我們來增加一些元素裝飾畫面。

18 除了右上方的氣泡外，我們還可以添加一些飄動的羽毛。

19 腿部前方也添加一根羽毛。繪製羽毛時，根部比較細膩，中間有一團絨毛，尾端的羽毛邊緣可以繪製得破碎些。

20 設定光源方向，確定人物身上的暗部，然後用45度斜線繪製出陰影。最後用豎線繪製出羽毛的質感，並將人物的衣服用灰度表現出來，讓畫面顯得更加立體。

The Sixth Chapter

挑戰多格漫畫和插畫吧

要繪製好多格漫畫與插畫並不難，繪製插畫要注意構圖元素，而動漫作品中除了純粹的Q版漫畫，正常頭身比作品中也時常穿插Q版元素。這一章我們就來認識一下Q版多格的運用與插畫的繪製技巧。

6.1 Q版插畫的繪製技巧

繪製Q版插畫時，將構圖、元素安排和特效等繪製技巧添加進去，就能讓本來可愛的Q版角色激萌無比！

6.1.1 突出Q版的構圖方法

構圖是對畫面布置的總稱，能夠決定Q版畫面整體效果及元素的排布，讓Q版角色更鮮活就靠構圖了。

Q版人物與景深關係

[全景]

人物全身完整展示，位於九宮格中部，突出表現人物全身設定。

[中景]

只表現上半身細節，Q版頭部佔九宮格一半以上面積，常用於表現人物氣場。

[近景]

九宮格中幾乎只有Q版人物頭部，突出表現人物傳神的表情。

Q版單人構圖

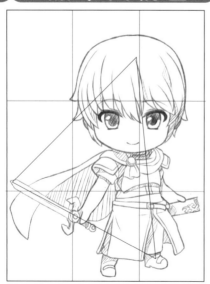

[三角形構圖]

三角形構圖是將關鍵要素置於三角形三個焦點上，多用於表現穩固的構架和相對關係。

[S形構圖]

S形構圖在畫面中能提升人物動感，運用示意的鏡頭凸顯人物手部乖巧的動作。

對稱構圖要與鏡像構圖區別開來，鏡像構圖最關鍵的特點是對稱線兩側人物或物體造型或透視一致程度非常高，而對稱構圖則是對稱線兩側的物像大體平衡即可。

[雙人對稱構圖]

對稱構圖時主要的視覺中心在畫面對稱線上，人物和次要道具根據平衡原則排布在兩側，這樣的構圖使得畫面中兩個人物對比更加明顯。

[多人三角形構圖]

組成構圖的三角形位於畫面中央，人物分別處於三個頂點上，這樣的構圖能夠讓多人組合畫面穩固，運用所示鏡頭的畫面人物與人物之間關係更加緊密。

[斜梯形構圖]

雙人的梯形構圖同樣遵循飽滿的原則，這樣的構圖讓畫面中兩人的聯繫十分緊密。

Q版組合構圖

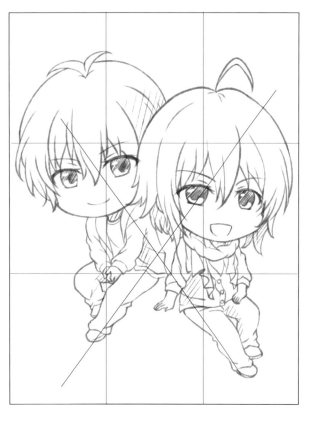

[交叉線構圖]

交叉線構圖屬於複合構圖的一種,將元素集中於交叉線上,能讓畫面中間飽滿四周稀疏,有透氣感。

[S形與V形構圖組合]

S形和V形兩種形態構圖組合在一起,能提升站立人物的動態感,也讓單人畫面效果更為複雜。

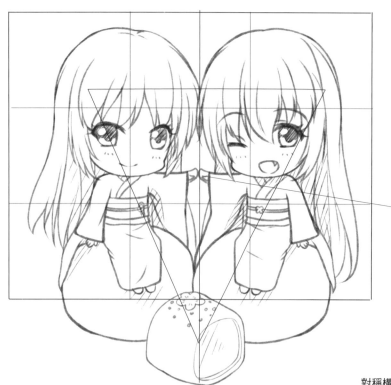

對稱構圖時對稱線兩側的人物需要有一定關聯,圖中兩人物將手合在一起自然將構圖兩側聯繫起來了。

[對稱與三角形構圖組合]

對稱構圖與三角形構圖相融合,能加強兩個人物與道具間的聯繫,畫面更穩固和諧,超出畫面的三角形構圖的頂點將畫面空間擴展開來。

6.1.2 找出想繪製的內容

根據人物的屬性或特點，將最適合的類型組合起來，使Q版人物搖身一變成為屬性鮮明的新形象，這樣的Q版人物會很可愛，也個性十足。

Q版少女元素選擇

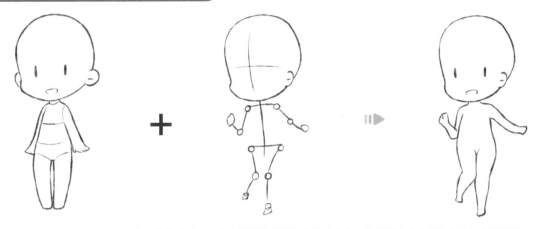

將大家熟悉的可愛小人與骨骼結構動作結合起來，就得到少女小跑動作的基本形態了。

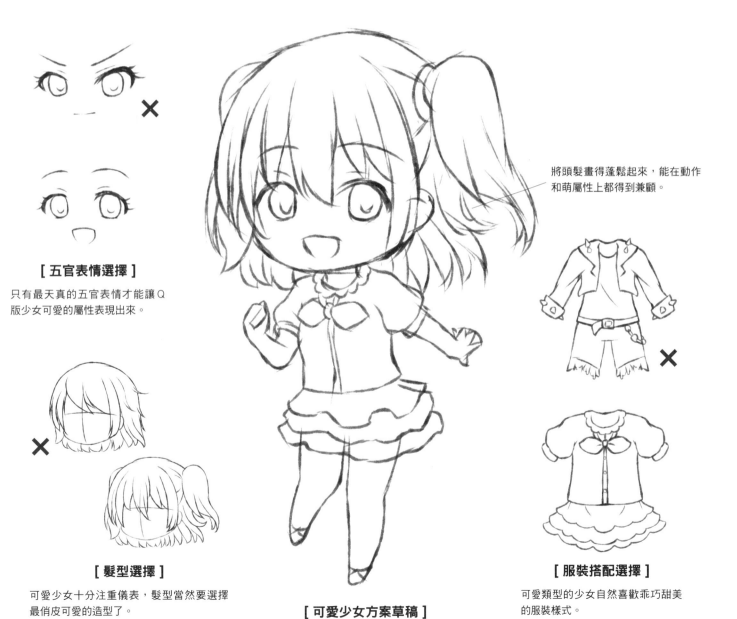

[五官表情選擇]
只有最天真的五官表情才能讓Q版少女可愛的屬性表現出來。

將頭髮畫得蓬鬆起來，能在動作和萌屬性上都得到兼顧。

[髮型選擇]
可愛少女十分注重儀表，髮型當然要選擇最俏皮可愛的造型了。

[可愛少女方案草稿]

[服裝搭配選擇]
可愛類型的少女自然喜歡乖巧甜美的服裝樣式。

童話蒲公英

將開朗少女置於畫面下部飽滿的C形構圖中，背景融入蒲公英和三葉草、四葉草元素，充滿了童話般的可愛氛圍。

[蒲公英絨球]

將蒲公英絨球放大後作為環繞四葉草周圍的裝飾，天空中還飛舞著一些蒲公英種子。

[小氣泡]

像蒲公英的種子一樣飛舞在空中，讓畫面更加絢麗。

[蒲公英種子]

從絨球上脫落下來的蒲公英的種子，像小小的降落傘一樣隨風飄舞。

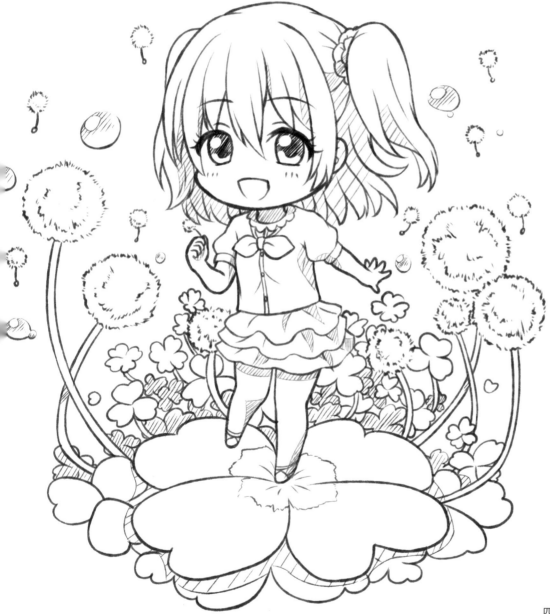

[三葉草]

作為陪襯大量出現在畫面後部，為突出人物腳下四葉草之用。

[四葉草]

四葉草是幸運的象徵，少女踩在一大片四葉草的葉子上，能更好地表現幸運的童話主題。

[Q版童話場景]

融入蒲公英和三葉草的童話感Q版場景，腳下最大的一片四葉草更好地突出了畫面的主題。

6.1.3 根據構圖放置元素

　　有時畫出來的插畫並未達到想要表現的構圖感覺，那麼就在原來畫面的基礎上放置一些元素，讓畫面達到想要的構圖效果，但注意這些元素融入畫面不能太過突兀哦。

一般構圖添加元素的思路

從構圖角度將元素放進畫面，是提升畫面整體的一種非常實用的方式，也是最為簡單快速的補正方法。

[雲朵]

位於人物頭頂處的雲朵成為L形構圖的起點，將畫面整體適當延伸。

[野花]

作為點綴，弱化牆體硬朗的線條，使其不會過於單調。

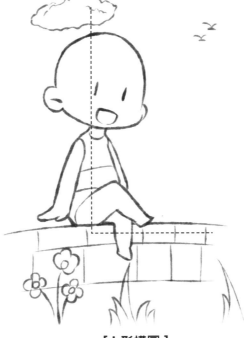

[L形構圖]

人物在畫面中相對中間的位置，與頭頂的雲朵、身下的牆自然形成向畫面右側偏轉的L形，花草用於提升牆的表現力。

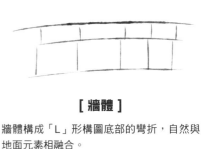

[牆體]

牆體構成「L」形構圖底部的彎折，自然與地面元素相融合。

[小草]

與野花的圓潤不同，小草不規則的形狀進一步弱化牆體硬直的線條。

[交叉線構圖]

人物在畫面中近景位置，頭部位於畫面正中，同時背景樹冠輪廓自然集中於人物頭後方，將觀者視線帶向人物。

[樹木]

作為構圖的主要元素，緊密排列在一起，讓畫面構圖自然集中於人物面部。

[放射線構圖]

人物身體沿畫面對角線方向延伸，用從一點向外發散的線條將人物高速移動的速度感表現出來。

實例—C形構圖

在畫面沒有構圖特點時，加入弧度較大的弦月，形成天然的C形，月亮上的複雜裝飾使畫面整體華麗感升級。

用於插畫時需要對參考的弦月進行設計，捨去不好看的元素，加入華麗的紋飾。

[弦月]

弦月為天然的C字形，讓少女坐於其上，正好滿足C形構圖的要求。

我的月亮還沒升起來？

周圍布置星光，從畫面飽滿度考慮，添加在過於空曠的部分。

[缺少C形的構圖]

畫面中沒有出現明顯的集中造型滿足C形的構圖。

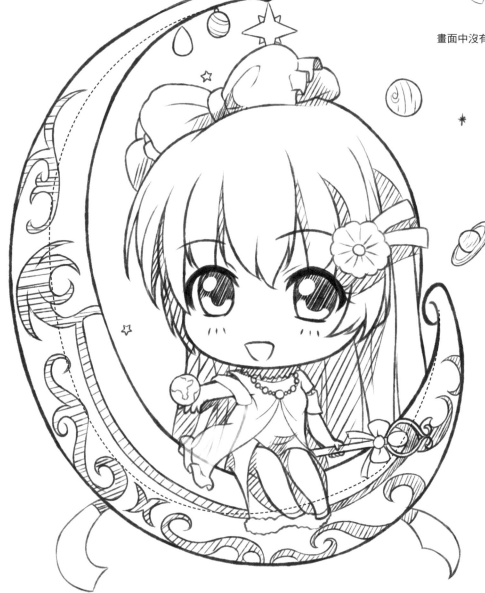

[星球]

星球裝飾輔助弦月C形構圖填充畫面，讓畫面右上角不會太過空曠。

[正確C形構圖]

弦月成為天然的C形畫面主構圖，將人物置於其中顯得十分自然和諧。

技 巧 提 升 小 課 堂

學習了多種構圖的繪製技巧，下面讓我們將光頭小人變成可愛的跳舞少女吧！

主要構圖元素位於菱形的四角，這是菱形構圖的主要特點。

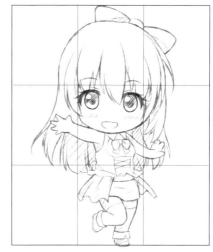

❶ 我們先用光頭小人確定跳舞少女的肢體動作，光頭小人的動作按照菱形構圖法則進行設置。

❷ 這裡事先將跳舞少女畫完，大家可以以此作為參考自己試著畫一畫。

❸ 動起手吧，將可愛的跳舞少女畫出來！

6.1.4 用特效讓畫面更閃亮

萌萌的Q版人物繪畫完以後總覺得少了些感覺，那就加入特效吧！適當的特效能讓畫面氛圍提升到非常完整的高度，也能讓萌萌的Q版人物更加光彩奪目。

虛擬特效

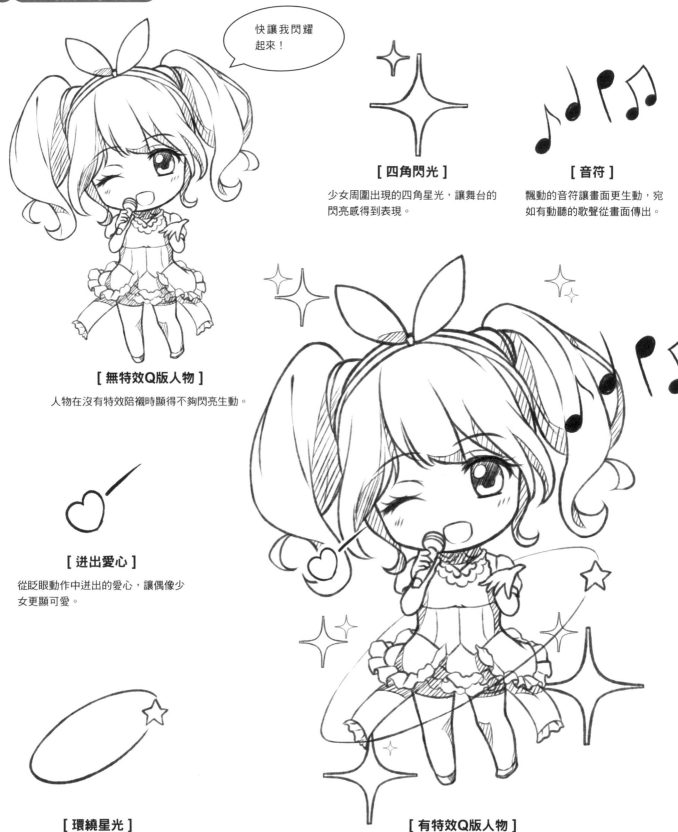

快讓我閃耀起來！

[四角閃光]

少女周圍出現的四角星光，讓舞台的閃亮感得到表現。

[音符]

飄動的音符讓畫面更生動，宛如有動聽的歌聲從畫面傳出。

[無特效Q版人物]

人物在沒有特效陪襯時顯得不夠閃亮生動。

[迸出愛心]

從眨眼動作中迸出的愛心，讓偶像少女更顯可愛。

[環繞星光]

虛擬特效的一種，起到提升畫面炫麗效果之用。

[有特效Q版人物]

充滿特效的人物，閃亮可愛的表現力得到很大提升。

分離的大塊水特效，
要畫出水滴上尖下圓
的形狀，小水滴用圓
圈表示即可。

[水特效]

環繞在人物身周的水特效要畫得充滿流動感，時不時出現分離形態。

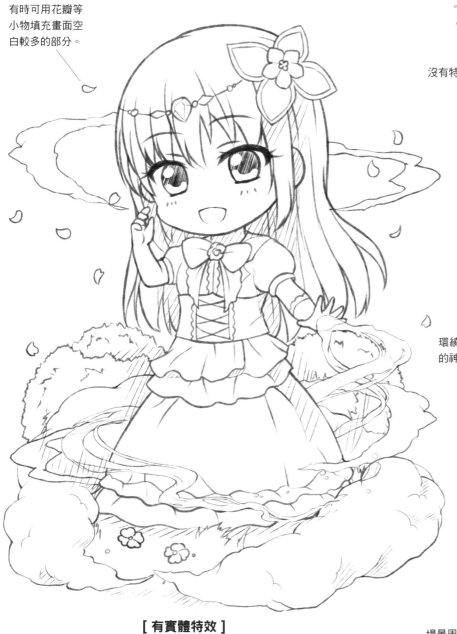

有時可用花瓣等
小物填充畫面空
白較多的部分。

[有實體特效]

有實體特效時，魔法公主的畫面主題得以恰當表達，並讓畫面顯得飽滿自然。

[無實體特效]

沒有特效時場景顯得好單調，無法表達畫面主題。

[煙霧特效]

環繞在人物頭部和裙邊的煙霧特效提升了人物
的神祕感，畫的時候應根據大輪廓隨意勾勒。

[雲團特效]

場景周圍畫得飽滿的雲團特效雖顯誇張，但有讓人物
漂浮在空中的感覺。

多格漫畫中的Q版運用

在漫畫裡Q版作品出現的次數很多，除了純粹的Q版漫畫，有不少正常比例的作品中也經常運用到Q版繪製來輔助表現，畢竟大家都喜歡萌萌的事物嘛～

6.2.1　Q版的出現場合

Q版化的人、事、物在一些正常比例的漫畫作品中出現的頻率也很高，常見的有表達激烈情感的場合、回憶場合、舉例場合和想像場合等，在繪製的時候我們需要設計好Q版化人物出現的時機，錯誤的Q版運用會導致畫面氛圍違和。

想像場合

人物的想像畫面用Q版化來代替，使畫面效果直觀又方便。

情緒極端場合

在表現強烈的情緒，比如極度高興、悲傷、憤怒、震驚等的場合時，可將人物Q版化來對畫面效果進行誇張。

在表現人物的怒氣很盛時，用Q版人物辮子沖天的效果來表現，可以使畫面的表現力更加生動。

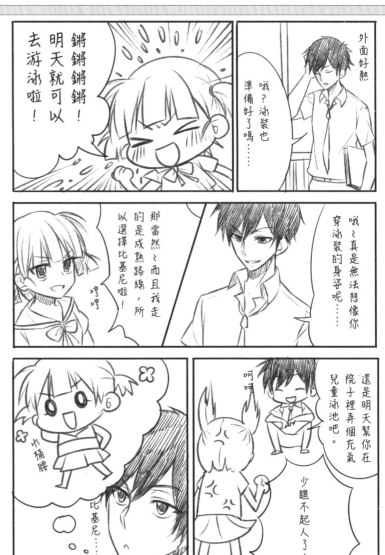

當出現舉例說明事物的場合時，被列舉的例子可以用簡潔的Q版化來表現。

回憶場合

出現在回憶裡的人物也常常會被Q版化，方便表現人物的同時又節省畫面空間。

對話框下角

在對話框的下方插入Q版小人頭，可使我們快速知曉說話的角色是誰。

吐槽場合

當人物充當吐槽角色的場合時，通常也會被Q版化，使吐槽效果翻倍！

6.2.2 Q版帶來的喜劇效果

在漫畫中不同場合出現的Q版能帶來不同的效果，他們的作用往往是使劇情氛圍得到進一步渲染，或是弱化某種氛圍，使畫面具有萌萌的或詼諧的喜劇氛圍。

憤怒場合的Q版效果

在非極端情緒化的場合下應該使用正常比例來安排人物出場。使用Q版人物出場會給人一種通篇都是Q版漫畫的感覺。

將男主Q版化後，雖然人物顯得更加暴躁，但這種炸毛的表現會使人覺得這是兩個朋友間的玩笑。氛圍跟上面的一比相對活潑許多。

好像是哦，你上次說小明會有好運，結果他就中了彩票……

說起來，最近大家都說我的第六感很準呢！

你最近預感很準……

沒辦法，不吃了吧……

小明我有預感你吃了這個麵包會拉肚子的。

啊，是小明呢

我挺身而出幫你解決了這個大麻煩，你應該感謝我……

騙誰呢你！

為什麼是你自己吃了！

一口咬—

驚訝場合的Q版效果

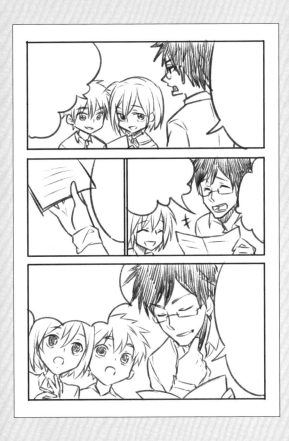

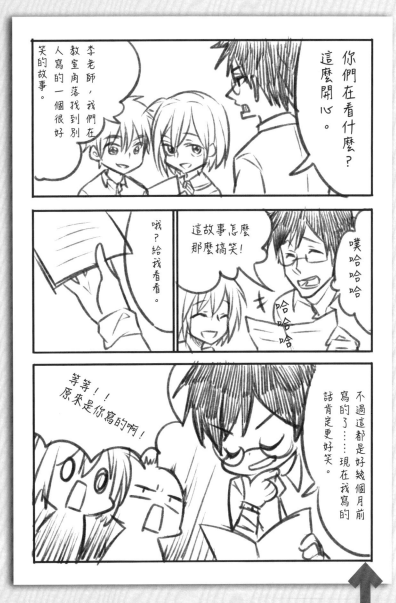

在將人物Q版化的時候，注意保持人物摸下巴的動作，並將後面兩位的震驚表情進行誇張化。

將人物Q版化後，瞬間劇情就變得滑稽起來了，同時還帶著一股對老師的友好吐槽的意境。

恐怖氛圍的Q版效果

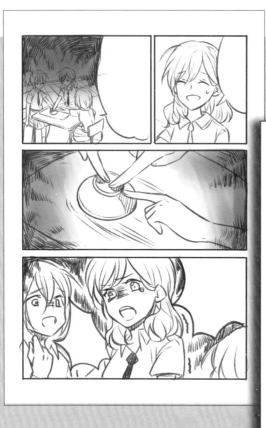

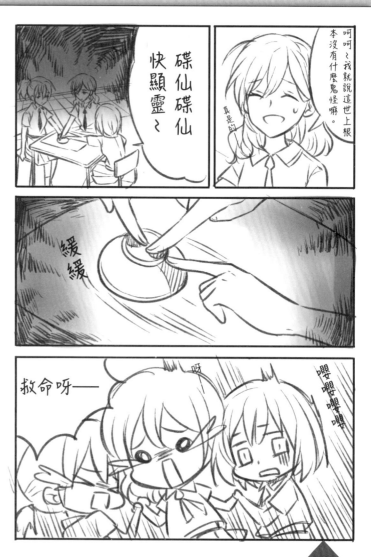

將人物害怕的表情進行誇張化，八字眉表現得更明顯一點，也可以在肢體上加入相互牽手，腳部翹起等動作來表現Q版的喜劇效果。

當最後一格使用Q版化來表現人物的害怕時，畫面的走向瞬間變得調皮輕鬆了起來，並使整個畫面有種反差的萌感。

6.2.3 如何運用Q版講故事

想要表現好一個故事，我們要對劇本、人設、分鏡有所瞭解。在前期我們需要準備好台詞，根據台詞將人設繪製出來，再根據劇情進行分鏡，分鏡時我們需要思考好Q版的運用效果，再合理分配進劇情，這樣才能更好地表現一個故事。

小雪（A）和蘭蘭（B）是同一個班的好朋友，一天蘭蘭（B）讓小雪（A）幫忙給她的侄子想個名字，要求是帥氣又有內涵的名字，小雪（A）在慎重思考後說了一個很簡單的名字，遭到了蘭蘭（B）的憤怒吐槽。

B：小雪啊～拜託你快來幫我侄子想想名字～
A：就是上個月出生的那孩子嗎？
B：嗯吶！
B：我姐說要改個帥氣又有內涵的名字。好難想噢。
B：我希望他叫類似獨孤求敗或者愛新覺羅這種有氣勢的名字！
A：現在21世紀了，醒醒。
A：帥氣又有內涵的名字啊……我想想……小白。
B：你這傢伙！！剛剛真的有好好聽人家說話嗎！！

正常與Q版比例人設

小雪是屬於有些冷淡腹黑的屬性，可以設定為酷酷的黑長直。

Q版小雪的淡定眼神用T字線表現。

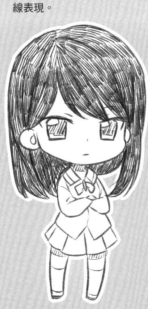

蘭蘭比較元氣，可以設定為帶著笑容的短髮少女。

用倒八字與豎線來簡略表現蘭蘭的眉眼。

[小雪（A）]

2頭身Q版的小雪頭部變大，肘部關節的轉折較為圓潤。

[蘭蘭（B）]

2頭身的蘭蘭腿部稍稍呈O形站立，沒有關節過渡。

分鏡的繪製與氣泡框表現

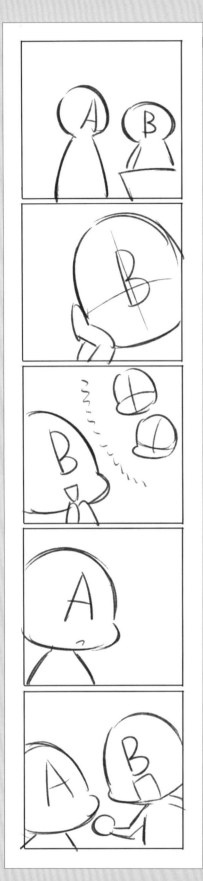

台詞：

B：小雪啊～你快來幫我
　　侄子想想名字～
A：就是上個月出生的那
　　孩子嗎？
B：嗯吶！

台詞：

B：我姐說要改個帥氣又
　　有內涵的名字。好難
　　想噢。

台詞：

B：我希望他叫類似獨孤
　　求敗或者愛新覺羅這
　　種有氣勢的名字！
A：現在已經21世紀了，
　　醒醒。

台詞：

A：帥氣又有內涵的名字
　　啊……我想想……

台詞：

A：小白。
B：你這傢伙！！剛剛真
　　的有好好仔細聽人家
　　說話嗎！！

首先我們根據台詞的分配將每一個分鏡分別
繪製出來。

設定好方框分鏡後按照表現的重要性將故事場景填入多格框線裡
面。多格的閱讀順序為從左到右由上至下。

> 橢圓形對話框是最常見的，顯示人物正常平淡的情緒。

> 雲朵形的對話框表現人物歡快喜悅的語言情緒。

> 多邊形對話框適用於一些嚴肅正經的場景對話。

> 爆炸形對話框多用於一些激烈的語言情緒表現。

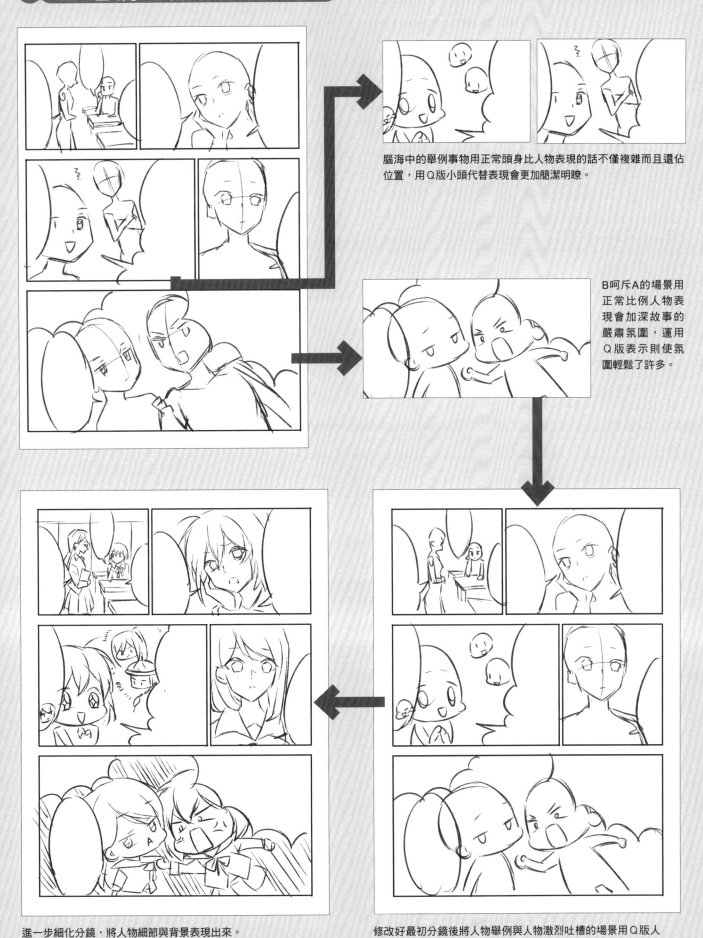

合理將Q版融入故事

腦海中的舉例事物用正常頭身比人物表現的話不僅複雜而且還佔位置，用Q版小頭代替表現會更加簡潔明瞭。

B呵斥A的場景用正常比例人物表現會加深故事的嚴肅氛圍，運用Q版表示則使氛圍輕鬆了許多。

進一步細化分鏡，將人物細節與背景表現出來。

修改好最初分鏡後將人物舉例與人物激烈吐槽的場景用Q版物來代替。

Q版多格的繪製

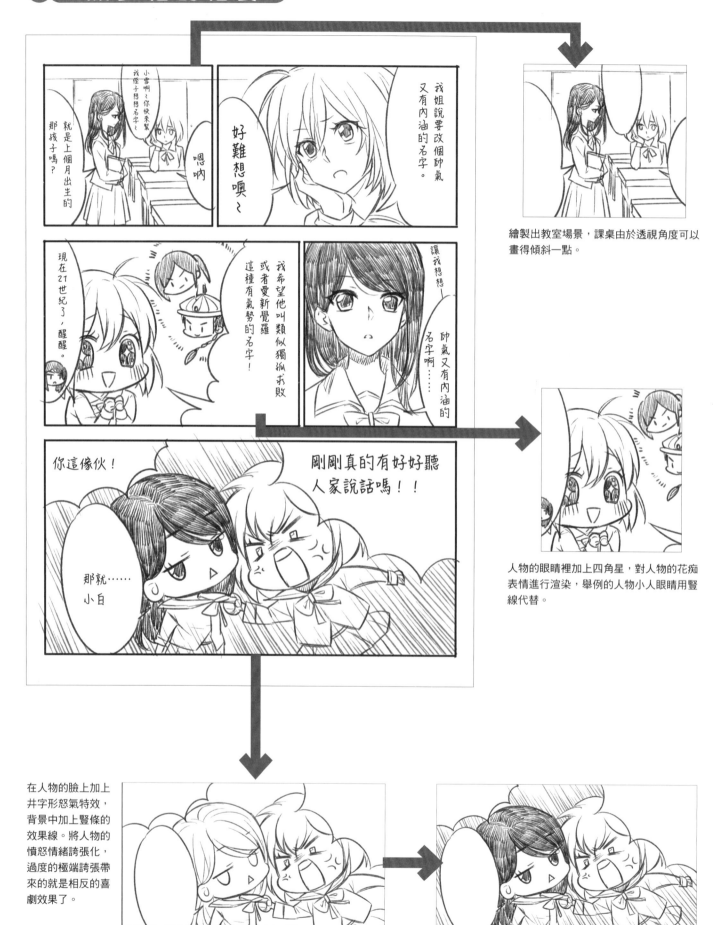

繪製出教室場景，課桌由於透視角度可以畫得傾斜一點。

人物的眼睛裡加上四角星，對人物的花痴表情進行渲染，舉例的人物小人眼睛用豎線代替。

在人物的臉上加上井字形怒氣特效，背景中加上豎條的效果線。將人物的憤怒情緒誇張化，過度的極端誇張帶來的就是相反的喜劇效果了。

繪畫演練——搞笑Q版多格，你也能畫

掌握了Q版與正常比例人物的穿插、變換、運用後，我們繪製純Q版的多格漫畫會顯得更輕鬆，搞笑的多格漫畫大多數表情和動作都是更為活潑誇張的。下面讓我們一步步繪製出一幅搞笑的多格Q版漫畫吧。

劇本設定

教室裡阿花（A）向不想吃早點的小宋（B）索要了麵包拿去餵流浪狗小Q（D），當小光（C）與小宋（B）散步時看到這一幕後正在誇獎阿花（A）有愛心時，結果聽到阿花（A）原來是把小Q（D）當成儲糧養的，兩人頓時憤怒吐槽。

C：哎～小宋你怎麼了，不舒服嗎？
B：昨晚吃多了，現在吃不下麵包了。
A：吶～小宋～你這麵包不吃可以給我嗎？
B：誒是阿花啊，可以啊～給你。
B：小光，我們出去走走吧。
C：好啊。
B：咦，那不是阿花嗎？
C：真的誒，她在那做什麼？
A：小Q啊，你要多吃點，才能快快長大～
C：哎原來剛剛的麵包是替流浪狗要的啊。
B：阿花真有愛心呢～
A：長大了變得白白胖胖以後吃起來才會又香又可口～
B、C：住手！！！

人物設定

1 首先準備好劇本，根據出現的人、事、物將名稱用簡單的字母替代。

2 根據劇本將人物台詞模擬出來。

5 小光設定為富有正義感的直率少女，動作可以設計成扠腰站立。

[阿花（A）]

3 根據台詞進行人物設定，阿花是笑得很開心的單馬尾人設。

[小宋（B）]

4 小宋是常常帶著溫和笑容的喜歡並腳站的軟妹子。

[小Q（D）]

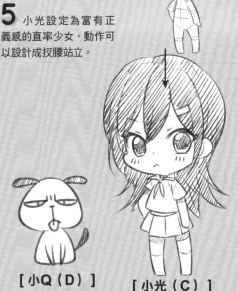

[小光（C）]

6 將小Q設定為帶有死魚眼的小狗。

7 由於B和C身分關係等同，她倆出場時的大小構圖安排都盡量相同。

8 在有空間方位差別時，比如BC在近處偷看遠處的AD時，要注意畫面近大遠小的構圖關係。

9 最後的吐槽部分將BC的人設放大會起到突出BC吐槽的效果，但是我們這裡應該先表現AD被吐槽的理由，所以在構圖上應該放大AD部分。

分鏡創作

10 根據劇本與台詞將故事完整分為6部分的情景，通過小格的分鏡表現出來。

11 後面三格的分鏡可劃分為空鏡頭穿插B與C的對話、B與C看見AD在一起、BC吐槽A的場景。

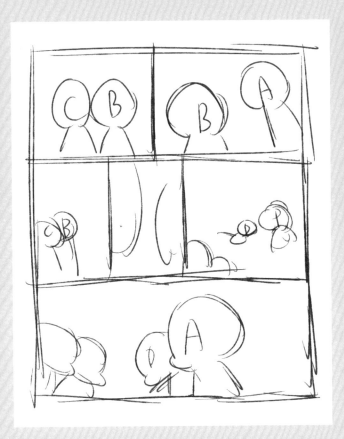

12 根據想要表現的場景重要性對分鏡進行多格化，BC吐槽A的場景可以著重表現來增加搞笑感。

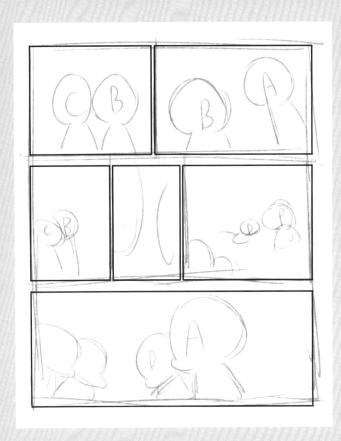

13 用筆直的線條將多格畫框繪製出來，每一格左右框之間的距離很小，但是上下間隔的距離稍大。

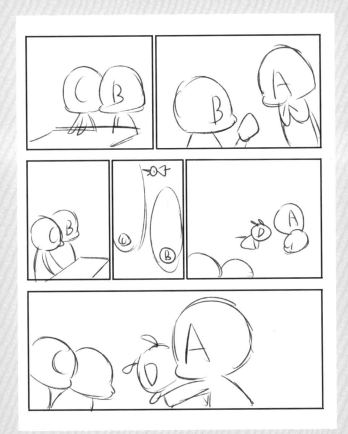

14 大概繪製出每一格人物的動作，注意每一格Q版人物的身體比例應該保持差不多一致。

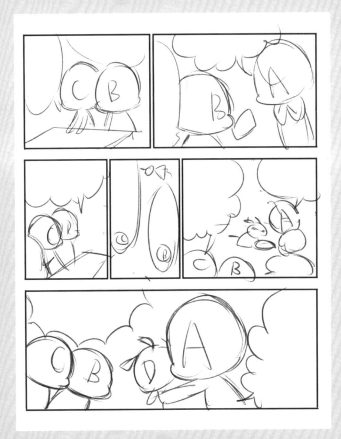

15 根據人物台詞將表現情緒的對話框簡略繪製出來，A充滿元氣，所以對話框多為雲朵形，而BC的吐槽對話框則適合用爆炸形的。

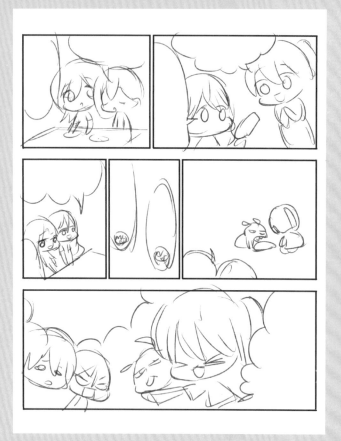

16 根據劇情對每個人物的表情進行概括繪製，Q版的表情可以表現得誇張一點。

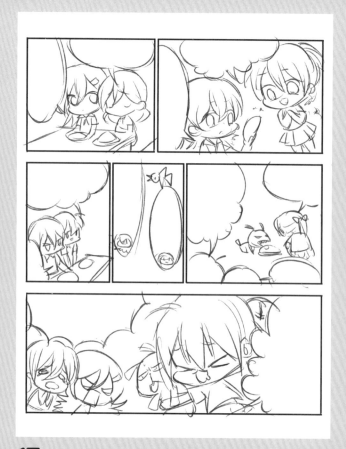

17 對草稿進行進一步細化，為人物添加上衣服的設定。

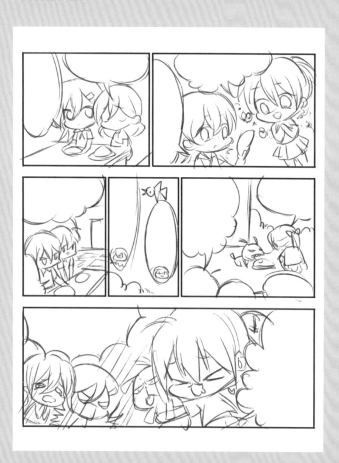

18 在人物與對話框的後面添加背景場景，當BC在教室裡的時候大多為課桌、門等場景，在外面的時候則為牆角、樹叢等場景。

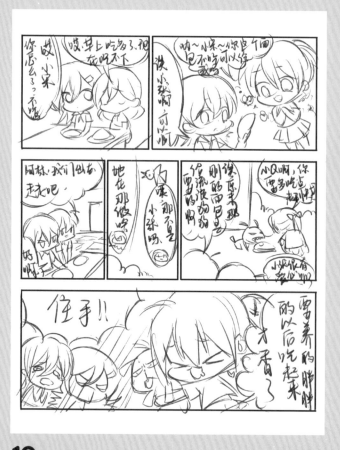

19 將具體的台詞進一步繪製進對話框裡，方便繪製正稿時根據台詞來調整細節的表現。

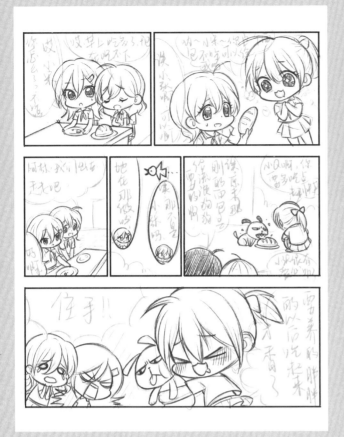

20 將人物的線稿繪製出來，Q版人物的輪廓盡量用圓滑的線條來表現。

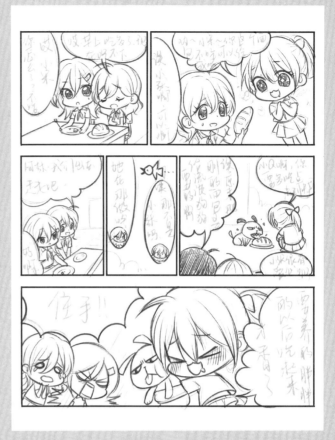

21 用大小不一向外凸的圓弧拼接繪製出雲朵形對話框，而向內凸的弧線則用來繪製爆炸形對話框。

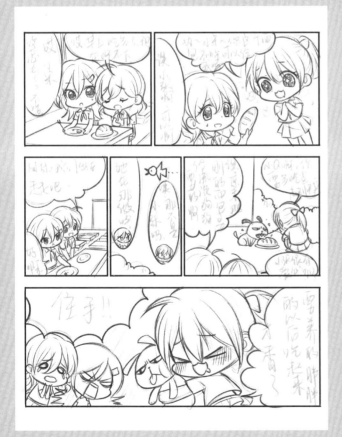

22 繪製出人物背景，教室的課桌與門用稍直的線條繪畫，樹叢等則用圓滑的弧線拼接繪製。

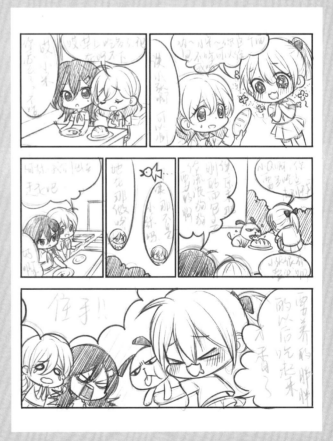

23 為人物添加陰影，為C的頭髮添加稍密集的排線來表現頭髮的深色。第二格A的表情周圍可以加上小碎花來對人物期待的情緒進行烘托。

24 在最後一格加上豎線型的效果線，使人物生氣
吐槽氛圍得到進一步渲染。

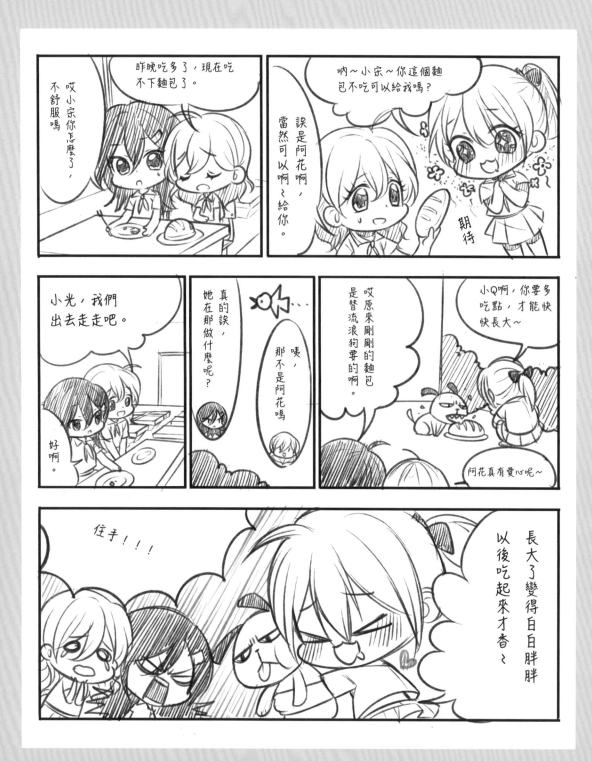

25 為整體畫面再添加一些花朵特效等輔助氛圍細節，再為整幅畫面配上台詞文字，多格Q版漫畫就完成了。